教育部人文社科基金资助出版项目（项目编号：18YJA760030）

拉赫玛尼诺夫
浪漫曲的
戏剧性实证研究

李二永 著

苏州大学出版社
Soochow University Press

图书在版编目（CIP）数据

拉赫玛尼诺夫浪漫曲的戏剧性实证研究 / 李二永著
.—苏州：苏州大学出版社，2020.6
 ISBN 978-7-5672-3225-9

Ⅰ.①拉…　Ⅱ.①李…　Ⅲ.①拉赫玛尼诺夫
（Rachmaninow, Serge Vassilievich 1873-1943）—浪漫曲—
歌曲创作—研究　Ⅳ.①J614

中国版本图书馆CIP数据核字（2020）第107974号

书　　名：拉赫玛尼诺夫浪漫曲的戏剧性实证研究
著　　者：李二永
责任编辑：孙腊梅
装帧设计：吴　钰
出 版 人：盛惠良
出版发行：苏州大学出版社（Soochow University Press）
社　　址：苏州市十梓街1号　邮编：215006
网　　址：www.sudapress.com
E – mail：sdcbs@suda.edu.cn
印　　刷：苏州工业园区美柯乐制版印务有限责任公司印装
邮购热线：0512-67480030　销售热线：0512-65225020
网店地址：https://szdxcbs.tmall.com/（天猫旗舰店）

开　　本：787mm×1092mm　1/16　印张：13.25　字数：290千
版　　次：2020年6月第1版
印　　次：2020年6月第1次印刷
书　　号：ISBN 978-7-5672-3225-9
定　　价：50.00元

凡购本社图书发现印装错误，请与本社联系调换。
服务热线：0512-67481020

前　言

浪漫曲(Romance)又称罗曼司，是源于西班牙的抒情声乐曲。其旋律优美，内涵丰富，在18世纪末、19世纪初的法国和俄国广为流传。俄罗斯作曲家、钢琴家、指挥家谢尔盖·瓦西里耶维奇·拉赫玛尼诺夫(1873—1943)于1890—1917年创作的83首浪漫曲，因采用普希金、托尔斯泰、海涅、歌德、雪莱等诗人的传世佳作为文本，并赋予其全新的艺术生命力，进而成为"世界声乐文献中最为珍贵的宝藏之一"。

拉赫玛尼诺夫创作的浪漫曲标志着19世纪末、20世纪初俄罗斯音乐艺术迎来了一个全新的重要阶段，掀起了欧洲浪漫风格艺术歌曲创作的最后一次浪潮。近些年，国内外学者研究拉赫玛尼诺夫浪漫曲"戏剧性"的文著逐渐增多，分析视角各有不同，研究者先后提出了一系列科学、新颖的学术观点，为拉赫玛尼诺夫浪漫曲的戏剧性实证研究奠定了基础。

本书基于戏剧学理论和作品实践相结合的学术视角，研究拉赫玛尼诺夫浪漫曲创演的戏剧性原因，包括浪漫曲的内部环境(抒情诗歌的戏剧化因素)、外部环境(戏剧性创作模式)和社会环境(文化、观念、审美等氛围的引导与形成)等，从多视角来解读其戏剧性学术范式。

目 录

前　言	001
第一章　拉赫玛尼诺夫与浪漫曲	001
第一节　俄国浪漫曲	001
第二节　拉赫玛尼诺夫和他的浪漫曲	007
第三节　拉赫玛尼诺夫浪漫曲的戏剧性探析	036
第二章　文本的戏剧性实证分析	052
第一节　语言结构特征	052
第二节　人物角色的塑造	063
第三节　情感类型	080
第三章　音乐的戏剧性实证分析	094
第一节　旋律的戏剧性实证分析	094
第二节　和声的戏剧性实证分析	100
第三节　结构形式的戏剧性实证分析	107
第四节　演绎的戏剧性实证分析	111
第四章　唱腔的戏剧性解读	121
第一节　和声织体的相互关系	121
第二节　和声织体的造型艺术特色	142
参考文献	176
附录1　拉赫玛尼诺夫音乐作品中、俄、英文名称对照表	177
附录2　拉赫玛尼诺夫无编号音乐作品中、俄、英文名称对照表	198
后　记	203

第一章 拉赫玛尼诺夫与浪漫曲

第一节 俄国浪漫曲

俄国早期浪漫曲,又称"城市风情浪漫曲",实际上与俄国民歌类似,只是在题材、内容和表现形式上更趋于抒情化。俄国音乐家格林卡、"强力集团"、柴可夫斯基、拉赫玛尼诺夫等人为浪漫曲的发展做出了巨大贡献,他们在创作中使用俄罗斯民间音乐元素、注重民族艺术风格;加强人声与钢琴的互动关系、强调钢琴伴奏的渲染作用。这种创作理念在符合群众审美的同时,也很大程度上推动了俄国浪漫曲的发展。

一、俄国浪漫主义文学

19世纪,浪漫主义文学在世界各国得到长足发展。一时间,文学、诗歌、戏剧等领域都诞生了众多优秀人物。美国康奈尔大学M.H.艾布拉姆斯在《镜与灯——浪漫主义文论及批评传统》中提出,文学是19世纪初特有的审美倾向的产物,人们普遍地用文学作为个性的标志,而且是最值得信赖的标志。

此外,英国的"湖畔派"代表诗人华兹华斯和萨缪尔·柯勒律治共同完成了《抒情歌谣集》;而德国、法国则分别以施莱格尔兄弟、霍夫曼、海涅、雨果、乔治·桑和大仲马为代表。其中雨果的作品《欧那尼》的上演标志着浪漫主义的到来,他的另外几部作品,如《巴黎圣母院》《悲惨世界》等皆是浪漫主义时期的经典之作。

浪漫主义诗人雪莱说过,诗人想象并表达着不可摧毁的秩序,他们创造了语言、音乐、舞蹈、建筑、雕塑以及绘画,他们是法律的制定者、文明社会的建立者以及生活艺术的发明者。[①] 浪漫主义音乐是伴随着浪漫主义文学的产生和发展而形成的,因此若要讨论俄国的浪漫曲,必然要研究浪漫主义文学。

俄国文学的早期作品充满宗教气息,这也是当时欧洲文学的一种普遍现象。12世

① 引自雪莱的理论著作《诗辩》。按照雪莱的最初计划,这部论著共有三部分,但他只写出了第一部分。1820年,雪莱的好友托马斯·腊乌·皮考克在《文学丛报》上发表了《诗的四个时期》一文,认为现代诗人不过是文明社会中的半野蛮人,断言在科学与技术的时代里,诗只是不合时宜的无用的东西。雪莱的《诗辩》就是针对这篇文章而作的。

纪至13世纪,《伊戈尔远征记》的诞生让俄国文学开始有了自己的发展方向。这部作品采用民歌体,色彩浓烈、感情激荡,结构和内容与法国的《罗兰之歌》和德国的《尼伯尔龙根之歌》可并驾齐驱。① 伴随18世纪彼得大帝的社会改革,俄国在军事方面的实力不断增强,并实现了国家统一;在文化方面也因受到法国古典文学的影响,迈入了俄国文学的古典主义时期。

然而俄国的浪漫主义发展较为迟缓,是在十二月党人②革命之后才逐渐形成流派。此时,文学、诗歌、戏剧领域人才辈出:果戈里、屠格涅夫、冈察洛夫斯基、车尔尼雪夫斯基等人为俄罗斯浪漫曲的创作提供了丰厚的文化土壤,他们成为俄国浪漫曲发展的主要力量。在随后的19世纪三四十年代,俄国文学迎来了以普希金和蒙托夫为代表的黄金时代。

普希金创作风格集戏剧性、浪漫色彩和幽默讽刺于一体,他被誉为"俄国诗歌的太阳""俄国文学之父""俄国浪漫主义文学的开创者"。在贵族进步青年思想的影响下,普希金写下了不少歌颂自由、反对专制、促进解放运动的诗歌,且多数作品被改编成了歌剧、舞剧和艺术歌曲。其代表作品有:《鲁斯兰与柳德米拉》(格林卡将其改编成五幕歌剧)、《叶甫盖尼·奥涅金》③(柴可夫斯基将其改编成三幕歌剧)、《黑桃皇后》(柴可夫斯基将其改编成三幕歌剧)、《鲍里斯·戈都诺夫》(穆索尔斯基将其改编成四幕歌剧)。普希金突破传统,不仅把模仿欧洲、欠缺自身民族特色的俄国文学带入一个新时代,也让俄国文学从精英文化拓展、转变为大众文化。

莱蒙托夫是俄国19世纪上半叶的伟大诗人,其文学创作上承普希金,下启屠格涅夫、陀思妥耶夫斯基等文学巨匠。主要作品有《罪犯》《海盗》《梦》《悬崖》《奥列格》《预言家》等。此外,这一时期的文学巨匠还有俄国文学批评与文学理论的奠基人别林斯基,俄国现实主义文学代表人物车尔尼雪夫斯基、杜勃罗留波夫、冈察洛夫,"俄国革命的镜子"列夫托尔斯泰,等等。

二、浪漫主义与浪漫曲

(一)浪漫主义

浪漫主义萌生于英国的诗歌创作中,后传入俄国、法国、德国。最具标志性的事件是

① 高莽.一本书搞懂俄罗斯文学[M].北京:北京理工大学出版社,2012:02.
② 十二月党人主要是指经历过拿破仑战争的俄国贵族青年军官,他们发起的俄国自由解放运动对当时的俄国文坛产生了一定的影响,他们将文学作为斗争的武器,将诗人看作人民的拥护者。代表人物有:雷列耶夫,主要作品有《沉思》(抒情组诗)、《公民》(政治抒情诗)、《纳里瓦依科》等;丘赫尔别凯,主要作品有《阿尔吉维扬涅》《伊若尔斯基》《普罗科菲·利亚普诺夫》等。
③ 别林斯基曾评价普希金的《叶甫盖尼·奥涅金》为"俄国生活的百科全书",该作品对世界各国、各时期的众多文学艺术创作都有启发,其中有关世界和人类的百科全书式的独特信息相互融合、互为补充,勾勒了当时社会多个层面的风貌。

1830年雨果的作品《欧那尼》在法国的上演,在此之后,古典主义逐渐退出历史舞台,浪漫主义取而代之,这种带有幻想性的蜕变,点燃了欧洲的激情。浪漫主义注重情感的宣泄和心境的表达,在创作中常常使用夸张的手法和热情奔放的语言,且格外关注个性主体,强调表现性与抒情性。

另外,各个国家的学者对"浪漫主义"的认知和表现方式也有所不同。美国历史学家业瑟·洛夫乔伊曾提出,浪漫主义"意义如此驳杂,以至自身失去意义,不再是一个具有功用的指示词"①。俄国文学家高尔基认为浪漫主义是一种情绪,它复杂,但同时也反映出在社会过渡期时代所特有的感觉和情绪。而我国著名美学家朱光潜认为,浪漫主义最突出的,也是最本质的特征就是它的主观性。

拉赫玛尼诺夫的同代人与合作者巴尔蒙特认为,要把"浪漫主义"这个概念解释清楚,就必须找出个性各异的浪漫主义者所共有的特点。喜爱梦想遥远的事物,是浪漫主义者的首要特征,浪漫主义者总是追求从极限到超越极限再到无限。② 浪漫主义的艺术趣味还包括对"异域风情、怪异、恐怖"的事物的偏爱,以及对"梦境、梦魇、民间迷信和传说等非理性领域及新生事物的兴趣"。③ 因此,浪漫主义本身带有对旧传统、旧制度的否定,对个性解放独立的肯定,也包括对理想新社会的追求。作为一种文艺思潮,它既是欧洲资产阶级反对王权贵族的一场民主运动,也是民族在思想上觉醒的文化反映。像19世纪30年代曼彻斯特为了改良法律去创立反对谷物贸易联盟组织,德国为大主教教会而创立联合会,等等,它们都可以被称为"浪漫主义运动"(romantic movement)或者"浪漫复兴"(romantic revival)。因此,欧洲的浪漫主义思潮的实质,是人们对启蒙运动所倡导的"理性王国"的失望和资产阶级革命中的"自由、平等、博爱"口号幻灭的结果。

(二)浪漫曲

浪漫曲(Romance)又称罗曼司,是源于西班牙的抒情声乐曲。其旋律优美,内涵丰富,后分别于18世纪末、19世纪初流传于法国和俄国。其特征与艺术歌曲(德国称lied,法国称Melodie)相似,是一种无固定形式的抒情短歌或短乐曲,是具有抒情性、歌唱性、叙事性的声乐、器乐曲。浪漫曲的歌词大多选自诗歌,侧重于内心世界的表达,具有很强的艺术感染力。体裁主要包括悲歌、船歌、叙事曲、小夜曲、饮酒歌等,结构短小精致,旋律悠长而富于歌唱性,演唱者只需要一架钢琴就可以独立完成一台音乐会。在贝多芬、舒曼、罗西尼的晚期作品中都可以发现浪漫曲的身影,这是诗歌语言艺术和音乐听觉艺术相结合而产生的一种音乐体裁。

① J.A.Cuddon.企鹅版文学术语与文学理论词典[M].伦敦:企鹅出版公司,1998:767.
② [俄]巴尔蒙特.康斯坦丁·巴尔蒙特[M].莫斯科:莫斯科出版社,1990:507.为了便于读者阅读,该书所引用俄文文献均翻译为中文——笔者注.
③ [英]波尔蒂克.牛津文学术语词典:英文[M].上海:上海外语教育出版社,2000:193.

纵观俄国的浪漫曲作品,我们不难发现其中的共同特征。

1.深厚的文化内涵

浪漫曲的诗词思想深邃、感情细腻,讲究内容与形式的统一。不仅要求演唱者具备极高的专业素养,同时也需要演唱者具备一定的文学修养。普希金、托尔斯泰、莱蒙托夫等大文豪的诗词都是浪漫曲和艺术歌曲涉猎的宝库。

作曲家根据浪漫曲"文学性"(诗词与乐曲的完美结合)与"美学性"(旋律、歌词在形象、情绪等方面的共性与统一)共存的特征,创造出众多脍炙人口的作品。例如,柴可夫斯基的不少浪漫曲是对正值封建农奴制到沙皇帝国裂变过程中时代情绪的表达,一些作品还从侧面反映出他忧郁敏感的性格特征。还有梅伊根据海涅的诗而创作的浪漫曲《为什么》,其歌词:为什么鸟儿在天空唱,它的歌听起来很悲伤?为什么露水珠挂草上,像浓雾笼罩在尸体上?为什么天空本来晴朗,却像冬日暗无光……原作中连续性的追问,实际上反映了主人公渴望光明却一直身处黑暗的无奈,这和杜甫《春望》中"感时花溅泪,恨别鸟惊心"的语义内涵不谋而合。

2.演唱风格含蓄、细腻

浪漫曲从传统"读诗"的语言艺术形式,转变为"唱诗"的综合艺术形式。其中必然涉及表演者的演唱技巧和对诗词歌曲的表达能力。浪漫曲对演唱技巧的要求以西洋美声唱法为基础,采用含蓄、朴素、自然细腻的演唱方式,并经常使用半音阶的演唱手法来展现音乐作品的戏剧性和幻想性。歌词内容与钢琴伴奏相互配合,用富于激情的传递方式把观众带入特定的氛围之中。

3.声乐与伴奏紧密配合

诗词与曲调、节奏的结合必须考虑到对诗词内容的表情达意,两者的结合需要考虑音调与诗词语言、韵律及韵母、声母和语言起伏等方面的配合问题。作曲家在音乐处理中,使用特殊音调去强调情绪的变化,而钢琴则时常会模拟人声或者是动物的声音来突出诗词主题并抒发个人感情。演唱者动人的歌唱旋律配合作曲家高超的作曲技法,使原诗词在情感表现上得到了升华,从而更加引起听众的共鸣。

如拉赫玛尼诺夫的《往日的爱情》表达的是一种对往日的绝望,在钢琴表现手法上采用节奏停顿制造的留白空间,和半音音阶的下行级进来模仿悲伤的叹息和眼泪,表现出一种完全绝望的压迫感,并把心中的苦痛集中体现于结束句"啊,我很难过……"。在《别唱,美人》这首作品中,钢琴作为一个旋律"声部"出现,在前奏部分弹奏出浓郁的格鲁吉亚风味的旋律,好似一位美丽的格鲁吉亚女郎在歌唱,让听者如临其境。

4.民族风格的语言

民族性是19世纪俄国音乐最鲜明的特征之一,俄国作曲家更喜欢使用本民族的诗词作品,如普希金、茹柯夫斯基、德尔维格等著名诗人的诗歌。其次,在创作手法上,作曲

家多采用俄国民间音乐元素,在民歌的基础上改编创作出充满俄国风情的浪漫曲。民族化的思想理念,也让俄国浪漫曲因鲜明的艺术特征而在世界艺术之林中独树一帜。

浪漫曲的内容、主题、情节、体裁类型、形式结构、创作原则具有多样化的特色。每一首浪漫曲都是作曲家从大千世界的不同角度出发,不断升华自己内心世界,领会到的深刻感悟。除了对朋友和亲人的幽默抒怀较为特殊以外,浪漫曲的主要类型是主人公的独白忏悔。与此同时,还有景色描绘、戏剧场景呈现、哲学思索、宗教体验以及对听众的热情演绎等。

另外,由于作曲家创作的浪漫曲并没有明显的规律,通常是对文学作品的直接印象或对个人生活事件的直接反映,所以很难对这些作品进行明确的时期划分。但将初期未编号浪漫曲作品,与后期浪漫曲进行比较可以发现,两者无论在音乐语言特色,或是创作技巧上都有很大不同。

三、俄国浪漫曲的发展简述

俄国浪漫曲因受浪漫主义思潮与侵略战争的影响,因作品带有强烈的民族主义,而深受本国人民的欢迎。从发展进程来看,俄国的民族音乐整体体现出一种前所未有的流派(如强力集团对格林卡的音乐理念的推崇)和继承性(拉赫玛尼诺夫对柴可夫斯基的继承等)特征。

同时,格林卡开辟的民族音乐新道路,以及强力集团和柴可夫斯基等人在浪漫曲领域的创新,都让俄国浪漫曲闪烁着耀眼的光芒,同时推动着俄国音乐发展到一个新高度。

(一)早期城市风情浪漫曲

早期城市风情浪漫曲(亦称"城市歌曲"或"古浪漫曲")形成于18世纪,在18世纪末期,城市风情浪漫曲逐渐发展成一种沙龙性质的室内乐,主要用于家庭弹奏娱乐消遣。其乐曲形式也相对多样化,并逐步出现带有城市气息的吉卜赛、华尔兹、波洛涅兹、玛祖卡等节奏特点和欧洲的城市小调等风格的乐曲。

到了19世纪初,俄国城市风情浪漫曲又模仿欧洲艺术歌曲的创作手法,融入民歌、军歌等民族音乐元素。其曲调与民歌类似,伴奏通常使用吉他、钢琴,在单声部的独唱歌曲和内容中,赋予了抒情浪漫曲别样的特质,令人产生极强的情感共鸣。

进而,浪漫曲逐渐进入俄国上流社会权贵们的视线,形成了具有俄国民族特色的艺术歌曲。这种形式迅速改变了很多作曲家的创作方向,进而很快出现了大量融入俄国民族色彩的音乐作品。这些优秀的作品在当时风靡了整个俄国,并在长时间的发展与完善中,逐渐形成了具有民族特色的俄国艺术歌曲风格,以其悲情性的抒情方式在世界音乐历史长河中留下浓墨重彩的篇章,为后来多元化的音乐艺术开辟出一条崭新的道路。

(二)俄国浪漫曲的代表人物及相关作品

1.格林卡

格林卡是俄国音乐之父,他在交响乐和歌剧方面开创了俄国音乐的新篇章,代表作有俄国的第一部歌剧《伊凡·苏萨宁》,神话题材的歌剧《鲁斯兰与柳德米拉》,管弦乐《卡玛林斯卡娅》《阿拉贡霍塔》《马德里之夜》。

格林卡创作的浪漫曲标志着俄国浪漫曲"古典时期"的到来,代表作品主要有《致凯恩》《云雀》(分节歌)、《威尼斯船歌》(船歌)、《我记起那美妙的瞬间》(声乐独白)、《我在这儿,伊涅齐里亚》(小夜曲)、《你像玫瑰那样盛开吗?》(抒情唱段)等。

2.强力集团

强力集团又称为"五人团",是俄国音乐发展史上的一个重要群体,其主要成员是巴拉基列夫、穆索尔斯基、里姆斯基·科萨科夫、鲍罗丁、居伊。五人中只有巴拉基列夫是专业的作曲家,其余四人的职业则是军官、大学教授、化学家等。

巴拉基列夫是俄国著名的指挥家、作曲家、钢琴家,也是强力集团的缔造者与团队核心。他一生创作了非常多的作品,涉及管弦乐序曲、交响诗、钢琴曲、浪漫曲等领域。他的45首浪漫曲,每一首都感情真挚、意境高远,主题主要是忠君爱国和歌颂英雄主义,后期作品倾向于宗教沉思,带有哲学思辨色彩。

穆索尔斯基创作了约60首浪漫曲,在强力集团中成就最高。他主张音乐必须反映现实,其作品具有典型的俄国民间音乐特征,音乐语言大胆创新,广泛地反映了民间疾苦,具有批判现实主义倾向。如:《叶辽木什卡的摇篮曲》《戈帕克》《小孤儿》《睡吧,睡吧,农家的儿子》,代表了底层农民的生活疾苦;而《跳蚤之歌》等作品则讽刺了沙皇及其反动统治。

里姆斯基·科萨科夫是一名海军军官,是强力集团中最为年轻的成员。他主要集中于歌剧和交响乐的创作,浪漫曲约有79首,表达了对俄罗斯民族的热爱,创作上旋律和朗诵并重,并以钢琴衬托人声。其浪漫曲的代表作有《微风从高处吹来》《夜在大地上飞过》《夜莺与玫瑰》等。

鲍罗丁是俄国著名的作曲家、化学家。他在音乐方面很有天赋,14岁便进行音乐创作,曾学习钢琴、大提琴、长笛等乐器。受巴拉基列夫的影响,鲍罗丁加入了"强力集团"。由于鲍罗丁家庭和睦,没有经济压力,所以他的作品更多地表现了生活的美好和对未来的憧憬等。鲍罗丁的作品虽然数量不多,但却有一种典雅精致、淡雅抒情的格调。交响乐作品有《E大调第一交响曲》《第二交响曲》《在中亚细亚草原上》等,浪漫曲作品有《睡公主》《海》《为了遥远祖国的海岸》等。

居伊没有俄国血统,父亲是法国人,母亲是立陶宛人,他在圣彼得堡大学主修的是工程学,同时也是一名陆军高级军官。他在音乐评论方面的建树甚至高于他的音乐创

作成就。居伊不断地宣传、评论俄国强力集团,一定程度上推动了俄国音乐的发展。他创作了约 200 首浪漫曲,另外还有《海盗》《雪勇士》《威廉·拉特克列夫》《昂杰罗》等 10 部歌剧。

3.柴可夫斯基

柴可夫斯基是 19 世纪俄国最伟大的音乐家,被誉为"旋律大师",是欧洲古典音乐浪漫主义时期重要的代表人物。柴可夫斯基生活的年代处于沙皇专制制度腐朽没落的时期,但他热爱祖国、关心底层民众的命运,从而谱写了大量脍炙人口的作品,如《第一交响曲》《罗密欧与朱丽叶》(幻想序曲)、《第一钢琴协奏曲》《四季》(钢琴曲集)、《悲怆交响曲》《四部协奏曲》、芭蕾舞剧《天鹅湖》《胡桃夹子》等。浪漫曲有《我曾经和你同坐一起》《忘怀得多快》《祝福你森林》《又像过去一样孤独》《我打开了窗户》《初春》等。

4.拉赫玛尼诺夫

拉赫玛尼诺夫是俄国著名的作曲家、钢琴家,从小就接受了较好的音乐熏陶,有深厚的音乐理论基础。在 1890 年,当时只有 17 岁的他,便开始了自己第一部作品《在圣殿的大门外》的创作。在他一生的 83 首浪漫曲中,具有代表性的有《你可记得那晚》《清晨》《在圣殿的大门外》《我对你什么也不会讲》等。每一首作品都饱含情感,深受大众喜爱。同时,拉赫玛尼诺夫在音乐创作上的成就也标志着俄国音乐迈入新的发展阶段。

总之,在 19 世纪形式多样的俄国音乐艺术中,浪漫曲完整且全面地反映了俄国的社会现实。柴可夫斯基、里姆斯基·科萨科夫等作曲家创作的浪漫曲,展现那个时代人们所独有的情感和道德诉求。浪漫主义末期,拉赫玛尼诺夫的作品表现出真实的人间生活百态和对大自然的赞美,并将俄国的声乐艺术推向高峰。此外,当时的俄国知识分子对光明的向往,也呈现在浪漫曲中,表现了青年人时而抑郁悲伤,时而又对光明充满希望的矛盾心理。

第二节 拉赫玛尼诺夫和他的浪漫曲

一、生平简介

谢尔盖·瓦西里耶维奇·拉赫玛尼诺夫(Sergei Vassilievitch Rachmaninoff,1873—1943),著名的钢琴演奏家、作曲家、指挥家,19 世纪末俄国浪漫主义乐派的先驱人物之一。

拉赫玛尼诺夫在歌剧、交响乐、管弦乐、室内乐、钢琴作品以及浪漫曲等方面都有卓越的成就。他在经历了俄国音乐界革命性的剧变后,开始沉思自己的音乐路线:"如此多变的时代迫使每个人都需明确选择立场,要么追随先锋派,走激进型的路子,要么恪守

传统,继续走前人走过的路。"①而拉赫将古典与浪漫巧妙地糅合在音乐作品中,使其充满了鲜明的时代风格和个人色彩,为世人留下了宝贵的财富。他创作的浪漫曲,是俄国浪漫曲最高水平的代表。

(一)出生时代背景

19世纪之前,俄国因受农奴制和专制制度的影响,土地全部由贵族、地主控制。而农奴由于没有人身自由和政治权利,其劳动积极性受到很大压制。1825—1860年,俄国爆发了大大小小共三百多次起义事件。1856年,克里木战争中,俄国失败,沙皇统治者开始认识到在政治、经济、军事方面的种种弊端,开始进行制度改革。

1861年《关于农民摆脱农奴制依附地位的总法令》的颁布以及亚历山大二世在地方政府、司法、军事方面的改革,是俄国现代化的开端,也加速了俄国资本主义的发展。然而改革并没有减轻农奴的负担,甚至变成一种变相剥夺,这期间的农民暴动开始不断涌现。腐朽没落的沙皇统治者选择用武力镇压民众,而在反抗者中,也包括了俄国著名文学家车尔尼雪夫斯基、赫尔岑等人。

进入20世纪,资本主义的发展重新组合了俄国的社会结构,新型的工业资产阶级作为新兴力量,在政治活动中开始扮演越来越重要的角色,一定程度上加速了对沙皇专制制度的改革。亚历山大三世的长子——沙皇尼古拉二世执政期间,接连发生了"霍登惨案"、日俄战争、"流血星期日"以及复杂的巴尔干问题,国内革命浪潮也愈演愈烈,列宁、列夫托尔斯泰等一大批文学家被流放或逮捕。

受国内形势的压迫,1905年沙皇政府颁布《国家秩序整治宣言》,正式宣布俄帝国实行君主立宪制。但第一次世界大战中的失利,以及国内的社会危机、经济危机直接导致俄国在1917年爆发的"二月革命"中彻底结束了沙皇政府的统治。"当时有两种力量在共同打击沙皇统治,一方面是俄国资产阶级和地主,再加上英法两国的大使和资本家;另一方面是已经开始吸收士兵和农民代表参加的工人苏维埃代表。"②但是"十月革命"的爆发,使以资本主义为代表的政治反对派被清除,苏维埃政权反而得到了稳固。

总而言之,从19世纪中期开始,俄国虽然不断地经历对外战争和内部革命,但这期间全国总人口、中产阶级和城市工人阶级数量都有了显著增长,商业、城市、工业也有了明显的发展。20世纪初,俄国慢慢享受到革命胜利后的果实。工人工资得到了一定程度的提升,并且拥有了组织工会的权利,世袭贵族开始不再拥有庄园。女权主义者也成立了全俄妇女平等联盟,开始争取妇女选举权。在文化艺术领域,俄国出现了"黄金时代""白银时代",诞生了以屠格涅夫、托尔斯泰、陀思妥耶夫斯基等为代表的大文学家和以柴可夫斯基、强力集团、斯克里亚宾及以拉赫玛尼诺夫等为首的音乐家。

① [俄]维克多·贝尔加耶夫.拉赫玛尼诺夫,他的创作和生活的概况[M].莫斯科:莫斯科出版社,1924:04.
② [俄]列宁.列宁全集:第29卷[M].北京:人民出版社,1985:12.

(二)家庭状况

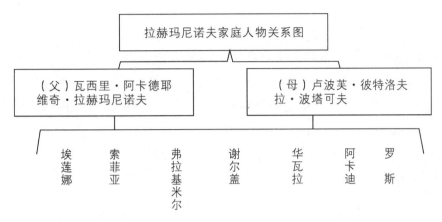

图1-1 拉赫玛尼诺夫家庭人物关系图

瓦西里·阿卡德耶维奇·拉赫玛尼诺夫(1841—1916)是拉赫玛尼诺夫的父亲,他"和蔼,天性乐观,好幻想。他的脑瓜里千奇百怪,无所不有,盛着无数荒诞不经的故事。他胸无大志,却极讨人喜欢,他是一个天生的游手好闲之徒"①。瓦西里年轻时参军,参与平定了高加索的伊斯兰教武装起义。加入匈牙利军团后,参与平定"波兰起义"。之后,受到将军的赏识,娶了将军之女卢波芙·彼特洛夫拉·波塔可夫(1848—1929)。卢波芙为他带来了丰厚的嫁妆——五座庄园,他们在奥涅格过上了惬意的生活。

之后,瓦西里和卢波芙生下了埃莲娜、索菲亚、弗拉基米尔(长子)。但是,瓦西里在军队的经历为他今后的生活埋下了祸根,他厌倦平凡的生活,酗酒、赌博、放浪形骸,接连卖掉房产,一度走到了山穷水尽的地步。

拉赫玛尼诺夫的母亲卢波芙沉默寡言、冷淡、严厉,有时候甚至令人生畏②,她是波塔可夫将军的独生爱女,也是拉赫玛尼诺夫的钢琴启蒙老师,她悉心引导拉赫玛尼诺夫走上音乐的道路,使拉赫玛尼诺夫4岁的时候,就可以读谱且能够娴熟地演奏钢琴。当小拉赫玛尼诺夫整天浑浑噩噩,逃学、修改自己的成绩,甚至被劝退的时候,卢波芙到处奔波向朋友求助,最终帮助拉赫玛尼诺夫成为莫斯科音乐学院的老师尼古拉·兹维列夫的学生,但是在拉赫玛尼诺夫后来的书信中可以发现拉赫玛尼诺夫与自己的母亲关系并不十分融洽。

此外,拉赫玛尼诺夫的其他家庭成员的命运,整体上来说并不顺利:他有音乐天赋的大姐埃莲娜本来可以同他一起去莫斯科学习音乐,后来却因为患病去世;二姐索菲亚由于患上了当时盛行的白喉病,没多久也离开了人世;弟弟华瓦拉死于襁褓。父亲整日不务正业,输光家产后离家出走。就像拉赫玛尼诺夫在1893年2月的一封信中写的那

① 转引自[德]安德烈亚斯·魏玛.拉赫玛尼诺夫[M].陈莹,译.北京:人民音乐出版社,2007:06.
② [德]安德烈亚斯·魏玛.拉赫玛尼诺夫[M].陈莹,译.北京:人民音乐出版社,2007:06.

样:"我的父亲过着一种放浪形骸的生活,母亲病得很重,哥哥欠了一屁股债,天知道他何时才能还清……而弟弟真是懒惰得可怕。"另外,他在信的其他地方还提道,"这样的人还是不认识的好"。尽管这可能是一时沮丧所发的偏激之词,但是从中我们不难看出,拉赫玛尼诺夫同他家人的关系总的来说是相当恶劣的。①

这种不幸的家庭生活状况,是造成拉赫玛尼诺夫悲剧心理的成因之一。以至于在后来的创作中,很多音乐作品都呈现出悲剧元素,这是他真实的内心独白。拉赫玛尼诺夫对他的童年几乎无任何留恋,仅存的只是对一望无垠的田野和清新美丽大自然的回忆。对于手足之情他无法回味、不敢回味,他将伤感、悲怆注入音乐中,创造出将悲伤的情绪燃烧到极致的"拉式"手法。

(三)生平概述

1.学生时代

拉赫玛尼诺夫4岁时跟随母亲学习钢琴,在钢琴方面表现出异于常人的天赋,有着惊人的记忆力,1879年拜毕业于圣彼得堡音乐学院的安娜·奥娜兹卡娅为师。后经安娜·奥娜兹卡娅推荐,1882年拉赫玛尼诺夫进入圣彼得堡音乐学院学习预备班课程,主要学习音乐史学、音乐理论和相关文化课。但是他却不喜欢在学校上课,甚至伪造期末考试成绩。当他几乎每门课都不及格需要退学时,他的母亲卢波芙选择让他去向莫斯科音乐学院的老师尼古拉·兹维列夫求教。

兹维列夫的学生以三个人为限,寄住在他的住所。他们不一定来自富裕家庭,但都是音乐学院里选出的优秀学生,兹维列夫的收入主要来自付得起学费的家庭,以及他在音乐学院的薪水。但也会破例免费调教和照顾出身贫寒的学生。② 拉赫玛尼诺夫的专业技能,在此之后得到了很大的提升。但实际上他不习惯住在老师家中,并认为其他学生在练琴时,会影响自己的休息和创作。最终在一次争吵后,拉赫玛尼诺夫离开了兹维列夫的住所。

1887年,拉赫玛尼诺夫在学习和声、卡农和赋格的过程中创作了第一部作品《d小调谐谑曲》。这首作品是仿照柴可夫斯基的《曼弗雷德交响曲》的谐谑曲手法完成的,总体来说比较成功。1890年,拉赫玛尼诺夫创作了他人生最早的一首浪漫曲《在圣修道院大门外》,歌词选自莱蒙托夫的诗词。这首作品奠定了拉赫玛尼诺夫浪漫曲的风格:伴奏持续采用低音配合演唱,产生丰富的音响效果。不仅歌词激情奔放,且伴奏和歌唱声音极具感染力。1891年,拉赫玛尼诺夫连续创作了两首作品,第一首《四月春光多明媚》完成于4月14日,第二首《暮色降临》,谱写于5月5日。③

① [德]安德烈亚斯·魏玛.拉赫玛尼诺夫[M].陈莹,译.北京:人民音乐出版社,2007:07.
② [英]罗伯特·沃克.拉赫玛尼诺夫[M].何贵凤,译.南京:江苏人民出版社,1999:24-25.
③ 转引自夏滟洲.我爱上了我音乐中的忧伤:拉赫玛尼诺夫和他的音乐[M].西安:陕西人民出版社,2001:26.

1892年是特殊的一年,这一年拉赫玛尼诺夫凭借歌剧《阿列科》以最高分获得金质奖章并提前毕业,同年和老师兹维列夫也冰释前嫌。此时的拉赫玛尼诺夫才19岁,他必须以作曲家的身份,为自己的音乐之路打拼出一片天地。1892年至1893年是拉赫玛尼诺夫的高产时期,创作的浪漫曲主要有《啊!不,求你别离开我》《清晨》《在寂静神秘的夜晚》《别唱,美人》《啊你,我的田野》《梦》《祈祷》等。同时还创作了《第一钢琴协奏曲》《音画幻想曲》、三重奏《悲歌》、独幕歌剧《阿列科》(毕业考试作品)等作品。

　　这期间,拉赫玛尼诺夫曾经的老师兹维列夫和他的偶像柴可夫斯基相继去世。为了悼念柴可夫斯基,他创作了《悲歌三重奏》(op.9),关于这部作品,拉赫玛尼诺夫本人曾说:"我以至诚、至痛的心境来创作此曲,奉献上我所有的情感与力量……我为每一个音符感到战栗,有时甚至删掉所有的创作、构思,乃至重新谱曲。"这部作品由三个乐章构成,第一乐章开始,钢琴以中板的速度由下行的柱式和弦和分解和弦搭配奏出沉重的哀鸣,紧接着使用大提琴、小提琴演奏出忧伤的主旋律。作品整体难度较高,其中巧妙地运用了柴可夫斯基《钢琴三重奏》中的一些元素。乐曲的后半段,运用丰富而和谐的节奏变化,速度逐渐加快,最后回到开篇主题,在以弦乐为主的凄美乐声中,渐弱、渐慢地进入乐章结尾。

　　1897年,拉赫玛尼诺夫将两年前创作的《d小调第一交响曲》筹备首演,但却并没想象中那般成功:演出遭到同行及社会人士的谩骂嘲讽。而这部作品的失败也成为他长久的心病。他为此一直责备排演的指挥家格拉祖诺夫,在给扎塔耶维奇的信中他写道:"我感到迷惑——一个像格拉祖诺夫这样有着伟大天才的人物怎么会指挥得如此糟糕呢?我指的不仅是他的指挥技巧(这方面对他也指望不上),也包括他的乐感。他在指挥时毫无感觉——就好像他什么都不懂!"[①]

　　长久以来的打击让他一直沉浸于自我怀疑和痛苦之中。接下来的几年,拉赫玛尼诺夫为了逃避失败(或者说他不知道以什么理由接受自己的失败),一直无心创作。后来,他选择了另一项工作——指挥,并受聘于私立莫斯科人民歌剧院。在这里他凭借高强度的训练及过人的记忆力,出色地完成了指挥工作,同时还结识了人生中最重要的朋友之一——夏里亚宾(曾被誉为"世界低音之王")。夏里亚宾曾经这样回忆他们之间的关系:"拉赫玛尼诺夫为我指挥或为我伴奏时,我们两个就像一个人似的。"[②]

　　实际上,对拉赫玛尼诺夫而言,《d小调第一交响曲》的失败在他心里留下了阴影,后来他甚至患上神经衰弱症。他即使辞去指挥工作,也难以回到之前的创作状态。1900年,他的姑妈把拉赫玛尼诺夫介绍给在莫斯科大学工作的达尔博士。达尔博士是个乐

① [英]皮格特.BBC音乐导读(28)——拉赫玛尼诺夫:管弦乐[M].王次炤,常罡,译.石家庄:花山文艺出版社,1999:38.

② [英]罗伯特·沃克.拉赫玛尼诺夫[M].何贵凤,译.南京:江苏人民出版社,1999:75.

迷,对法国临床医学中以"催眠术"进行的精神治疗法有浓厚兴趣,并有一定的成功经验。数月后,达尔博士奇迹般地让拉赫玛尼诺夫的病症好了起来,几乎摆脱了过去的消沉抑郁,他开始回到以前的创作状态。次年5月,《c小调第二钢琴协奏曲》成功问世,堪称是难得的上乘之作。① 莫斯科的乐评界对此事的评论极高:"这部作品形式古典清雅,绝无拖泥带水之处;其曲调宽阔绵长、悠扬如歌,管弦乐部分婀娜多姿……恰到好处。"②

值得一提的是,一直沉浸在悲观世界中的拉赫玛尼诺夫也有酣畅淋漓地抒发内心喜悦的时期。在东正教明令禁止近亲结婚的情况下,拉赫玛尼诺夫于1902年与自己的堂妹娜塔莉亚结婚,他们冲破世俗的重重阻碍,1902年5月12日在莫斯科郊区的教堂顺利举行了婚礼。沉浸在爱情中的拉赫玛尼诺夫在创作方面可以说是思如泉涌,在结婚前后的三年(1900—1902)里有大量的作品问世,且一扫过去的颓靡之风。其间创作了大约12首浪漫曲,编号为op.21,主要有《命运》《新坟上》《黄昏》《他们已回答》《丁香花》《这儿真好》《旋律》《黄雀仙去》等。

1903年至1905年,拉赫玛尼诺夫将精力主要放在歌剧、钢琴作品的创作和指挥上。在这期间他创作了歌剧《吝啬的骑士》《里米尼的弗兰切斯卡》以及钢琴作品《前奏曲十首》等,他在歌剧创作和在歌剧院的指挥工作也相对顺利。但当时俄国政治环境险恶,尤其是1904年日俄战争后,俄国国内一片哗然,暗杀、罢工行动、和平示威从不间断。面对糟糕的生活和工作环境,拉赫玛尼诺夫最终选择离开俄国,开启了一段不知何时能够结束的漂泊之旅。

2.漂泊之旅

1906年11月,拉赫玛尼诺夫一家人离开俄国,移居到德国德累斯顿,移居后他们平时很少外出。他只用了一年时间,就创作了15首浪漫曲(op.26),主要有《我有多少隐衷》《给孩子们》《我又成为孤单一人》《窗外》《喷泉》等。这些作品在音乐界获得了一致好评,拉赫玛尼诺夫当时其实是极其需要鼓励的,他无法再次承受之前像创作《d小调第一交响曲》时那样的打击。这些成功也让他克服了之前对创作的恐惧,并且娜塔莉亚之前带来的嫁妆,也解决了经济问题。离开俄国波修瓦大剧院后,他多次举办个人作品独奏音乐会,尽管这段时期都是在对他来讲很不习惯、无法独处的长期旅行生活中度过的,但这些活动也让他在音乐道路上收获颇丰。

1909年以后,他回到了位于莫斯科的伊万诺夫卡庄园,在这里他的创作逐渐进入多产期。其间他创作了献给波兰钢琴家约瑟夫·霍夫曼的《第三钢琴协奏曲》,这首作品难度较高,在风格上沿袭了之前创作的协奏曲风格。拉赫玛尼诺夫称该协奏曲的创作构思并不是来自宗教元素或者民歌元素,而是来自自己的创作灵感。他很少刻意在作品

① [英]罗伯特·沃克.拉赫玛尼诺夫[M].何贵凤,译.南京:江苏人民出版社,1999:81-82.
② [德]安德烈亚斯·魏玛.拉赫玛尼诺夫[M].陈莹,译.北京:人民音乐出版社,2007:56.

中增添俄国元素,按他的话来说,俄国元素已经深入他的骨髓和灵魂。此后,拉赫玛尼诺夫逐渐成为俄国家喻户晓的风云人物,承担的音乐工作也越来越繁重。

同一时期,他的好友斯克里亚宾丰富了大小调式的调性,增加了许多新的音色,开创了新的音乐派别,俄国音乐界由此出现了以斯克里亚宾为首的现代派和以拉赫玛尼诺夫为首的古典派的不同派别之分。对于斯克里亚宾的现代派音乐,拉赫玛尼诺夫始终认为,那是毫无节奏可言的。而在拉赫玛尼诺夫《第三钢琴协奏曲》上演时,新音乐派作曲家兼乐评家格利高里·克瑞恩则认为:"拉赫玛尼诺夫的作品中充斥着单调无聊、不知所云的钢琴乐段,拖曳着毫无新意、啰唆冗长的和声。"[①]不过,斯克里亚宾和拉赫玛尼诺夫从同窗到同台演绎已有数十载,所以两人虽分属于不同派别,但是两人关系并没有因此闹僵。

1912年,拉赫玛尼诺夫创作了歌曲14首(op.34),作品中的歌词多数选自普希金、普罗斯基和费特等人的诗词作品,如《缪斯》《风暴》《你了解他》《农奴》等。在这期间拉赫玛尼诺夫结识了女作家玛丽爱坦·莎吉尼安,在她的疏导下,拉赫玛尼诺夫的心理压力得到缓解,创作基调也趋向积极。在作品op.34中,玛丽爱坦·莎吉尼安还提供了一些可供拉赫玛尼诺夫参考的创作意见。但是迫于严峻的国内形势,拉赫玛尼诺夫选择远走他乡。玛丽爱坦·莎吉尼安作为一名共产主义者,坚决反对他的离开,之后两人几乎没有再联系。1912年年底,拉赫玛尼诺夫再次离开自己的祖国,开始漂泊的生活,先后在德国、瑞士和罗马落脚,最后又回到自己的祖国。

在离开祖国期间,他创作了《钟声》(诗歌来自爱德加·爱伦·坡)和《第二钢琴奏鸣曲》。关于《钟声》,拉赫玛尼诺夫这样解释其创作背景:一想起我熟悉的俄国城市,我耳边就会响起它们那悠扬的教堂钟声——诺夫戈罗德、基辅、莫斯科,无一不是如此。它们安慰陪伴着每一个俄国人……我一直对于那些钟声不能释怀,或明快宏远,或忧郁感伤,都散发着无尽的韵味。看到这首诗时,我的耳畔不禁又响起了往日的钟声。我尝试着将这些可爱的钟声写在纸上,同时也将如歌的人生记录下来。1913年,德国、奥地利对俄宣战,拉赫玛尼诺夫立即结束休假前往乌拉瓦尔地区避难,战争停息后,他和家人又回到了莫斯科。

1915年,不幸的事接连发生。挚友斯克里亚宾去世,他和好友库塞维茨基一起举办音乐会悼念。不到两个月,塔涅耶夫也与世长辞。拉赫玛尼诺夫稍微缓过来与家人在高加索度假之时,又听到父亲瓦西里去世的消息。身边好友与至亲的相继去世,对他造成了很大的打击,其间他几乎没有创作什么作品。

也许是斯克里亚宾的眷顾,这一年他结识了20岁出头的妮娜·柯雪兹,她的父亲是拉

① [俄]凯尔迪史.俄国之晨[N].1910(297).

赫玛尼诺夫之前所在的波修瓦大剧院的男低音歌唱家,两人从相见到合作短短一年不到。1916年年初,拉赫玛尼诺夫决定为妮娜·柯雪兹创作几首歌曲,如《深夜在我花园里》《致她》《雏菊》《捕鼠人》《梦》《啊呜!》。乐评家写道:"这部组曲表现的画面以及表达形式与以往的创作手法截然不同,作曲家显然在尝试一种新的创作思路。更多的是为自己的灵魂寻找新的出路,寻找新的艺术技巧。玛丽爱坦·莎吉尼安女士送给他的象征派诗歌也激发了他的创作灵感。"①实际上,这些元素无疑让拉赫玛尼诺夫的音乐更多元化,它们不仅是对他过去风格或是先辈们创作手法的承袭,是浪漫主义或者象征主义风格的交融与流变,更是浪漫主义末期一位自由作曲家对浪漫主义风格的全新诠释。

3. 家乡情结

俄国政治形势越来越严峻,执政的尼古拉二世采取强硬手段让血腥事件接连发生,造成国内物价飞涨。在这样的政治经济环境下,拉赫玛尼诺夫于1917年举家从彼得格勒前往瑞典斯德哥尔摩,紧接着到达丹麦。为了生计,他到处演出。数月之后,又前往美国。起初他还担心自己到美国无法施展自己的才华,但是来到美国后,他被美国的音乐环境所触动。美国乐团无论从数量还是质量,都排在世界前列,他慢慢地习惯了这里的生活方式,接下了一个又一个音乐季的邀请。更值得开心的是,当时的唱片灌录技术让他在美国将自己的作品灌录成一张张唱片,让作品在不改变形态的情况下得到了较好的保存。另外,他开始了繁忙的音乐季演出。不足一年的时间里他排演了一百多场音乐会,由此可见拉赫玛尼诺夫的受欢迎程度。无疑,当时他已经具备世界级音乐家的影响力了。

拉赫玛尼诺夫在美国的事业无疑是辉煌的,在美国演出所获得的身份和地位让他的生活比之前更优越富足。他不仅受到了同行的羡慕,甚至有的人还请求他帮助安排工作。但他在音乐创作上丝毫没有懈怠,每天坚持三到四个小时。创作方面,拉赫玛尼诺夫在接受美国《音乐月刊》杂志的记者采访时说:"离开俄国的时候,我把创作的欲望抛诸脑后。离开了祖国,我也迷失了自己。在这样一个远离我的根、我的民族传统的流亡国度,我不再想去表达我的内心。"②

在美国的生活最令他难以释怀的就是对家乡的思念,他的司机、厨师都是俄国本土人,在饮食和生活方式上他也都按照家乡的习惯。虽然在美国很多年,但是他很少阅读外国文学作品,即便是自己喜欢的文学作家,他也只关注俄语版。更令人吃惊的是,出于对家乡伊万诺夫卡庄园的怀念,他斥巨资在瑞士的琉登湖畔建造了自己的第二个伊万诺夫卡庄园。对于建造所花费的财力物力,拉赫玛尼诺夫毫不在意,他急于见到第二个令他魂牵梦萦的世外桃源。他的余生一直都在瑞士的谢纳尔避暑,这给了他很大的安

① [俄]朱莉·安格,等.谢尔盖·拉赫玛尼诺夫在同时代人的眼中[M].莫斯科:莫斯科出版社,1971:439.
② [法]雅克·埃马纽埃尔·富斯纳凯.拉赫玛尼诺夫画传[M].李凤,译.北京:中国人民大学出版社,2007:151.

慰。拉赫玛尼诺夫有时候觉得仿佛回到了伊万诺夫卡庄园,回到了日夜牵挂的故乡。[①]
1942年开始,拉赫玛尼诺夫旧疾复发,被确诊患有癌症,并且已经开始扩散。1943年3月,拉赫玛尼诺夫在自己70岁生日的前几天离开了人世。

(四)拉赫玛尼诺夫的现代解读

伊万诺夫卡庄园是伟大作曲家、钢琴家、指挥家拉赫玛尼诺夫生活和工作的地方,也是世界上最大的俄国文化遗产保护和传播中心,这里映射了拉赫玛尼诺夫生前的活动轨迹。

拉赫玛尼诺夫的大多数音乐遗作都与伊万诺夫卡庄园有关。从1890年6月到1917年4月,他几乎每个春夏和初秋都在伊万诺夫卡庄园生活工作。庄园主人是他的亲戚萨丁,后来伊万诺夫卡庄园成了著名的拉赫玛尼诺夫历史博物馆,也是俄国音乐文化的重要中心。

1968年,当地政府将拉赫玛尼诺夫位于卡尔·马克思集体农场的故居改建成博物馆;1978年2月之后,伊万诺夫卡博物馆已成为坦波夫地方历史博物馆的分馆之一;1982年6月,博物馆和作曲家纪念碑对外开放。接下来的几年中,庄园的一些园林和建筑被重建。1990年,亚·雅格尼亚金斯基领导萨拉托夫的建筑师们,共同设计出庄园建筑物"白屋"的重建方案。新博物馆于1995年9月开放(图1-2、图1-3)。

图1-2 拉赫玛尼诺夫博物馆外景(1)

图1-3 拉赫玛尼诺夫博物馆外景(2)

① [德]安德烈亚斯·魏玛.拉赫玛尼诺夫[M].陈莹,译.北京:人民音乐出版社,2007:154.

庄园面积18.5公顷，博物馆面积1 482平方米。博物馆包括各种建筑、园林、池塘和拉赫玛尼诺夫"兹纳缅斯克"家庭博物馆、谢·尼·谢尔盖耶夫·青斯基博物馆。特别值得一提的是，庄园里有一个拉赫玛尼诺夫的雕像，它与其他作曲家的雕像塑造形式不同，是按新古典主义的苏联晚期社会主义现实主义风格建造的。（图1-4）其他类似的博物馆主要是通过照片记录作曲家的生活。

图1-4　拉赫玛尼诺夫雕像

这个博物馆里曾经成功举办过展览会、音乐会、节日和竞赛活动。为了吸引参观者，博物馆与旅游公司合作，在庄园里可以举办婚礼，参观者们可以租马和木筏小憩。但博物馆目前的整体运作主要存在的问题是相关工作人员数量不足、博物馆名声不响亮、广告信息不完善、相关基础设施落后（图1-5、图1-6）等。

图1-5　拉赫玛尼诺夫的餐厅

拉赫玛尼诺夫在故居生活的那段时期经济较为拮据，他虽然在表演和创作方面果断自信，但由于他本身性格脆弱，在四处漂泊的情况下，即使有亲人萨丁的支持，他依然

感到孤独。1897年3月,在圣彼得堡演出的《d小调第一交响曲》的失败让拉赫玛尼诺夫深受打击,引发了他的创作危机。之后的几年,拉赫玛尼诺夫没有任何创作,但他作为钢琴家身份的表演活动越来越多,并在莫斯科私人歌剧院(1897)进行指挥首演。这几年里,他结识了列夫托尔斯泰、契诃夫以及艺术剧院的演员们,和夏里亚宾也建立了友谊,拉赫玛尼诺夫认为这是"最强大、最深刻和最微妙的艺术体验"。

1899年,拉赫玛尼诺夫首次在伦敦演出。1900年,他在意大利构思出未来歌剧《弗朗西斯卡·达里米尼》的雏形。20世纪初,拉赫玛尼诺夫重新开始创作,他创作的《c小调第二钢琴协奏曲》像是嘹亮的警示。当时的人们在作品中听到了时代的声音,从中感受到强度、爆发力、具有未来色彩的变化感和完整的主题思想。从此,拉赫玛尼诺夫的创作生涯也进入了一个新的阶段。

图1-6 拉赫玛尼诺夫的排练厅

拉赫玛尼诺夫在进行创新尝试的同时,也研究自己创作时稳定而传统的基础依据、体裁风格以及植根于自己听觉意识的所有事物。这不仅是作曲家丰富的旋律才能的体现,也是作品主题的鲜明特点。拉赫玛尼诺夫的"旋律"里充满活力,无论是声乐还是器乐,都充满人声急促的颤音。这种方式常在大型作品中被采用,这种方式被俄罗斯院士阿萨菲耶夫定义为"形式倾向于感知"。他认为这是一种作曲逻辑,反映生活和心理过程。在拉赫玛尼诺夫的钢琴演奏艺术中,协奏曲风格在作曲家的创作中发挥了特殊的作用,它有助于拉赫玛尼诺夫在舞台上进行技艺展示,增加了对观众的直接吸引力,打造了与听众沟通的特殊氛围,增强了听众的参与性。拉赫玛尼诺夫不仅经常在家里演奏协奏曲,而且还把家当作与同事在非正式场合畅谈的空间(图1-7)。

图 1-7　拉赫玛尼诺夫的休息区

根据 19—20 世纪的审美风格，博物馆许多房间进行了内部重新装饰，采用当时具有时代特色的家具，陈列馆目前放置的多数物件为音乐家曾经使用的原件(图 1-8)。

图 1-8　拉赫玛尼诺夫的办公室

二、拉赫玛尼诺夫在浪漫曲上的艺术成就

拉赫玛尼诺夫的室内声乐创作在音乐界获得了广泛认可。他的一生一共完成了 83 首浪漫曲，其中 op.4 号作品有 6 首浪漫曲，op.8 号作品有 6 首浪漫曲，op.14 号作品有 12 首浪漫曲，op.21 号作品有 12 首浪漫曲，op.26 号作品有 15 首浪漫曲，op.34 号作品有 14 首浪漫曲，op.38 号作品有 6 首浪漫曲，另有 12 首浪漫曲没有被汇集成组。

拉赫玛尼诺夫的浪漫曲对象征主义诗人们(瓦列里·勃留索夫、安德烈·别雷、费奥多·索勒古勃、康斯坦丁·巴尔蒙特、亚历山大·勃洛克、伊各林·谢韦里亚宁)的文

本引用并非偶然,是对当时象征主义成为主要文学艺术潮流的一种反映。拉赫玛尼诺夫的作品存在明显的象征主义倾向,如交响诗《死亡岛》(1909)等。对富有艺术表现力的诗歌文本的选择也与他所固有的意识形态以及象征性的处世态度相关。

接下来笔者将针对拉赫玛尼诺夫浪漫曲的创作时间和类型进行分类,这是研究拉赫玛尼诺夫浪漫曲不可或缺的重要环节。

(一)时间分期

拉赫玛尼诺夫创作的83首浪漫曲呈现出不同的主题,这与他本人的实际生活状况和创作的时代背景有很大的关系。如早期(1891—1900)拉赫玛尼诺夫的作品热情、率真而丰富多变,主要描绘俄国自然风光,表达对人生价值、命运的思考。他早期创作生涯较为顺利,一共创作了36首浪漫曲,是他浪漫曲创作的高产时期,主要有《落花飘零》《你可记得那晚?》《暮色降临》《啊你,我的田野》等,歌词大多选自托尔斯泰、拉特高兹、普希金等人的诗作,但《d小调第一交响曲》的失败以及突如其来的病症对他后来的创作造成了很大影响(表1-1)。中期(1900—1906)各种革命浪潮掀起,动荡的社会格局让他四处漂泊。虽然在这个时期他迎娶了自己的妻子,但是在时代大背景下,拉赫玛尼诺夫看不到前途和希望,创作风格开始悲观,不乏充满讽刺意味的作品。后期(1909—1917)拉赫玛尼诺夫奔波于异国他乡,旅居海外。一方面增长了人生阅历,为他独具特色的创作风格和理念的形成创造了条件,让他的作品更加成熟深邃;另一方面,这个时期拉赫玛尼诺夫创作的作品仍以悲观、抑郁为主题。整个后期虽然作品不多,但是富有内涵深度,他在作品中把自己对祖国的思念和背井离乡的孤独、悲伤交织在一起。

表1-1 拉赫玛尼诺夫浪漫曲创作分期

早期(1891—1900)		
序号	曲目	词作者
1	《在圣殿的大门外》	米哈伊尔·尤里耶维奇·莱蒙托夫
2	《我对你什么也不会讲》	阿法纳西斯基·阿法纳西耶维奇·费特
3	《你又震颤起来,啊心扉》	尼古拉·芭菲利耶维奇·格列科夫
4	《四月春光多明媚》	韦拉尼卡·米哈伊洛夫娜·图什诺娃
5	《暮色降临》	阿列克谢·康斯坦丁诺维奇·托尔斯泰
6	《绝望者之歌》	丹尼伊尔·马克西蒙诺维奇·拉特高兹
7	《落花飘零》	丹尼伊尔·马克西蒙诺维奇·拉特高兹
8	《你可记得那晚?》	阿列克谢·康斯坦丁诺维奇·托尔斯泰

续表

早期(1891—1900)		
序号	曲目	词作者
9	《你可感到我的思念》	比奥特·安德列维奇·维亚泽姆斯基
10	《啊！不，求你别离开我》	德米特里·谢尔盖耶维奇·梅列日科夫斯基
11	《清晨》	M.L.雅诺夫
12	《在寂静神秘的夜晚》	阿法纳西斯基·阿法纳西耶维奇·费特
13	《别唱，美人》	亚历山大·谢尔盖耶维奇·普希金
14	《啊你，我的田野》	阿列克谢·康斯坦丁诺维奇·托尔斯泰
15	《从前，我的朋友》	阿尔希尼·阿卡德耶维奇·戈列尼谢夫-库图佐夫
16	《河水中的睡莲》	原诗:海因里希·海涅 改编:阿列克谢·尼古拉耶维奇·普列谢耶夫
17	《孩子！你像一朵鲜花，多么美丽》	原诗:海因里希·海涅 改编:阿列克谢·尼古拉耶维奇·普列谢耶夫
18	《沉思》	原诗:海因里希·海涅 改编:阿列克谢·尼古拉耶维奇·普列谢耶夫
19	《不幸我爱上了他》	原诗:A.谢甫琴科 改编:阿列克谢·尼古拉耶维奇·普列谢耶夫
20	《梦》	原诗:海因里希·海涅 改编:阿列克谢·尼古拉耶维奇·普列谢耶夫
21	《祈祷》	原诗:歌德 改编:阿列克谢·尼古拉耶维奇·普列谢耶夫
22	《我等着你》	M.达维多娃
23	《小岛》	原诗:珀西·比谢·雪莱 改编:康斯坦丁·德米特耶维奇·巴尔蒙特
24	《往日的爱情》	阿法纳西斯基·阿法纳西耶维奇·费特
25	《重逢》	阿列克谢·瓦西里耶维奇·珂里措夫

续表

\multicolumn{3}{	c	}{早期(1891—1900)}
序号	曲目	词作者
26	《夏夜》	丹尼伊尔·马克西蒙诺维奇·拉特高兹
27	《大家这样爱你》	阿列克谢·康斯坦丁诺维奇·托尔斯泰
28	《别相信我,朋友!》	阿列克谢·康斯坦丁诺维奇·托尔斯泰
29	《啊,不要悲伤》	阿列克谢·尼古拉耶维奇·阿普赫金
30	《她像中午一样美丽》	H.明斯基
31	《在我心中》	H.明斯基
32	《春潮》	费奥多·伊瓦诺维奇·邱特切夫
33	《时刻已到》	西蒙·雅科夫列维奇·纳德松
34	《命运》	阿列克谢·尼古拉耶维奇·阿普赫金
35	《新坟上》	西蒙·雅科夫列维奇·纳德松
36	《黄昏》	原词:M.居伊约 译:M.特霍尔日夫斯基
中期(1900—1906)		
序号	曲目	词作者
37	《他们已回答》	原诗:维多利·玛丽·雨果 译:列弗·亚历桑德罗维奇·梅伊
38	《丁香花》	E.K.别克托娃
39	《缪塞选段》	阿列克谢·尼古拉耶维奇·阿普赫金
40	《这儿真好》	Г.加利娜
41	《黄雀仙去》	瓦西利·安德列耶维奇·茹柯夫斯基
42	《旋律》	西蒙·雅科夫列维奇·纳德松

续表

中期(1900—1906)		
序号	曲目	词作者
43	《在圣像前》	阿尔希尼·阿卡德耶维奇·戈列尼谢夫-库图佐夫
44	《我不是先知》	A.克鲁格洛夫
45	《我多痛苦》	Г.加利娜
46	《夜》	丹尼伊尔·马克西蒙诺维奇·拉特高兹
47	《我有多少隐衷》	阿列克谢·康斯坦丁诺维奇·托尔斯泰
48	《我被剥夺了一切》	费奥多·伊瓦诺维奇·邱特切夫
49	《让我们休息》	安东·帕夫洛维奇·契诃夫
50	《两次分手》	阿列克谢·瓦西里耶维奇·珂里措夫
51	《我们即将离去,亲爱的》	阿尔希尼·阿卡德耶维奇·戈列尼谢夫-库图佐夫
52	《耶稣复活了》	德米特里·谢尔盖耶维奇·梅列日科夫斯基
53	《给孩子们》	阿列克谢·斯特帕诺维奇·霍米亚科夫
54	《我在恳求宽容》	德米特里·谢尔盖耶维奇·梅列日科夫斯基
55	《我又成为孤单一人》	原诗:A.谢甫琴科 改编:伊万·阿列克谢维奇·布宁
56	《窗外》	Г.加利娜
57	《喷泉》	费奥多·伊瓦诺维奇·邱特切夫
58	《凄凉的夜》	伊万·阿列克谢维奇·布宁
59	《昨晚我们又相逢》	雅科夫·彼得洛维奇·波隆斯基

续表

中期(1900—1906)		
序号	曲目	词作者
60	《戒指》	阿列克谢·瓦西里耶维奇·珂里措夫
61	《一切都会过去》	丹尼伊尔·马克西蒙诺维奇·拉特高兹
62	《C.拉赫玛尼诺夫致K.C.斯坦尼斯拉夫斯基的信》	谢尔盖·瓦西里耶维奇·拉赫玛尼诺夫
后期(1909—1917)		
序号	曲目	词作者
63	《缪斯》	亚历山大·谢尔盖耶维奇·普希金
64	《在我们每个人的心中》	阿波朗·阿波洛纳维奇·科林夫斯基
65	《风暴》	亚历山大·谢尔盖耶维奇·普希金
66	《微风轻轻吹过》	康斯坦丁·德米特耶维奇·巴尔蒙特
67	《阿里翁》	亚历山大·谢尔盖耶维奇·普希金
68	《拉撒路复活》	阿列克谢·斯特帕诺维奇·霍米亚科夫
69	《这不可能》	阿波朗·尼古拉耶维奇·迈科夫
70	《音乐》	雅科夫·彼得洛维奇·波隆斯基
71	《你了解他》	费奥多·伊瓦诺维奇·邱特切夫
72	《难忘的一天》	费奥多·伊瓦诺维奇·邱特切夫
73	《农奴》	阿法纳西斯基·阿法纳西耶维奇·费特
74	《多么幸福》	阿法纳西斯基·阿法纳西耶维奇·费特
75	《韵律难调》	雅科夫·彼得洛维奇·波隆斯基
76	《无词歌》(声乐练习曲)	无词
77	《选自圣经新约约翰福音》(第十五章第十三节)	圣经原词

续表

后期(1909—1917)		
序号	曲目	词作者
78	《深夜在我花园里》	原词:伊萨基扬 译:亚历山大·亚利山大维奇·勃洛克
79	《致她》	A.别雷
80	《雏菊》	伊各林·谢韦里亚宁
81	《捕鼠人》	瓦列里·雅科夫列维奇·勃留索夫
82	《梦》	费奥多·库兹米琪·索勒古勃
83	《啊呜!》	康斯坦丁·德米特耶维奇·巴尔蒙特

(二)题材分类

1.反映人们日常生活的浪漫曲

该类浪漫曲体现了俄语的修辞手法和俄国声乐作品的演绎方式,例如《啊你,我的田野》《不幸我爱上了他》《两次分手》《戒指》,在他创作的三首堪称民族典范的作品《风暴》《命运》《四月春光多明媚》中尤为突出。其中《命运》的旋律和文本,借鉴了尤·梅利古诺夫的作品。1891年在整理这首作品时,他听到夏里亚宾演唱《伏尔加船夫曲》,于是便借鉴了这首作品,用音乐的方式呈现纤夫们由远及近,再由近及远的劳作画面。

作曲家将创作技术与民间素材巧妙结合,充分解放了固有的艺术思维模式。用说话代替演唱、风趣活泼、富有诗意,歌唱旋律和钢伴采用统一的旋律基础,再由钢琴的艺术特点来协助完成。如在一些浪漫曲里尝试用欢快的节奏去反衬苦命女性的命运,在演唱中使用渐慢节奏型去表达"我敢保证,他想打我。我不知道,也不知道为什么"。这种旋律代表了由社会出身而决定的女性命运,也反映出拉赫玛尼诺夫早期作品中较为典型的"俄国歌曲"特征。

2.具有情景剧特征的浪漫曲

拉赫玛尼诺夫中后期浪漫曲具有深刻的戏剧性,充满抗议和反叛,例如《缪塞选段》《我被剥夺了一切》《我又成为孤单一人》《这不可能》《时刻已到》《我多痛苦》《我在恳求宽容》。在这些作品中,前四首达到了戏剧的悲剧高度。

在拉赫玛尼诺夫的浪漫曲中,稳定音和节奏、旋律与和声、复调之间形成一种固定音型,让浪漫曲的主题意义更为明显突出。其中稳定音节奏型的变化使其具有特殊的

主题意义,这一点在浪漫曲《夜》(谱例1-1)①中得以体现。

谱例1-1 《夜》1—9小节

这种固定音型获得了一种新的戏剧意义——成为作品的重要特点,在浪漫曲《耶稣复活了》《缪斯》《微风轻轻吹过》中都有体现。在此基础上产生的复调旋律,成为多线条旋律的基础,并给予了优雅华丽的装饰音。这种技巧成为拉赫玛尼诺夫的重要创作方式,用以构建和连接带有旋律变化的复调结构。如:无作品编号的浪漫曲《绝望者之歌》《落花飘零》《别唱,美人》《啊你,我的田野》《孩子!你像一朵鲜花,多么美丽》。

拉赫玛尼诺夫以失望为主题的浪漫曲与他本人的情感变化有关,这种情绪贯穿于

① 本书谱例均引自邓映易,张鹿樵.拉赫玛尼诺夫歌曲集[M].北京:中国时代经济出版社,2002.

浪漫曲《沉思》，表现了因无法追求理想生活而产生的愤慨之情。音乐呈现出不屈从于"命运的安排"(力度对比强烈,$pp-ff$,再加上"激动地")却又压抑的状态。作品中的 VI—V 级和 II—I 级的和声进行,构建了钢琴音乐的悲伤尾声。作品表达的对生活的怀疑态度体现在以托尔斯泰的诗句为歌词的浪漫曲《我有多少隐衷》(1906)里。该作品陈述了一个事实,即一直没有方向的忙碌,会失去对于灵魂生命而言最重要的东西。作品除表达了内心深处的声音、无法表达的想法、无法哼唱的歌外,还认为持续的关爱会消除心中的忧郁。

E.斯捷巴诺娃将这首浪漫曲归于"因无法预见的,内心情感的细腻差别而产生的作品典范"。并分析出托尔斯泰的两行诗在语义上是对立的：第一行是关于"令人不愉快的关心,和从心里消逝却无法哼唱的歌"；第二行是关于"生活虽苦难,却依然让人心生向往"的情怀。浪漫曲的情感基调与这两个部分相互对立,形成冲突。其情绪基调——由起初的安静,逐渐变化为气势恢宏来表现出坚忍不拔的意志。[①]

3.忧郁、多愁善感的浪漫曲风格

感伤主义浪漫曲并不是拉赫玛尼诺夫的首创,格林卡、柴可夫斯基的浪漫曲中也有展现具有浪漫主义色彩的悲痛史诗。实际上这也是 19 世纪俄国知识分子内心的真实写照,一方面他们讴歌英雄与英雄历史事件,歌颂爱情、人民；另一方面知识分子的苦闷、彷徨,也是对俄国当时处境的无奈。他们将内心的悲恸转化成具有强烈戏剧性的悲剧史诗。如格林卡声乐幻想曲《怀疑》,通过忧伤的幻想题材在结构布局中展现出一种威武阳刚的英雄主义,固定的节奏型结合浪漫曲的叙事特征,达到了当时俄国感伤主义浪漫曲的顶峰。

体现浪漫曲戏剧性的一个很好的例子是拉赫玛尼诺夫的小型声乐作品《不幸我爱上了他》。该作品在钢琴色彩性和声的衬托下,直接进入主题唱段。而独唱旋律与钢琴的和声铺垫,共同演绎主旋律。(谱例 1—2)

谱例 1—2 《不幸我爱上了他》1—7 小节

① [俄]E.斯捷巴诺娃.词与乐[M].莫斯科：莫斯科作曲出版社,1999：288.

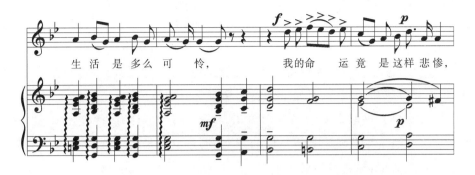

伴奏声部与主旋律之间形成相互呼应的复调旋律:钢琴部分通过紧张的和声揭示内心的紧张情绪,以及悲剧性的叙事"潜台词"。其中,被重复的主旋律伴随具有冲突性的"拉赫玛尼诺夫式"下属和弦音,在主音的位置上持续响起。在该浪漫曲的第二和第三小节中,这种伴奏部分的变化向听众们表现了女主人公话语中隐含的情感色彩。在声乐部分的结尾句,和声与旋律是开放式的,伴奏和声中的紧张体现了女主人公的情感状态。(谱例1-3)

谱例1-3　《不幸我爱上了他》14—16小节

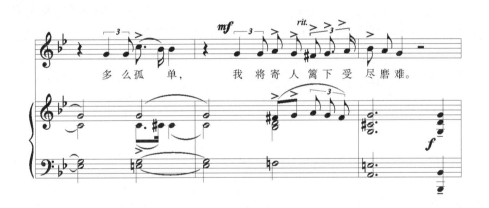

三、拉赫玛尼诺夫浪漫曲的创作风格

20世纪初的音乐不仅有浪漫主义的激情,还有印象主义、象征主义以及以勋伯格、贝尔恩为代表的表现主义范围内的极端主义等。拉赫玛尼诺夫在这个阶段依然保持着浪漫主义的创作手法,在共性的创作空间中不断塑造、革新、拓展传统的音乐空间。他在接受采访时曾说:"我不喜欢现代的东西,我的品味十分传统。"他认为肖邦是最伟大的音乐家。对于新音乐,如格什温、普罗科菲耶夫的作品,他也会偶尔研究学习,私下有时会创作或者练习爵士乐作品。

拉赫玛尼诺夫曾说过,他经常想写音乐,实际上是内心驱使他用声音表达感情,就像人说话是为了表达思想一样。他认为,音乐是每个作曲家特殊的语言表达符号。拉赫玛尼诺夫创作的浪漫曲作品多是发自内心的真情实感,作品风格多样化,吉卜赛以及格

鲁吉亚的民间风格元素常出现在他的浪漫曲中。《别唱，美人》以模进的方式展开旋律，钢琴伴奏则采用柱式和弦的二度级进展开，细致入微地刻画出富于东方色彩的格鲁吉亚歌调。《夏夜》《沉思》《春潮》《祈祷》《四月春光多明媚》《这儿真好》等拉赫玛尼诺夫的浪漫曲，充满着对革命的激情、对爱情的追求和对生活的热情。

我们可以从拉赫玛尼诺夫的书信中看出，他周游各大洲的巡回演出日程被排得满满当当。游历对浪漫派艺术家具有重要的意义，巴尔蒙特曾说："每个浪漫主义者，不论在梦中还是在生活中，都会对莱蒙托夫迷人的诗句'天上的浮云，永远的漂泊者'或对拜伦铿锵的诗词'终生的漂泊者们'有同感。每个真正的浪漫主义者都应该是旅人，因为只有在路途中，他们才能不断地突破自我、摆脱平凡，进入清新的奥妙之境。"

20世纪20年代，移居国外的生活和对家乡亲人的思念让他的创作情绪逐渐向悲观、抑郁的主题靠拢。后期作品虽不多，但是情感真挚、感人肺腑。他的作品表现出一个背井离乡的艺术家的孤独、悲伤和对祖国的思念。[①] 霍夫曼曾经回忆说，每当回忆起拉赫玛尼诺夫，他总禁不住热泪盈眶。他不仅崇拜他作为造诣极高的艺术巨匠的一面，也热爱他作为普通人的一面。20多年的时间里，他创作了83首浪漫曲，其中作品op.21号的12首艺术歌曲是他创作繁荣时期的代表作，被誉为"属于俄国抒情作品中最富有诗意创造之列"[②]。他所创作的浪漫曲不仅是他个人情感的抒发，更是他人生社会价值观的态度体现。在浪漫主义的世界里，他用自己独到的眼光和创作手法，将表现主义夸张的情感宣泄和象征主义的多义性巧妙结合，所创作的作品在世界各地都享有很高的评价和赞誉。

(一)运用元素的多样化

人们通常认为，象征主义的形象多义性原则起源于浪漫主义艺术。A.洛谢夫在强调非理性形象对浪漫主义的特殊意义时，直接指出两派的继承关系："浪漫主义美学的非理性是绝对的、经常的和非常坚决的象征主义。"[③]瑞尔蒙斯基则称象征主义者是新浪漫主义者。因此拉赫玛尼诺夫创作中的象征主义倾向可以看作是他坚定的浪漫主义趣味的延伸。在浪漫曲的创作中，拉赫玛尼诺夫作为国际性作曲家，喜欢采用各地不同风格的民间曲调。当然有人就此借题发挥，认为他的创作虽然国际化，但是缺乏俄国的特征。显然，这种言论过于片面。

从苏联时期开始，音乐界始终认为，拉赫玛尼诺夫的浪漫曲具有强烈的民族性和鲜明的时代性，他本人也认为，自己是从民族角度出发的作曲家，是俄国文化的继承者和宣扬者。他结合圣彼得堡和莫斯科流派的特点，反映底层民众的生活状态，描绘出一幅

① 于润洋.西方音乐通史[M].上海：上海音乐出版社，2001：335.
② 岁寒.苏联大百科全书选译：音乐家传记·苏联部分[M].上海：上海文艺出版社，1963：313.
③ [俄]巴尔蒙特.康斯坦丁·巴尔蒙特[M].莫斯科：莫斯科出版社，1990：507.

幅散发着扑鼻清香的俄国大自然风景画。在音乐学习和继承方面,他结合借鉴了老师阿伦斯基、柴可夫斯基以及强力集团成员穆索尔斯基和里姆斯基·科萨科夫的音乐创作特点。民族主义在他作品的旋律、主题和俄国本土语言风格上占重要角色。他所创作的每一首浪漫曲都蕴含细腻的情感,充斥其间的气势恢宏的民族主义色彩唤醒了无数处于水深火热中的俄国人民奋起革命。

拉赫玛尼诺夫的作品最显著的特点是歌唱性、幻想性、标题性。富有歌唱性的浪漫曲的特性符合浪漫主义的处世态度。关于拉赫玛尼诺夫的幻想性,他自己曾讲道:"这体裁本身表现出的是对世界的一种见解,这是属于浪漫主义观点的。当我作曲时,如果我想到不久前看过的一本书、一幅好画或一首长诗,这对我来说是帮了大忙。有时我脑海里萦绕着我极力想把它变成音响的一个想法或一件事,却无法打开我灵感的源泉……我发现如果有可供描绘的非音乐对象,乐思就来得比较快。"①

拉赫玛尼诺夫的浪漫曲大多都具有标题性,他常常会刻意去塑造画面情景而显现作品中的隐形标题。拉赫玛尼诺夫颇为青睐"末日经"的主题,"末日经"主题源自天主教的安魂弥撒仪式。在他的音乐作品中,这个主题被频繁运用。

在里姆斯基·科萨科夫的《野蜂飞舞》中,我们能通过听觉感受到成群的蜜蜂到处飞舞;在刘天华的《空山鸟语》中,我们能通过二胡演奏感受到鸟叫声的不绝于耳;在圣桑的《动物狂欢节》中,我们能感受到鲜明的动物形象,如单簧管表现出的母鸡鸣声,长笛表达出的小鸟愉快嬉戏的情景,钢琴模仿出的困在鸟笼中小鸟的叫声。而拉赫玛尼诺夫的浪漫曲主要模拟钟声进行创作。他的许多作品都与钟声有关联,这和他本身信仰东正教有很大关系,在俄国,东正教是主要的宗教,东正教的鸣钟方式和节奏也有着一定的程式化,拉赫玛尼诺夫巧妙地将这一现象通过艺术手法加以表现,钟声所表现出来的声音与拉赫玛尼诺夫久久不能释怀、感伤抑郁的心情不谋而合。

(二)音乐结构的独特性

拉赫玛尼诺夫的浪漫曲与同时代的其他作曲家相比,常采用反复手法或织体变奏。在他的83首浪漫曲中,绝大部分是单二部曲式、单三部曲式和复三部曲式。其次,形式多为分节歌、通体歌或变化分节歌。主要通过长短句来展现丰富的音乐和语言节奏,结构轮廓较为模糊,用多层次线条勾勒出流畅的旋律线,常常使用非方整性创作手法来构成方整性结构等,这些特征也显示了他强烈的个性色彩。他的浪漫曲新颖别致、清新脱俗,如清晨扑面而来的新鲜空气一样美妙惬意。尽管他有时极力否认:"在我的作品中,我并没有故意独树一帜,或做一个浪漫主义者,或显示民族性或其他什么东西。我只是尽量自然地把我内心听到的音乐写在纸上。"②

① [俄]M.阿兰诺夫斯基.俄罗斯作曲家与20世纪[M].张洪模,等译.北京:中央音乐学院出版社,2005.
② 引自1941年拉赫玛尼诺夫答《声乐练习曲》杂志记者问。

独特的曲式结构为他的浪漫曲标上了专属的风格标签,简洁明了的曲式结构让情感毫无保留地展现出来,同时极为细腻地刻画出人物内心的种种变化,从而使歌曲达到直入人心的效果。拉赫玛尼诺夫在学习西方艺术歌曲创作特点的同时,大胆创新,改革和发展了俄国浪漫曲,使俄国在浪漫曲领域达到前所未有的高度。他从不用类似民谣常用的分节歌形式,即使是重复,也只是进行变化重复,或织体变奏。

虽然他前期创作阶段(1890—1896)所创作的作品带有老师和前辈们的痕迹,旋律和声也稍显逊色。但他后期创作的作品逐渐成熟,内心对音乐也有了深层次的理解,在控制作品和声、织体、曲式结构等方面都有质的飞跃。例如《梦》(普列谢耶夫作词)的歌词:我曾有过亲爱的故乡/她多美好/还有云杉在我头上摇/但那是梦!我也曾有过很多好朋友/从四处传来向我表达爱心的话/但那是梦!这首作品表现了拉赫玛尼诺夫在外四处漂泊,怀念祖国和家乡的亲人朋友,但又试图通过《梦》这样的一个主题告诉自己,这些都是不现实的,他们只能停留在幻想与思念中。可见他心中存在不甘于现状却又无法摆脱的矛盾与挣扎。

如图1-9所示,《梦》是一首有重复变化的单乐段乐曲,A乐段由11个乐句(1+2+1+3+4)组成,A'乐段也由11个乐句(1+2+1+3+4)组成,旋律相同,中间以四个小节的间奏将两个乐段隔开,前后两个部分的歌词内容和结构设置并不相同,间奏的材料在主题的材料基础上变化而成。第一部分表达了对祖国的思念,第二部分表达了对亲人朋友的思念。最后回到现实:一切都只是一场梦,充满无尽感慨。

```
        A(11)              A'(11)
      (1+2+1+3+4)        (1+2+1+3+4)

   序奏          间奏           尾奏
    ♭E           ♭G             ♭E
```

图1-9 《梦》曲式结构图

在《练声曲》中,A乐段弱起,在钢琴伴奏的配合下,声音自然流畅,与A'乐段的人声部分在强弱、音色、速度等方面形成了强烈的对比。钢琴和人声紧密配合,并通过乐段的反复变化,展开优美动人的旋律,拉赫玛尼诺夫在浪漫曲中娴熟地制造出对比效果。

《小岛》是一首较为简洁的浪漫曲,单二部曲式,G大调。开篇用质朴的语言陈述乐思,人声部分主要用级进的方式来发展乐句,钢琴部分主要运用柱式和弦下行级进的方式构成一条波形旋律线;下半部分相对平稳,类似于平静的宣叙调。拉赫玛尼诺夫在伴奏中使用较为简洁的手法,用较少的音乐材料营造出一种深邃、宁静的氛围。

再如,《不幸我爱上了他》的歌词由普列谢耶夫根据乌克兰诗人谢普琴科的作品改编而来。歌词主要描写了一位家破人亡的战士的妻子,并以战士妻子的口吻讲述自己

的悲惨经历。歌词：我迷恋不舍我的哀与愁，伶仃孤苦不幸可怜虫。我命中注定遭此灾与祸/骨肉离散/坏人丧天良/硬抓人充军去天涯/小兵卒之妻只影孤单单/岁月催人老/寄人屋檐下/我命中注定遭此灾与祸。这首浪漫曲创作于1893年，他的好朋友普列谢耶夫因意外而去世，拉赫玛尼诺夫曾经用普列谢耶夫的一些译作谱曲，如《梦》《河水中的睡莲》《不幸我爱上了他》。同年，柴可夫斯基去世，拉赫玛尼诺夫因此创作了《哀歌三重奏》。这个时候的拉赫玛尼诺夫刚刚20岁，虽然部分作品有些青涩，但是在音乐织体和作品结构方面仍然可以看出他驾驭各种元素的能力。

《不幸我爱上了他》全曲共24小节，三段曲式，由一个主题重复变换而成。这首作品的节奏型可以归纳为：以某一个音为中心，在较窄的音域内反复摸索萦绕。这首作品的节奏型可归纳为两个八分音符＋四分音符、前后十六分音符＋四分音符、连续的音级级进，整首乐曲都由这样的音值组合构成。拉赫玛尼诺夫喜欢运用"前八后十六"与两个或四个八分音符的节奏型组合作为主旋律节奏，这已经成为他的创作习惯。[①] 从整首乐曲来看，它体现了拉赫玛尼诺夫的作品所特有的结构与织体特征，从低音区向上，然后从上向下，形成了一条完美的旋律线条。第一部分引入悲愤，第二部分表达悲愤，力度从 *p* 到 *mf*，再到 *ff*，情绪呈螺旋状上升，一步一步地走向乐曲的高潮。

拉赫玛尼诺夫浪漫曲的伴奏织体形式及风格较为多样化，他的个性以及创作中不受拘束的状态让他一直保持着自己特有的风格，如织体采用主调和复调混合，伴奏采用分解和弦。如《丁香花》《微风轻轻吹过》《在圣殿的大门外》持续采用低音配合演唱，产生丰富的音响效果。浪漫曲中富有情感的歌词，伴奏和歌唱声音的极端白热化把乐曲推向高潮，还采用大跳音程、强弱力度变换，以及音区的快速变换。浪漫曲《命运》中对命运的反抗，体现了上述特点。

谱例1-4 **《命运》14—20小节**

① 高拂晓.深沉的情感　生命的震撼——拉赫玛尼诺夫成熟时期钢琴音乐风格探究[D].重庆：西南师范大学，2004.

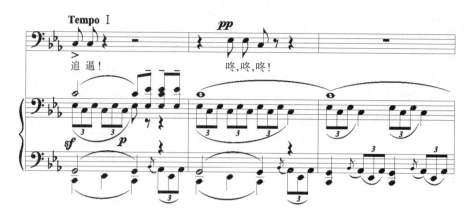

谱例1-4为演唱者所标记的表情记号,从 f(强)到 sf(突强)再到 f,然后回到原速度,而钢琴伴奏使用连续不间断的 sf 后突然力度变为 p(弱),体现了拉赫玛尼诺夫宣叙性旋律特有的爆发力。

通过表1-2查看拉赫玛尼诺夫所有浪漫曲的曲式结构,可以发现拉赫玛尼诺夫浪漫曲在结构曲式方面更倾向于单二部曲式和单三部曲式,乐段结构则主要以变化重复、乐段复杂化和复乐段为主。

表1-2 拉赫玛尼诺夫浪漫曲曲式结构一览表

曲式结构	数量/首
一部曲式	1
单二部曲式	32
单三部曲式	27
乐段	13
复二部曲式	2
复三部曲式	6
其他	2

(注:其中乐段主要包括变化重复乐段、复杂化乐段、复乐段)

一般来讲,拉赫玛尼诺夫在一个二部曲式中首先表达的主题情感内涵会通过旋律动机的不断变化确定感情基调。在A乐段之后,会有一个连接部分,一般采用的材料是A乐段出现过的,或是根据A乐段简单变化而成的。之后进入B乐段,而B乐段大多采用与A乐段完全不同的新材料写成,在调性、速度方面也都有相应的转换,从而与A乐段形成鲜明的对比。

就调性方面而言,拉赫玛尼诺夫在83首浪漫曲中,有35首选用大调,其余48首选用的皆是小调式。在选用大调的作品中如《孩子!你像一朵鲜花,多么美丽》($^\flat$E)、《夏

夜》(E大调)、《给孩子们》(F大调)、《窗外》(A大调)表达的多是对于大自然的热爱和对身边亲人、孩子的描写,整体基调快乐、明朗。而在小调式作品中,大多表达忧愁抑郁的情绪,基本符合拉赫玛尼诺夫的整体创作特征。

在莫斯科学习生活时期,拉赫玛尼诺夫的浪漫曲创作逐渐向更深层次的内容进行探索,从作品的线条、音响和结构,以及歌词主题的选用方面,均有自己独特的理解和设置安排。这一时期的浪漫曲开始注重内心刻画,音响更为透明纯净,织体更为灵活多变。在伊万诺夫卡庄园时期,由于生活平静惬意,他的浪漫曲展现了娴熟的作曲技巧,尤其是 op.21 的 12 首艺术歌曲,是他作品高产时期的代表作。

虽然在创作手法上他一直抗拒西欧现代音乐,并不追求表面的形式变革,但是他离国后为象征派诗歌创作的浪漫曲在一定程度上受到了现代主义的影响,正如维克多·贝尔加耶夫所说:这就是拉赫玛尼诺夫作为一个浪漫主义音乐家生存的环境,他不得不在如此恶劣的条件下生存。他的创作个性的形成,以及音乐作品的上演皆完成于这个与他格格不入的时代和环境中,他的悲剧就在于,他的创作理念早就落后于这个时代。①亦可能是常年旅居国外的缘故,他的创作情绪整体上呈现出低沉没落的状态,后期创作数量减少,风格上也有颓废萎靡的倾向。

(三)抒情主体的矛盾性

在 20 世纪出现的众多流派中,象征主义、表现主义、结构主义都不同程度地出现在同时代作曲家的音乐中。拉赫玛尼诺夫借鉴了其他流派的代表性创作特征,特别是塔涅耶夫的复调和斯克里亚宾的和声,但主要的还是继承了柴可夫斯基的浪漫主义音乐特色。作品还包含传统中的东方元素,如浪漫曲《她像中午一样美丽》在形象塑造与和声效果方面,都体现出东方色彩。在作品场景设置中,人物形象往往带有不一样的抒情性格。因此,诗中的人物性格是复杂的、矛盾的,当然这种矛盾也是拉赫玛尼诺夫内心最真实的写照。

1.与所处时代的矛盾

拉赫玛尼诺夫创作的音乐可以说是代表了俄国浪漫曲的巅峰水平。他的艺术生涯虽然跨入了 20 世纪上半叶,但是他基本上保持了 19 世纪西欧浪漫乐派(舒曼和肖邦等)、俄国民族乐派(格林卡、强力集团等),特别是柴可夫斯基的传统,而没有去追随瓦格纳、德彪西以及更新的潮流。他说过,"我不想仅仅为了我认为的时髦,而去改变,经常在我内心如同舒曼幻想曲鸣响的声音。通过这声音我听到环绕我的世界"。然而这并不意味他保守、落后和跟不上时代。他的作品真切地反映了世纪之交人们动荡不安的思想情绪,音乐具有强烈的时代感。②

① [俄]维克多·贝尔加耶夫.拉赫玛尼诺夫,他的创作和生活的概况[M].莫斯科:莫斯科出版社,1924:4.
② 于润洋.西方音乐通史[M].上海:上海音乐出版社,2001:335.

《春潮》是拉赫玛尼诺夫为自己的钢琴老师创作的一首明朗活泼的抒情浪漫曲,音乐洋溢着春天即将到来、冰雪即将消融的生机,暗喻黑暗统治即将覆灭,新的资产阶级民主革命即将到来。通过沉重的、辉煌的钟声来激起人们内心高涨的民主革命热情。

资产阶级出身与知识分子的身份矛盾,新旧政权之间的时代矛盾,都让他在成长中不断地挣扎,使其后半生在抑郁、复杂的思想斗争中度过。这种复杂的矛盾心理在他的作品中表现得十分明显。他爱自己的国家,爱这里的人民,作品也体现了强烈的爱国情怀。作为一个知识分子,他积极参加俄国的饥荒救济音乐会和战争慈善音乐会,多次尝试回到祖国,但他并没有故意用创作去唤起革命,他的作品总体传递的是悲观抑郁的妥协态度。即便是有支持革命、反对腐朽没落的黑暗统治的乐思,也犹如喃喃自语,并没有那么掷地有声。

2.创作态度的矛盾

在拉赫玛尼诺夫的创作生涯中,感伤往往占主流,同时也是创作过程中激情爆发的藩篱。一方面,他可以在几天时间内创作出一部作品,创作速度实为罕见。《祈祷》不到两个星期就完成了,《时刻已到》据他自己讲是"在十分兴奋的激动中"写下的,还有《第二钢琴奏鸣曲》的创作"都是在相当短的时间……"①在陷入失败后,他一度失去信心。1900年,他开始接受暗示疗法,为了能够继续创作,他主动放弃指挥和钢琴表演。另外,婚后,拉赫玛尼诺夫则表现出异常的创作激情,新婚的喜悦让拉赫玛尼诺夫灵感迸发,连续创作了十几首浪漫曲,这些浪漫曲充满着喜悦、宁静与祥和。

另一方面,拉赫玛尼诺夫还常因为对音乐评论的过度在乎而苦恼,甚至无法自拔,有时候这些事严重影响到他的音乐创作。拉赫玛尼诺夫创作的《d小调第一交响曲》上演后,并不被外界看好,甚至被称为是变态的音乐,诋毁的声音源源不断地在拉赫玛尼诺夫耳边回响。接下来的几年时间,拉赫玛尼诺夫萎靡不振、酗酒,无法再进行创作。

1917年,他和家人开始了流浪漂泊的生活,拉赫玛尼诺夫于1917年离开俄国,四处演出谋生,逐渐丧失原本的创作能力。当他的朋友梅特纳问他为什么不再写作时,他回答:"当旋律离我而去时,我如何能写作呢?"

他的作品将平淡与世俗、深奥与直白交会融合,表面上以俄国乡村为背景,聚焦于普通人的日常生活,但是在这些现象背后,却往往蕴藏着深刻道理和哲学意义。拉赫玛尼诺夫不喜欢张扬,他始终用自己独特的方式去探索艺术。从第一首浪漫曲《在圣殿的大门外》中那个清瘦、饥饿乞讨施舍的穷汉,到给人带来宁静、让人欢笑神往的《梦》,拉赫玛尼诺夫一直在寻找着一种能表达自己矛盾内心的风格。这种对音乐艺术的不懈追求,让他在简单流畅的旋律形式和质朴的语言文字中,流动着诗意和哲理。

① [俄]奥·冯·里泽.拉赫玛尼诺夫回忆录[M].莫斯科:莫斯科出版社,1992:164.

3.认识世界方式上的矛盾

仔细分析拉赫玛尼诺夫浪漫曲所选用的诗歌文本,一部分描绘了诗情画意的俄国美景和人民的美好生活景象,另一部分表现了国内新旧体制的对抗争斗和对故乡的怀念。拉赫玛尼诺夫是一位争议颇多的作曲家,有人认为他的音乐典雅精致,能够给人以精神享受。也有人认为他的音乐充满着悲观、抑郁,给人带来纠缠不清的痛苦与无尽的折磨。虽然处在乱世之中,他却没有像俄国现实主义作家那样通过强烈的笔触,用生命去捍卫人民的利益,抵抗旧势力。在拉赫玛尼诺夫的音乐中,很少发现振奋人心的音乐元素和强烈的革命斗争精神。

面对情感婚姻,他敢于冲破世俗的藩篱,和自己的堂妹娜塔莉亚结婚,掀起了轩然大波。东正教禁止近亲结婚,家人和朋友也强烈反对这门婚事,面对重重阻力,他们并没有妥协,反而表现出异常的坚定,最后终成眷属。然而这种在婚姻中的不妥协却没有深刻地体现在他的作品中。

(四)诗词文本的音乐艺术性

从某种程度来说,诗词是一种文学性较高的可读可唱的音乐文学,相较于一般歌曲,诗词音乐侧重于文字语言的表情达意或意象塑造。诗词的文学性不仅仅能够为歌曲的旋律、调式以及结构的安排设计提供个性化的参考,同时也增强了音乐的文学性。拉赫玛尼诺夫浪漫曲的歌词大多选自浪漫主义优秀诗人的诗歌,如莱蒙托夫、普希金、霍米亚科夫、托尔斯泰等。相较于普通歌曲选用的日常语言,因浪漫曲诗歌意象以语言符号形式和语言符号内容之间的某种相似性为基础,因此需要接受者具备一定的文化修养,进而去理解特定的文化语境。

另外,诗歌文本具有多义性、民族性、隐喻性等特征,日常语言和诗歌意象语言都具有基本的表意功能,在人物内心刻画、环境塑造、情感描绘方面,诗歌语言更具有优势。如在描写情景交融,即"景中情"或者"情中景"之时[①],又或者将深刻的哲理寓于对客观事物的描绘之中时,日常语言很难达到其要求,故浪漫曲是一种外在的符号形式美和内在意蕴美的统一。

拉赫玛尼诺夫在选择诗词的时候会从主题、音节、韵律和节奏等方面去安排作品的结构和设计作品的旋律,若想要唱好拉赫玛尼诺夫的浪漫曲,首先需要在语言上下功夫;其次,诗词的语音、语法和语义、意象语言等具有语言符号表层概念意义和意象深层审美意义的要素也都要重点掌握。

① 清王夫之在《姜斋诗话》中谈到情与景的关系时提出:"情中景"和"景中情"。"情中景"是情景交融的一种方式,诗句中可以看到诗人强烈的情感抒发,景物描写主要是为主体形象的抒情服务,情感色彩较为强烈。"景中情"是情景交融的另一种方式,即带着情感观察万物,但是诗句中并不直接显现出诗人的情感痕迹,需要读者从艺术意向中感受诗人的情感,也正如王国维在《人间词话》中所提出的"无我之境",即"以物观物,故不知何者为我,何者为物"。

（五）钢琴伴奏织体的复杂性

首先，相较于古典作品的织体特征，拉赫玛尼诺夫更注重作品的结构性。为了避免持续的低音和声进行，他特意结合固定动机、线条的对位和线条低音，来表达浪漫主义的激情与奔放。作品中可以看到强烈的调性突变、音乐情绪的转折和高音区充满激情感叹的旋律，这是拉赫玛尼诺夫作品的显著特征之一。其次，他创作的旋律倾向于长时间的扩展，这方面近似瓦格纳"悠长的"旋律。旋律进行往往达到几个八度，且不在和弦的范畴内，通过不同的织体、力度、速度的变化来加强旋律性是他创作的主要特征。

他的和声技法中最富特色的是下属和弦，不是指他所用的一切下属和弦，而是起下属和弦作用的、有四度的导和弦的特色鲜明转位。在许多作品中，拉赫玛尼诺夫将下属和弦和三连音作为主导和声和节奏型。在浪漫曲《这儿真好》《我等着你》中，他使用下属和弦烘托出浪漫主义情调，开门见山地陈述乐思。

另外，在拉赫玛尼诺夫的音乐作品中，可以清晰地看到他与柴可夫斯基的关联性，从柴可夫斯基那里他学习来的变格进行转变为模仿低音的三度进行。在动机与模进中，他习惯以一个中心音为核心，并通过八度、大和弦、双手交叉以及琶音等方式展现动静结合的个人风格。

第三节 拉赫玛尼诺夫浪漫曲的戏剧性探析

一、戏剧性界定

关于戏剧性的界定，首要需要探讨的问题是——究竟什么是戏剧性？接着才能讨论如何去界定戏剧性。本节内容是在充分阅读拉赫玛尼诺夫的传记、书信、札记以及对拉赫玛尼诺夫浪漫曲的文本和作品分析的基础上，结合了音乐美学和音乐戏剧理论的相关知识，总结出拉赫玛尼诺夫浪漫曲的戏剧性特征。

19世纪和20世纪初期的戏剧理论以古典悲剧为基础，如德国黑格尔、法国F.B.布轮退尔等认为，戏剧性的核心是冲突。英国学者D.W.阿契尔将戏剧比作激变的艺术过程。19世纪下半叶，德国著名剧作家、小说家古斯塔夫·弗莱塔克认为："戏剧性是那些强烈的、凝结成意志和行动的内心活动。"[①]我国著名音乐学家居其宏先生认为，音乐的戏剧性是"由于作曲家对音色、音高、音强、节奏、乐思、主题、结构等等的特殊处理，造成了情绪的转换、变化和强烈对比，从而在听众的心灵中唤起某种具有戏剧性意味的情感体验"[②]。为此，笔者认为：戏剧性具有强烈的矛盾冲突，这种冲突主要通过表演者的行

① ［德］古斯塔夫·弗莱塔克.论戏剧的情节[M].张玉书，译.上海：上海译文出版社，1981.
② 居其宏.歌剧美学论纲[M].合肥：安徽文艺出版社，2003：157.

为,包括演员台词、人物动作、内心活动等来表现,进而调动观众的激情和审美,造成观众强烈的心灵震撼。

实际上,这种传统的"戏剧性"理论思维不断地遭到挑战,如布莱希特、罗伯特·威尔逊认为传统戏剧的规范化演绎是三位一体的过时理论,对于当代戏剧的研究是不利的。戏剧涉及文本和剧场两个层面:一是艺术门类的综合体,二是语言文字艺术,二者互为依存。而19世纪俄国形式主义、英美新批评学派仅基于语言学理论探讨戏剧文学,这种从体制上割裂文本和剧场的观点显然不够科学。

戏剧的话语空间存在多个维度,当我们探讨歌剧、音乐剧和浪漫曲的戏剧性时,需要建立话语情景,避免情景单一而忽略其他因素。浪漫曲与歌剧、音乐剧相比较,作品台词与旁白在文本中的比重、音乐情绪的节奏把控以及舞台道具和情景的安排方面,存在较大差异性。但浪漫曲的戏剧性,给表演者和欣赏者提供足够的想象空间,具有较大的虚拟性。戏剧作品可以通过特定的剧场使用服装道具,甚至有时通过简单的台词塑造真实艺术空间。但浪漫曲只有钢琴、演奏者和演唱者,我们只能从歌词文本、旋律和钢琴伴奏分析浪漫曲的戏剧性情节。从这一视角而言,浪漫曲的戏剧性主要涉及作品的人物、冲突、情节、情境、对话、意象、场面、结构等方面。(图1-10)

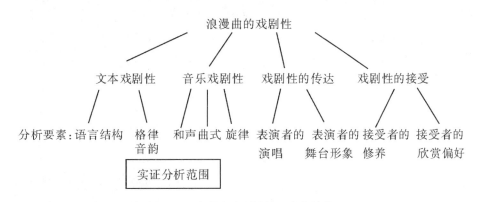

图1-10　浪漫曲戏剧性涉及内容结构图

实际上浪漫曲的戏剧性涉及的作家、作曲家、作品、表演者、接受者五者之间的内在联系,形成了戏剧性的传递过程:

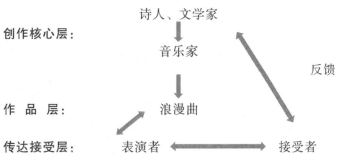

图1-11　浪漫曲戏剧性的传递过程

从图1-11可以发现,整个戏剧性的传递过程实际上是一个单向和双向的互动过程。在核心层,诗人创作的文本本身就是一种带有场景的文学艺术,它们通过语言艺术来凸显戏剧性。传递到音乐家手中,整个作品的戏剧性主要通过节奏、音色、伴奏和声的编配以及曲式结构来表现,这个创作过程也正是浪漫曲的塑造过程。尤·克尔德什认为,在《凄凉的夜》中,拉赫玛尼诺夫细腻地捕捉到诗歌文本的抒情多义性,通过同时组合几种独立音乐层面对这种抒情多义性进行传达。实际上当文本到了作曲家手中时,作曲家需要做到的是如何通过声乐部分和钢琴部分的相互作用来展现戏剧性。具体如下:

①对声乐部分旋律的回应(模仿或者"器乐回应");

②旋律"先现音"——在声乐部分出现之前的句子;

③"对白-回应"——钢琴的回应或者独唱者的回应交织进行发声的句子,专题对话和不同主题的对话对此进行补充;

④剧情中的冲突对立,需要具有对立性格的音响符号来表现。

表演者首要任务是理解作品,浪漫曲的戏剧性传达取决于表演者的舞台表演(情绪表达、心理活动、形体动作)和专业修养(演唱、作品理解力、文学修养)等,同时这是二度创作的过程。

因此,拉赫玛尼诺夫浪漫曲的戏剧性,取决于演唱者的感染力及其对唱词的艺术阐释,因此它具备诗歌作品和舞台呈现的双重戏剧性,这种"双重戏剧性"恰好适合运用观演关系与演出效果相结合的研究范式来展开研究,将浪漫曲表演者的内心活动(思想、感情、意志及潜意识等)通过外部活动(动作、台词、表情等)直观外现出来,直接诉诸观众的感官。在浪漫曲的表演中,人物的心理活动都受情境的规定和制约,而作为心理直观外现的手段——动作,也都以情境为展现前提。特定的情境—特定的心理内容(动机)—特定的动作,是体现作品戏剧效果的因果性链条。从观演关系及演出效果这一视角进行戏剧性研究,打破了学界传统音乐理论的研究范式,使拉赫玛尼诺夫浪漫曲在词曲构成和舞台艺术两方面均呈现最佳的戏剧效果,唯有两者完美结合,才是表现戏剧性的最佳状态。

二、戏剧主题的运用

俄罗斯沙皇政权的倒台、新旧政权交替的时代变革以及常年漂泊在外的阅历致使拉赫玛尼诺夫浪漫曲的创作风格与舒伯特、柴可夫斯基、舒曼等作曲家有很大不同,他在传统俄国民间浪漫曲的基础上,创作出具有自己独特风格的浪漫曲作品。

拉赫玛尼诺夫在不同创作时期表现出了不同的戏剧主题特点,时而意境深邃、略带忧伤,时而直抒胸臆、曲调优雅含蓄。从传统的和声技法到复杂的色彩性和弦,从悠长的旋律线条到交响性的和声织体,这种创作方式使作品极具戏剧性特征。

拉赫玛尼诺夫对戏剧主题的构思多体现在他的浪漫曲中,尤其是戏剧性的浪漫主义在他留下的大量声乐作品中得到传承。1890—1912年,他创作了大量的浪漫曲,其戏剧性风格逐渐形成,从外在戏剧化形象创作《在圣殿的大门外》《绝望者之歌》发展为深刻的戏剧性创作《时刻已到》《我多痛苦》《一切都会过去》,甚至运用了悲剧性的描述《新坟上》《缪塞选段》,这些浪漫曲逐渐形成戏剧主线。在拉赫玛尼诺夫同时期的其他作品中,也能发现类似主线。但是,在其他体裁中的戏剧性发展过程要比浪漫曲平缓许多。

此外,拉赫玛尼诺夫善于渗透最隐秘最丰富的情感和意味,最大化地丰富浪漫曲中的抒情形象。1900年以后,他创作了充满抒情魅力的作品《丁香花》《窗外》,热情洋溢、奔放欢乐的《春潮》,充满东方愉悦安逸的作品《她像中午一样美丽》《在我心中》和充满激情的《夏夜》,满含忧伤的《给孩子们》《在圣像前》《凄凉的夜》和大气恢宏的《我不是先知》《拉撒路复活》。

拉赫玛尼诺夫的抒情戏剧浪漫曲和其他抒情创作一样都是多种多样的,既有热切地渴望克服孤独(《缪塞选段》《我又成为孤单一人》《不幸我爱上了他》),也有命中所失而带来的痛苦(《新坟上》《这不可能》),以及人们对幸福或者安宁的追求(《啊!不,求你别离开我》《沉思》《我多痛苦》《我在恳求宽容》《我被剥夺了一切》);既有对一去不复返的过去的痛苦思索(《一切都会过去》)和单相思的痛不欲生(《两次分手》《戒指》),也有对被压迫的人们的美好祝福(《时刻已到》《耶稣复活了》)等。这些多种多样的主题,产生了浪漫曲的各种形象。

1941年,拉赫玛尼诺夫在接受采访时说,音乐之外的印象在音乐创作中对他影响很大。音乐最终是作曲家个性的精准表达,作曲家的音乐应体现他的民族精神,他所喜爱的书籍和画作影响之下而形成的爱、信仰和思想。它应该是作曲家全部人生经历的概括,这种体现具有重要的意义。拉赫玛尼诺夫永远坚信音乐能传达他的审美和情感。

拉赫玛尼诺夫的音乐充满了自我观察、自我描述和自我反思,他的作品往往是自身思想的真实反映。在他《С.拉赫玛尼诺夫致К.С.斯坦尼斯拉夫斯基的信》中,作曲家记录了可能与"自我"联系在一起的声音,在简洁的旋律穿插下,他赋予此音调具有讽刺意味的特点。于是,"自我"使主题具有特殊的意义。而在拉赫玛尼诺夫创作思路枯竭的时期,这是他能够保证自我风格进行创作的方式之一。

1.多形式

拉赫玛尼诺夫抒情音乐形象的情感表达,往往倾注于某些特定风格。这是一种喻义性的音乐作品,具备所有必需的元素,包括演唱部分、诗词艺术和钢琴伴奏。最重要的是,诗歌文本中应该具有隐喻。在俄国浪漫曲的历史中,这些带有相应语言特色的具体曲风一般被统称为"俄国歌曲"。

在拉赫玛尼诺夫的作品中,浪漫曲《不幸我爱上了他》(谢甫琴科诗句,普列谢耶夫改

编)、浪漫曲《啊你,我的田野》(托尔斯泰诗句)可以归结为此种风格。

当然,类似的风格还有茨冈歌曲,拉赫玛尼诺夫在歌剧《阿列科》中热情极致的表现完全呈现了这种风格。另外,他的声乐作品——浪漫曲《祈祷》(歌德诗句,普列谢耶夫翻译)也是这种浪漫曲的范例。

挽歌是最受人喜爱的抒情语言类型。格林卡的第一首浪漫曲《不要诱惑我》(巴拉丁斯基诗句)的歌词就采用了挽歌。在其创作的其他作品中《啊!不,求你别离开我》(梅列日科夫斯基诗句)、《在寂静神秘的夜晚》(阿法纳西斯基·阿法纳西耶维奇·费特诗句)、《别相信我,朋友!》(阿列克谢·康斯坦丁诺维奇·托尔斯泰诗句)、《沉思》(阿列克谢·尼古拉耶维奇·普列谢耶夫根据海因里希·海涅的诗而作)均具有挽歌特色。

东方音乐元素是19世纪俄国音乐的重要组成部分。不难看出,格林卡和里姆斯基·科萨科夫,都采用过这一风格进行创作。鲍罗丁歌剧《伊戈尔大公》中具有波罗维茨特点的音乐,成为"东方"音乐的标志之一。在拉赫玛尼诺夫浪漫曲《别唱,美人》《她像中午一样美丽》中均采用了东方音乐元素进行作品创作。

2.抒情独白

作曲家最重要的抒情语言类型是浪漫独白。在拉赫玛尼诺夫的早期创作中,抒情独白就已形成并贯穿于他作品中。"泛滥的情感"——阿萨菲耶夫的表达——永远带有拉赫玛尼诺夫的浪漫抒情。他的抒情表达真实而优雅,表现出另一种情感特征:醉人的安宁、和谐的生活、欣赏着上帝所创造的世界。这让他的创作特点,也渐渐具有了新的特点——"神话色彩"。

拉赫玛尼诺夫1909—1917年的创作是对痛苦的一种救赎。简要分析拉赫玛尼诺夫的音乐风格后可以发现,当拉赫玛尼诺夫已不再关注"观众的奇思怪想""同行的犀利批判",以及"音乐作品是否受到欢迎"的时候,他的创作便开始拥有了其他标志性特征:个性认知融合了主观和客观的想法,其作品随即开始出现亲切且坦率的个性。

理解拉赫玛尼诺夫作品风格的转变方式是非常重要的,因为它们总会以某种特定形式出现于不同的作品中,如浪漫曲《深夜在我花园里》中的凄凉行进旋律,小型音乐作品《梦》里的钟声,《捕鼠人》中多声部演唱的异同,《雏菊》以及《致她》里的船歌和摇篮曲的伴奏,《啊呜!》里的高潮段落、拟人化的情感呐喊等等。这些风格特征形成此类浪漫曲的演绎方式,确定了作品基调与情感特点,并将其传达给听众。

3.情感体验

拉赫玛尼诺夫浪漫曲还有一种风格特色,就是需要钢琴演奏者、演唱者完整理解音乐中复杂的心理状态——从狂喜、戏剧性高潮到感情麻木、怀旧、孤独、死寂、绝望,用声音传递各种情感。

这种风格的第一个表演者妮娜·巴甫洛芙娜·柯申茨(1894—1965,歌剧和室内乐

歌唱家），此种风格就是为她而写。因为，她具有惊人的表演能力，可以把各种表演技巧巧妙地结合在一起。而且，其穿透性的嗓音、极致的隐约感觉、清晰的发音、精确的吐字，可以把悲伤、抒情、哀婉和悲剧的情绪结合起来。而所有这些特征，对于拉赫玛尼诺夫在音乐上对象征主义诗歌（op.38）的体现，都是必不可少的。

第一首此种风格的浪漫曲当属《深夜在我花园里》，整部作品饱含着忧伤的情绪，因此表演者必须直接传递出作品中那些尖锐的情感表达、旋律的灵活婉转及音乐结构的多变性。

钢琴伴奏声部在这首浪漫曲中发挥了重要作用。它首先在乐曲中充当了伴奏角色：钢琴声部采用渐弱的七和弦作为戏剧性的语义标志，拉赫玛尼诺夫将这种渐弱七和弦的戏剧性声音作为痛苦的象征。而这种柔美的和声在很大程度上，补充了演唱的旋律。而该浪漫曲的第二部分中，钢琴部分则转变成一个独立的形象：它不仅是为声音伴奏，还促成了该曲的高潮发展（第13、14小节），通过加强抑扬顿挫的吟唱，来强调悲剧性的声音。而这种节奏正是古老的西班牙夏空舞曲和巴萨卡利亚舞曲所特有的。

该浪漫曲完成了戏剧性和苦难音乐角色的并置：向上发展的旋律、主题的戏剧化、音调的尖锐性、不稳定的休止、向上跳进的音符、三重律动的不稳定性、钢琴部分和弦的不和谐，勃洛克诗歌的象征性形象因此也被揭示出来。表演者应在自己对音乐的诠释中，重新思考和使用这些手段，来揭示这首浪漫曲的音乐内容。

拉赫玛尼诺夫将强烈戏剧性的悲伤情绪，融入浪漫曲《致她》的音乐结构之中。按照韵律自由原则构建的作品诗句决定了该浪漫曲对别雷诗歌进行独特的音乐诠释。演绎这首浪漫曲时的关键是要感受音乐表现出的潜台词，固定低音象征着绝望无声的呐喊，以及痛苦阴郁的自我深化。

在该浪漫曲的最后一部分，钢琴部分以印象主义色调和形象性为标志。因此在演奏时，钢琴家应表现出浪漫曲音乐结构的模糊性和不确定性。当大量的半音音阶被全音阶取代，结束部分4小节钢琴音乐的Meno mosso开启了通往和谐与纯洁精神世界的道路。而演奏者温柔的演绎，也将把乐曲立体的声音与优美的旋律淋漓表现，从中更能体现钢琴音区的多样性。

4. 多风格

浪漫曲《雏菊》运用谢韦里亚宁的文本，描绘了明快的田园画面，并用以前作品中的悲剧元素表现出更深层的内心活动。这首浪漫曲是风格类型中最受欢迎的浪漫曲之一，诗句的自由节奏组合将浪漫曲的旋律最大化地接近于语言音调结构，从而形成演唱部分的语言风格。

该作品中对于崇高情感的表达，以及对于平凡花朵之美的真诚欣赏，揭示了象征主义的美学理念：尽管雏菊外表平凡，但它是美丽和完美的象征，是理想的典范。几乎在整

个浪漫曲里,简单的全音阶旋律徘徊在船歌伴奏之上,旋律线的节奏结构与谢韦里亚宁诗歌里五音步的抑扬格不一致,而后者又赋予了音乐微妙的色彩。

和其他浪漫曲一样,诗歌文本的关键词和诗句被拉赫玛尼诺夫通过改变旋律的音调结构或者尖锐的音调偏移来强调。在明快的 C 自然大调音阶(第 14 小节)之后,调性转换成 ♭G 大调。在整组作品的背景下,浪漫曲《雏菊》被认为是一个对比的片段,通过形象分离,使风格组的音乐发展具有戏剧化,为整组作品的音乐结构带来情感上的振奋。

这首浪漫曲中的钢琴部分至关重要。在演奏钢琴部分时,需要让钢琴的声音更具有歌唱性以展现乐思。但最好是将旋律部分视为钢琴主题的一个音调支声,它包含单独的音调元素。这种音乐艺术结构规则,对演奏者提出了许多要求。因为,演奏时不仅要注意华彩和声基础上的音乐旋律、音色,以及声音的柔和性;还要揭示乐曲节奏的多样性、神秘的音色表现手法,这些钢琴声部诠释出的多重特性,让浪漫曲呈现出不安和难以捉摸的特征。

到了中间部分,声乐部分的音调消失。在明快的高潮(17—20 小节)后,旋律逐渐变弱的同时,强调了形象的虚幻性。在声乐部分,从重新发响发展到语言音调,这些音调通过 9 小节的序曲来补偿,体现"空气""呼吸"以及形象的优雅、精细和脆弱。在这首浪漫曲的演奏中,踏板具有非常重要的意义,它发挥了乐器本身的音色特点,增强了表演的清晰度。

风格组里的第四首浪漫曲《捕鼠人》运用了勃留索夫的诗歌文本。这首作品需要歌唱家和钢琴家具有特殊的音调技巧,音乐语言的独特性是由诗歌形象的原创性决定的。勃留索夫诗歌的基础是中世纪一个关于陌生人的传说,传说有个城市因为老鼠而要覆灭,这个陌生人就演奏长笛迷惑所有老鼠,并将它们赶出来。这首浪漫曲具有荒诞不经的诙谐、怪诞的讽刺、恶毒嘲讽的意味,与钢琴诙谐幻想练习曲的形象相近。

《捕鼠人》是风格组中结构最复杂的一首浪漫曲。钢琴前奏模仿木笛的声音,以短而急的三度音,构成极富表现力的主题形象,形成整个浪漫曲的节奏结构。而三度音作为《捕鼠人》音乐的结构基础,出现在浪漫曲的动态发展中:在整首作品中,三度音有时出现在演唱部分的旋律发展中,有时以六度音和三度音的形式出现在调式结构中,有时还会通过音程变化使得表现手法上得以丰富,从单音向六度音和四度音转换。另外,演奏家必须展示三度音的对话性、调性的尖锐性、动态的下降、断断续续的节奏模式,同时模仿木笛演奏的声音。这个三度音是捕鼠人的肖像特征,通过"Trail—la—la—la—la—la"这些词的重复,形成浪漫曲的主部。《捕鼠人》的另一个特点是,复杂的演唱部分、表现手法丰富的钢琴部分与相当简单、特色化的"民歌"、诗句的不一致,改变了诗歌文本的语义和形象特点,并使浪漫曲具有戏剧性。

两首浪漫曲《梦》(索勒古勃词句)和《啊呜!》(巴尔蒙特词句)中,梦、幻觉、理想,以难

以企及的神秘感吸引着我们。在作品中我们可以感受到印象主义五彩缤纷的意味以及宽敞的空间感。拉赫玛尼诺夫创造了童话般的奇幻梦境,将主人公带入梦幻般的美妙世界。

该作品以钢琴声部展开以♭d 为中心音的旋律动机,而随后这段旋律也在小范围的演唱主题部分中响起。在声乐部分三度音的出现和长时间节奏律动的巧妙交替,赋予浪漫曲节奏的独特静态感。作品采用♭D 大调完美地强调了浪漫曲第二部分主题内涵的音乐变化。钢琴声部的复调表现手法与声乐部分的音乐旋律线条相互交织,互相模仿。此时,演唱家和钢琴家应非常仔细地倾听和感受彼此,用同等的表现力来演绎主题,为作品的高潮做好准备。

《啊呜!》是风格组中最后一首浪漫曲,浪漫曲的词句取自巴尔蒙特的诗歌,其主要内容对于未实现理想的象征主义艺术而言是典型的。这是形象象征主义艺术的典型例子,作曲家在音乐中反映了这种艺术,这与之前的作品在形象类型及音乐体现上形成鲜明对比。

《啊呜!》里的呐喊成为一种情感冲动,可以塑造戏剧冲突和表现力较为丰富的音乐形象。该浪漫曲以钢琴声部的旋律来拉开序幕,与声乐部分相互叠置,就像一个逐渐形象化的回忆,在词语"我们离开""我们奔跑"这里达到全曲第一个高潮。而表演者必须通过内心感受来体验,并富有表现力地诠释巴尔蒙特诗歌中的情感活力。

三、戏剧性特征的塑造

对拉赫玛尼诺夫的所有作品进行阶段性划分,可分为早、中、晚三个时期:早期 1887—1900 年(op.1—16);中期 1901—1917 年(op.17—39);晚期 1918—1943 年(op.40—45)。《新格罗夫音乐与音乐家大词典》在介绍他的生平时,把早期以在莫斯科音乐学院毕业为界,分成 1873—1892 年与 1892—1901 年两个阶段。但从和声技法方面来看,两个阶段可以合为一个时期。中期的前后两阶段在和声技法上有较明显的区别,所以可分为两部分:1901—1911 年(op.17—33)为中前期;1912—1917 年(op.34—39)为中后期。[①] 从最早的浪漫曲《在圣殿大门外》(1890 年创作)到最后一首浪漫曲《啊呜!》,拉赫玛尼诺夫浪漫曲的创作主要集中在 1891—1916 年,从他的浪漫曲中可以看出,他的作品触及的感情幅度宽广,几乎涵盖了他从青年时代的恋爱表白到成熟以后的个人情感抒发。

1.创作风格的抒情性演变

浪漫曲的抒情性是作曲家通过特定手法的运用,来抒发内心情感,表达人物在各种

① 华萃康.拉赫玛尼诺夫的和声技法[M].上海:上海音乐出版社,2002:6.

境遇下内心的倾诉和心理状态,[①]是作曲家在一定时期内、特定环境的影响下,内心情绪和情感的表达,是通过音乐符号来传达内心情感的一种方式。透过拉赫玛尼诺夫浪漫曲在不同时期所呈现的情感、情绪,便可以窥视其抒情性在创作过程中的演变。毋庸置疑,拉赫玛尼诺夫创作过程中的风格变化与他的人生阅历紧密相关,长期漂泊在外的思乡之情,痛彻心扉的生离死别之痛在他的作品中都清晰可见。

对拉赫玛尼诺夫的浪漫曲按照情绪类别进行划分,主要有悲恸、忧愁、孤独、思乡、愉悦等情绪状态。

2.戏剧性情节演变

通过对拉赫玛尼诺夫的作品进行分析可以发现,拉赫玛尼诺夫继承了先辈们的创作特点。早期浪漫曲具有刻意制造戏剧性冲突和紧张性的倾向,戏剧性冲突和带有幻想性的独白式浪漫曲是他所特有的风格特征。他在写作中倾向于在歌词中选取标题,使用平行声部引导变音体系和丰富多彩的色彩性和声技法。尤其是在旋律和节奏感上可以体现这一点,浪漫曲《在圣殿的大门外》和《绝望者之歌》整个旋律调式结构都是拉赫玛尼诺夫早期作品的戏剧性倾向的证明。夸张地强调声部中的上行旋律,并在句末使用大篇幅下行音阶来表现主人公的叹息。(谱例1-5)

谱例1-5 《在圣殿的大门外》1-7小节

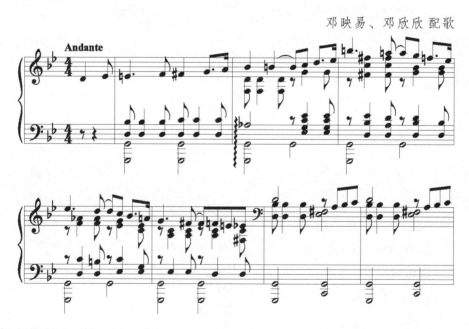

与含蓄内敛的第一部分相比较,音乐的情绪逐渐变得开放。这一点表现在高声部的演唱部分:随着音域的逐渐加宽,出现了四度音程、五度音程、六度音程、七度音程的乐

① 参考居其宏.歌剧美学论纲[M].合肥:安徽文艺出版社,2003:159.

汇。这种结合密集的音程、重复的低音和弦,表现出作品音乐的张弛与紧张度。

浪漫曲《啊!不,求你别离开我》中的第4小节被认为是音乐发展的重要转折部分。整部作品中戏剧化的激情发展及悲伤情绪被表现得淋漓尽致。钢琴声部用独奏的旋律进行强调,来表达不断累积的情感,也同时为声乐旋律的进入做出相应铺垫。此段落和声也很典型:从一开始就展现出一定的紧张度和不稳定性,这首先与"拉赫玛尼诺夫和声"——VII度导七和弦和其四度音程有关。

伴随音乐的进一步发展,原有的激情得到了保留。在声乐部分,第一句的悠扬旋律与激动心情一起构成主音的三度音转调,而形成了旋律线的不稳定性。在连续三连音的基础上,钢琴部分节奏对比则更加强烈。

谱例1-6 《啊!不,求你别离开我》1—5小节

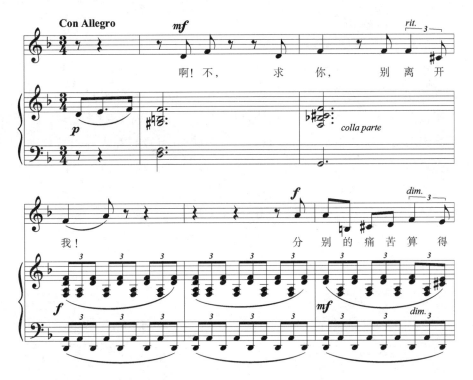

浪漫曲最戏剧化的部分是主题再现,在高潮段落及临近最高潮的乐段中,都是作品中最戏剧性的范围。在浪漫曲中,《啊!不,求你别离开我》毋庸置疑是颇具戏剧性的作品。该浪漫曲最突出部分在作品第8小节"祈祷"中得以展开,这是在性质上最接近戏剧性的作品,它的特点在于陈述的直接性及思想形式的简洁性。

《啊你,我的田野》运用日常生活的主题,贯穿悲伤情绪。以家境贫寒的士兵的哀歌及农妇痛苦命运的悲戚腔调为基础,抒情性在浪漫曲中转为戏剧化。整个声乐部分以悦耳的抒情内容和民间送别曲的语言叙述为旋律开端,使作品具有俄国歌曲流畅舒缓的节奏、宽广的旋律及直叙式的"俄式悲伤"。

俄国民歌通常在自身的曲调中包含着具体的形象特征,从而起到加深和揭示作品戏剧性的目的。并且,用音乐的旋律推动作品戏剧化的发展,也是典型的俄国民歌的表现方式。《啊你,我的田野》两部分再现的形式也类似于俄国歌曲的结构:作品的开头部分表现形式与诗歌形式相近,而这首作品的戏剧化将它们串联为"相互贯穿"的紧密关系,这关系着整个作品的动态统一,且主题材料有助于具体形象的戏剧化。这就是《啊你,我的田野》中变化原则、艺术内容的相互关联及具体体现。伴随旋律的发展,这种变化有助于揭示悲伤的主题,彰显其戏剧性,并形成浪漫曲戏剧化过程中的音乐形象。

《啊你,我的田野》中的旋律主线使声乐部分的演绎更加清晰。第一部分中的琶音和弦表现手法有助于叙事内容的展开。这种表现手法在第 8 小节的中间改变为有韵律的三连音,且在第 4 小节中出现了与戏剧形象相关的变化表现手法,起到了积极衬托作品"戏剧性"的重要作用。

在创作后期,作品《两次分手》和《戒指》由珂里措夫作词。这些完整的浪漫曲接近于《啊你,我的田野》。《两次分手》是女高音和男中音的对话,主要内容是少女讲述了自己不喜欢的追求者、忘我的爱以及和爱人的分离。《戒指》揭示了孤独的主题。"我记得……浪漫曲《戒指》而带来的极强烈的印象",克鲁采尔·茹果夫斯基在自己的回忆录中写道:"当谢尔盖·瓦西里耶维奇诠释他的浪漫曲时,他永远是在哼唱着作品。浪漫曲《戒指》他只听过一次,半个世纪过去了,当然了,我说不出细节内容,但在记忆中它能给人留下深刻印象的感觉。"①

在这些浪漫曲中,拉赫玛尼诺夫采用了勇士赞歌史诗般的语言风格——宣叙调和民间短诗。在《戒指》末尾,作曲家在音乐发展中为了展示其主题形象,而借助于贯穿式的展开描述,对比片段不断交替、重复。

谱例 1-7 《戒指》39—43 小节

① [俄]拉赫玛尼诺夫.回忆录:第一卷.莫斯科:莫斯科音乐出版社,1988:353.

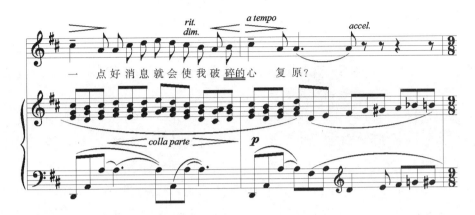

例如,谱例 1-7 伴随激动而兴奋的提问:"能否使他不变?"之后,紧接着进行了大篇幅的钢琴旋律铺垫,而音乐中的每一乐句,都使旋律层层推进,从而进一步在作品中实现其戏剧化的艺术效果。

拉赫玛尼诺夫的创作素材主要来源于生活的经历,且对这些主题表现出浓厚的兴趣。从这个角度上讲,作曲家与诗人都是一致的。因此,他在创作俄国民间风格的作品时体现出诗歌的构思。这类作品创作结合了柴可夫斯基浪漫曲的音乐原则,尤其是对农民生活题材的戏剧素描,表现出不满、孤独和单相思等主题。诸多音乐学家认为这是拉赫玛尼诺夫浪漫曲所特有的艺术特征。实际上两位作曲家风格中的民歌渊源在其音乐中清晰可见,拉赫玛尼诺夫在创作形象中,同柴可夫斯基一样,将民歌渊源戏剧化,这在他早期和成熟时期的中后期浪漫曲中都有所体现。

《啊你,我的田野》是一首富于韵律类型的歌曲,每一节都进入新的动态阶段,这有助于贯穿式发展。浪漫曲《戒指》《两次分手》都采用贯穿式发展的形式,《戒指》更具叙事诗的特征。拉赫玛尼诺夫《啊你,我的田野》和柴可夫斯基的《我是在田野而不是草地上》在这方面有很多共同点。歌曲主要旋律形象具有戏剧性发展的特征,两首歌曲都是以诗节的形式体现每个阶段的发展动态。

歌曲中的高潮特征在很多方面与所演唱的高音有关,这也是俄国民间歌曲的特征。柴可夫斯基《如果我知道》的高潮部分和拉赫玛尼诺夫《啊!不,求你别离开我》两部作品采用了同一种创作手法。

柴可夫斯基和拉赫玛尼诺夫遵循和弦音不断加强的和声写作方式,在形象戏剧化方面起着重要的作用,这是作曲家的典型创作特征。柴可夫斯基的原则在拉赫玛尼诺夫的《两次分手》和《戒指》中有所体现。这两首歌曲跟柴可夫斯基浪漫曲《如果我知道》一样,除了歌曲创作基础原则外,还可以看出都含有哀歌的相关内容。这种操作手法决定了在主题材料中存在的语言元素,同样在拉赫玛尼诺夫浪漫曲《两次分手》的旋律对话中也体现了这一点。

在柴可夫斯基和拉赫玛尼诺夫叙事曲类作品(《雏菊》和《戒指》)中,尽管存在明显的

艺术差异,但可以找到一些共同特征。相似之处在于贯穿式结构和尖锐的高潮,柴可夫斯基《菊花》的主题发展清晰,而拉赫玛尼诺夫作品中的主题元素则不确定。《戒指》间奏中的形象表现与柴可夫斯基《如果我知道》的表现手法有诸多共同点。

3.不同的创作技法的戏剧性风格演变

拉赫玛尼诺夫的浪漫曲中,他所创造的音乐形象在旋律上具有鲜明的特征。不同的时代环境影响着他的学习和成长,带给他不同时期的创作手法,也带给他不同作品主题的多重风格与变化。从学生时代到恋爱、成家,再到羁旅漂泊的生活都深深地体现在他的作品之中。他描绘了俄国的广袤大地、自然风光,描绘了生活在俄国底层的民众生活。通过分析,便能发现他作品中的一些鲜明的艺术特征和不同的艺术价值。

在拉赫玛尼诺夫早期的浪漫曲作品中就可以发现他已经掌握了传统大小调体系,能够熟练地应用极富色彩性、渲染性的写作方法。他的浪漫曲在旋律方面的简洁、生动,具有美妙诗意、令人惊叹。他无论运用何种题材,都充满着激情和作曲家光彩耀人的才华,旋律与诗词和钢琴伴奏完美结合。中后期的作品受到长期漂泊的影响,和声技法更加倾向于多样化和复杂化,作品中还增加了近现代和声技法。小型声乐作品含蓄内敛,具有严肃的戏剧性。像《沉思》《新坟上》《耶稣复活了》《一切都会过去》《夜》这些相对成熟的作品,在主题思想及作品表现中都达到了令人悲伤的音乐效果。

拉赫玛尼诺夫早期浪漫曲之一《别唱,美人》向我们呈现了演唱声部与钢琴部分之间最复杂、紧密的相互关系。该浪漫曲的音乐素材细腻地揭示了诗歌般的语言文本和心理描写,是拉赫玛尼诺夫第一次开始关注并使用东方特色的音乐修辞。这首浪漫曲的诞生,预示了这位天才作曲家创作高度的不断提升,其创作水准不仅完全可以和他后期浪漫曲的创作水平相比,且思想上也可以与俄国伟大诗人普希金精彩绝伦的文本相媲美。

在谱例1-8中,钢琴过门音乐中的主旋律的素材再现了东方器乐重奏的表现手法。

谱例1-8 《别唱,美人》1-9小节

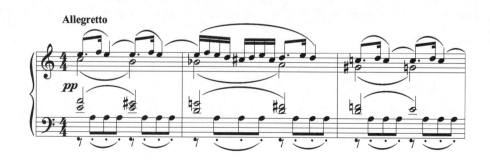

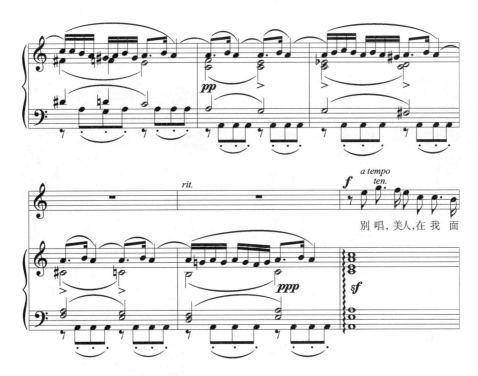

实际上,音乐前奏的所有变化都是以该浪漫曲复杂的戏剧性形式来完成主要旋律功能的,上声部的音乐结构具有特殊的意义。因为在这里,作曲家使用色彩性的音程——变化七度音背景下的四度音,使旋律结构接近于东方音乐古老的韵味。

例1-9 《别唱,美人》旋律音阶

该浪漫曲第一节的声乐部分,再现了序曲中的花腔旋律。而伴奏里使情绪逐渐紧张的"属和弦"构成了新的音乐色彩,成为第二节开头的"新音乐动机",并为演唱声部构建出新的素材。

谱例 1-10 《别唱，美人》20—22 小节

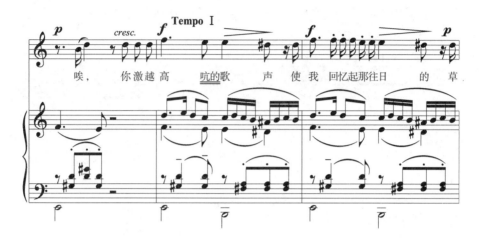

整个第二节在主旋律与属和弦背景下响起，并在音乐的推进中逐步演变为属和弦的固有音基。第三节的素材《我是可爱而危险的幽灵》发展了之前的音乐动机，这些音调以高音的形式在演唱声部和钢琴部分响起，标志着浪漫曲高潮段落的到来。全曲矛盾冲突伴随自然音旋律而产生，伴奏声部和声变化非常强烈，并在第三节达到顶点。（谱例 1-10）

谱例 1-11 《别唱，美人》29—34 小节

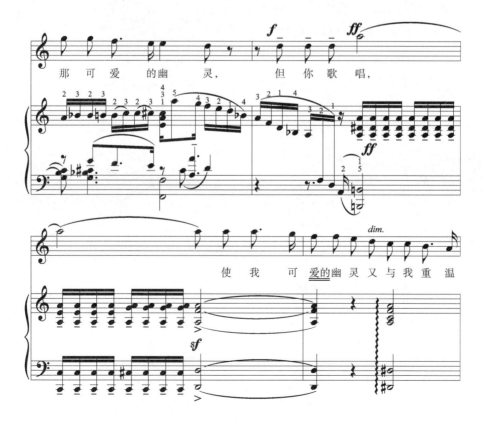

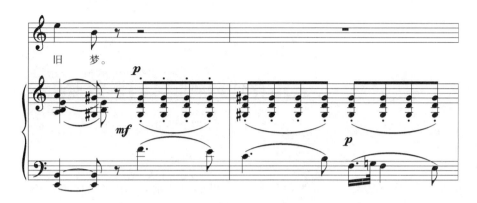

总之,本章节从欧洲浪漫曲的历史、概念、内涵出发,结合所选定的实证范例进行研究,沿着拉赫玛尼诺夫浪漫曲创作与表演的美学轨迹逐渐引证不同时代浪漫曲的发展过程及创作特征。具体从戏剧学的基本原理出发,运用类比分析、交叉移植等方法研究拉赫玛尼诺夫浪漫曲的戏剧特征,认识其本质和价值。重点针对其作品本体的戏剧特征、内涵、本质、价值和各类戏剧化主题(如生与死、善与恶、爱与恨)等进行分析,聚焦于浪漫曲戏剧研究文学建构和舞台呈现的双重特征。前者是整个作品的灵魂,为后者提供了思想情感的基础、灵感的源泉与行为的动力;后者则赋予了前者以美的、可感知的外形。只有将二者完美结合,才能达到戏剧性的最佳状态。

第二章 文本的戏剧性实证分析

我国音乐学家居其宏在《歌剧美学论纲》中提道:"通常,戏剧性被理解为冲突或某种突发性情绪变化与对比,并将一切通过一系列音响材料与乐段结构进行特殊处理从而体现出来,于作曲家而言通过对音色、音高、音强、节奏、乐思、主题结构的特殊处理,从而唤起听众心灵中某种戏剧性音味的情感体验。[①] 浪漫曲的戏剧性,主要是指通过视听的感官作用和时空的动静作用而产生的一种突发性情绪变化或激烈的内心波动。作曲家根据主题需要,对音色、音高、音强、结构等做处理,通过情绪转换过程中的强烈情感对比来激起表演者与听众之间的戏剧性情感体验。然而,首先必须指出的是:诗歌的戏剧性因素决定了浪漫曲的戏剧性风格和样式。诗歌中鲜明的人物形象及故事情节,通过人物形象塑造、情节安排和环境描绘融合为一体,从而构成强烈的戏剧性艺术。所以,从某种程度上说,诗歌的选择决定了浪漫曲的风格类型,决定了浪漫曲节奏、音色、曲式和旋律等方面的特征。

拉赫玛尼诺夫创作浪漫曲,每一首都是抒情的诗篇,歌唱性、幻想性、标题性是他浪漫曲创作的主要特点。他将浪漫主义音乐的特点同表现主义的细腻和象征主义的多义性熔于一炉,在和声色彩的衬托下,借用感官陶醉的形态,以一种新的方式显现。其创作的浪漫曲饱含着对祖国和人民的热爱之情,充满着对美好生活的向往和憧憬。其作品文本的选择也遵循浪漫主义文学作品的创作特征,通过强烈的幻想性及画面形象的诗意特征来表达真挚的情感经历。拉赫玛尼诺夫的浪漫曲歌词来自各个时代、不同风格的诗歌,主要来源于歌德、普希金、托尔斯泰、茹柯夫斯基等诗人的作品。他通过对诗的谱曲,将文学和音乐的艺术感染力都发挥到极致,具有强烈的浪漫主义情怀和极高的艺术价值。

第一节 语言结构特征

诗歌作为一种语言艺术,不仅是一种通过语言意象传达审美感受的系统符号,也是

① 居其宏.歌剧美学论纲[M].合肥:安徽文艺出版社,2003:157.

音乐形象与概念相统一的艺术形态。

浪漫曲实际上是诗歌与音乐的结合,是听觉艺术和语言艺术的结合。相比视觉艺术而言,诗歌和音乐的自由想象空间更为宽泛,它不像视觉艺术一样,给人以直观的视觉形象而限制人的自我想象空间。在没有歌词的情况下,音乐作品(主要指单纯的声音艺术,如无标题音乐、夜曲、无词歌等)具有多义性。接受者能根据生活阅历和音乐文化修养对作品主题自由发挥想象力。因此,作品所体现的戏剧性冲突带来的效果必将因人而异,而对欠缺音乐文化修养的听众来说,他们无法通过听觉去构想画面和创造戏剧性冲突,他们听到的很可能只是一种有规律的声音艺术。诗歌和单纯的音乐旋律相比,指向性似乎更为强烈,场景设定和画面铺垫也更具体化,这也正是歌词本身带有戏剧性情节冲突的原因。

戏剧性创造和感受因人而异,主要是由于音乐常以"我"为中心,并带有强烈的自我想象性。这是"读者"赋予作品新含义的过程,也是趋于主观创造的过程。音乐与诗歌的结合可以弥补甚至克服纯音乐旋律的强烈主观视角的不足,通过音乐听觉艺术和诗歌语言艺术的结合可取得纯语言文字不能实现的戏剧效果。音乐在结合歌词后,多义性将消失,从而使声音有了指向性。在这个过程中,声音将通过烘托、渲染、模仿等手法去创造诗歌文本的背景环境,从而塑造一种假定性真实的场景。作品主题亦由于声音艺术和语言艺术的结合,使戏剧性情节冲突比纯声音艺术更具优势。因此,分析拉赫玛尼诺夫浪漫曲的戏剧性,首先应分析其歌词文本,这是必不可少的环节。

一、语言的艺术特征

语言风格通过创作的诸要素,表现为艺术家创作手法的独特性和艺术语言驾驭的独创性,也表现为创作的自我超越及其对主题思想的理解程度。具有创新性的艺术品能产生艺术感染力,实现艺术家个性化的情感表达与审美理想的传达交流。

在篇幅上,拉赫玛尼诺夫选用的诗歌较之其他文艺形式更精练,反映的生活现象更突出,这要求其将最丰富的想象和最宏伟宽阔的社会生活熔铸在最精练的篇幅之中,避免句子冗长和结构松散的弊端。

语言文字发出的声音雄浑激昂,有助于呼吁、呐喊、号召人们奋起反抗,推翻落后的旧政权,以达到以语言文字的力量拯救受苦难人们的目的。拉赫玛尼诺夫浪漫曲最早期的典型特点存在多样性,主要表现在主题性质、歌词内容和音乐手段的特征上。如浪漫曲《在圣殿的大门外》取材于一个单相思的戏剧,浪漫曲《绝望者之歌》讲述了幸福失去的遗憾,浪漫曲《往日的爱情》咏唱的是一个家境贫寒的士兵的悲伤故事,浪漫曲《沉思》则揭示了人们对生活及其付诸行动的渴望,浪漫曲《啊你,我的田野》表达了对俄国平原带给贫苦人民痛苦的思索,浪漫曲《啊!不,求你别离开我》却表达了对孤独的激烈反抗。

拉赫玛尼诺夫浪漫曲选用的诗歌（主要是俄国诗人的）文本，主要包括：莱蒙托夫、托尔斯泰、谢甫琴科（布宁和普列谢耶夫的译文）、拉特高兹、梅列日科夫斯基等。其中，最吸引青年时期的拉赫玛尼诺夫的是"蕴含不满情绪"和"不懈追求完美"的诗词，最具体现性的一点是其浪漫曲《沉思》和《绝望者之歌》。拉赫玛尼诺夫深深为其中对生活的渴求而吸引：

　　　　命运啊，没有给我归宿之地
　　　　但我若不该拥有幸福，
　　　　厄运不来是何道理？（海涅、普列谢耶夫）
　　　　啊，我渴望光明！
　　　　我热切地渴求生活！（拉特高兹）

　　上述两文本的文本内涵完全不同。海涅深刻地揭示出对前进的渴望，及其渴望行动、渴望斗争的思想：

　　　　上帝啊，
　　　　让我赞美这大地！
　　　　让我热恋我亲爱的人儿，
　　　　只要我不受人奴役！

　　拉特高兹文本对幸福的渴望则仅限于爱情抒情领域，具有追忆过往的性质，也就是对回到过去的渴望：

　　　　啊，我渴望光明！
　　　　我热烈地渴望生活，
　　　　重温光辉的梦想，
　　　　对欢乐的企望……
　　　　你说，怎样挽回飞驰而去的盛夏？
　　　　怎样能使凋谢的花朵复活？

　　上述作品"主人公"不同。海涅、普列谢耶夫作品的主人公是一个积极的人，虽受奴役痛苦却不愿屈服。而拉特高兹作品的主人公则令人失望和让人反思。此外，诗歌的艺术价值也不同：海涅、普列谢耶夫擅长深入刻画、思考和戏剧性表达，拉特高兹则擅长戏剧性夸张。

　　对莱蒙托夫的《在圣殿的大门外》和梅列日科夫斯基的《啊！不，求你别离开我》进行分析，可发现拉赫玛尼诺夫早期浪漫曲的一些诗词文本尚未能深刻揭示其戏剧性。而从费特的《往日的爱情》和托尔斯泰的《啊你，我的田野》中，可发现拉赫玛尼诺夫被俄国诗歌中悲伤而戏剧性的主题性质深深吸引。

　　例如，早期作品《啊你，我的田野》采用托尔斯泰的诗词，在结束聚集了所有无望的、

悲伤的力量：

> 我的思念，驰骋广阔无边，
> 只是这缕思念所到之地，
> 都生长出伤心的绿草萋萋，
> 浮现出那痛彻肺腑的悲戚。

拉赫玛尼诺夫在此展示了他对俄国民族音乐"语言"无懈可击的理解。他的歌曲带有哭诉性，这种特点在大篇幅的华彩乐段中显得特别重要：哭喊中的"无奈与痛苦"显得格外清晰。

不久后，拉赫玛尼诺夫创作了"俄国歌曲"体裁的第二部杰作《不幸我爱上了他》，其中带有词作者所特有的批评特征，清晰地描绘出社会生活中的戏剧性情节：

> 不幸我爱上那苦命的流浪儿，
> 我们生活是多么可怜，
> 我的命运竟是这样悲惨。
> 残暴的统治者把我们拆散；
> 拉他去当兵，被迫去作战……
> 士兵的妻子，多么孤单，我将寄人篱下受尽磨难。
> 我的命运竟是这样悲惨。
> 啊！啊！

音乐处理上，此首作品与之前的典范有许多共通之处。大体说来，主要体现在采用民族色彩较为浓郁的古斯里琴做伴奏，以颇具感染力的下滑音去"推进"悲伤的旋律，以色彩性和弦琶音为支撑去表现"叙事特性"等方面。但是，此时的体裁典范较之前的浪漫曲正逐步由民间曲风过渡为俄国都市歌曲风格。最重要的是，这一时期的浪漫曲整体上被认为是一种悲情性的抒发，并主要通过间接转向挽歌节奏，来促进悲剧音调的形成，从而彰显拉赫玛尼诺夫作品中的人文内涵。

女高音歌唱家娜杰日达·奥布霍娃演绎这首浪漫曲时选择慢节奏（♩=58），使痛苦的印象得以加强，并通过悲伤的演唱情绪表现"无尽的痛苦"。这种诠释音乐的典型特征很接近民间风格，通过痛苦呻吟和哭泣唱出女性悲伤。这位出色的歌唱家将华彩段演绎成安魂祈祷的风格。

而瑞典女高音歌唱家伊丽莎白·谢杰尔斯特列姆则以更为叙事的方式进行表演，她通过提升节奏速度（♩=70）来吟诵"我怎么会有这样的命运……老去"。在音乐逐渐舒展的过程中，越来越多地传达歌者的主观感受。这种叙事式的表演形式比奥布霍娃（♩=58）的演绎显得更为从容。

保加利亚杰出歌唱家鲍里斯·赫里斯托夫演绎的这首浪漫曲颇具感染力。这位夏

里亚宾的直接继承者比其他歌唱家更善于感受女性痛苦的命运。赫里斯托夫以其超凡的真诚和自由来歌唱:她在"哭出痛苦"的地方尽情吟唱,通过断续的音节倾诉着歌词,一些音符在悲伤的气声中徐徐唱出。通过高音声部自由的延音、力度上夸张的强弱处理、特殊的呜咽声效、颤音、句读的细微处理,将"歌曲"真正变成一种小说的叙事。

二、诗歌文本的结构特征

柯尔律治在他著名的理论著作《文学传记》(1817)中写道,"诗是什么"这与"诗人是什么"几乎是同一问题,答案也是互相关联的。因为诗的特点正在于它能充实、润色诗人自己心里的形象、思想和感情,诗以良知为躯体,幻想为外衣,运动为生命,想象力为灵魂——而这个灵魂随处可见,深入事物,并将一切合为优美而机智的整体。[①] 俄国浪漫主义诗歌更多的是吸收本民族宗教、哲学、历史传统中的民族文化养分而成长起来的。对比同时期欧洲其他国家诗歌而言,俄国诗人无论是在数量、影响力还是在时间跨度方面都具有较强的研究价值。

我们能感受到普希金诗歌中的"恶魔"主题形象,这一形象穿过历史的迷雾,映射出诗人内心的好奇,充满着自由与阳光的一面。托尔斯泰被誉为"欧洲的良心",在他的诗歌中,我们能感受到他把人生刻画得十分全面,主题涉及小到家庭琐事、婚姻爱情,大到探索人生哲理与人类灵魂。也就是说,诗歌是自由的捍卫者,专制的掘墓人。

发端于19世纪的结构主义强调:结构主义企图探索透过相互关系(俗称结构)表达出来的文化意义。结构主义大师索绪尔强调,共识性研究静态语言学是指语言在某一历史阶段的发展情况,共识性研究动态语言学指语言在较长历史演变中所经历的变化研究。从诗歌文本角度出发,拉赫玛尼诺夫浪漫曲运用语言学和诗学对作品修辞、隐喻、意象及字词进行深入研究。研究拉赫玛尼诺夫浪漫曲,从其创作手法与诗歌之间的关系、谋篇造句及意象等方面探讨语言结构特征,从其诗歌文本语言结构渊源及审美境界空间结构等方面研究其文本结构特征。

1.歌词文本语言结构渊源探析

拉赫玛尼诺夫创作浪漫曲选取的诗歌作品,主要来自普希金、莱蒙托夫、茹科夫斯基、海涅、托尔斯泰、歌德等。不难发现,这些诗人大多生活在18世纪中后期的俄国启蒙运动之后。自由民主思想引起了社会意识的觉醒,进而导致法国大革命浪潮。到19世纪,俄国也开始了自由民主的改革浪潮。自由民主思想渊源于欧洲封建主义向资本主义的过渡时期,亚当·斯密所提出的劳动价值论,即劳动分工是提高效率的关键,这一思想促进了大工业生产。西方自由主义则反封建、反教会以及追求人的解放,这种思想

① [英]柯尔律治.柯尔律治诗选[M].杨德豫,译.桂林:广西师范大学出版社,2009:143.

覆盖各个知识领域,如文学、自然科学、哲学、政治经济学、历史学、教育学等。某种程度上,俄国文学是直接为俄国人民解放服务的。这个时代,文学家的使命是反映广大农奴和城市下层人民的悲剧性生活和命运,如普希金《上尉的女儿》《叶普盖尼·奥涅金》、果戈里的《死魂灵》《钦差大臣》、托尔斯泰的《复活》《战争与和平》等作品。他们用尖锐的笔触撼动了沙皇的统治,在作品中深刻地揭露出农奴制的弊病,批判现实社会。当时的俄国文学已经上升为一种战斗工具,是为时代发声的文学。拉赫玛尼诺夫浪漫曲通过声音艺术和语言艺术的完美结合,散发出强大的政治力量,是对文本的反映,是在歌声中徜徉的斗争力量。从普希金的《叶甫盖尼·奥涅金》中可以看出,主人公是最真实的写照,越来越多的人在谈论如何实现社会公正和个人自由问题,莫尔德维诺夫和斯贝兰斯基就是其中最有代表性的两位。①

拉赫玛尼诺夫的浪漫曲几乎都是抒情诗篇,尤其是长诗,能让我们感受到语言文学和音乐艺术融合所产生的抒情效果。作曲家通过对文本的感悟,将自己深刻的情感经历融入作品中,创作风格亦别具一格,作品中将悲情发挥到极致,如对祖国的思念,对亲人、朋友逝去的缅怀,对黑暗统治的无奈,等等。他用象征主义手法来描绘事物,通过音、词、意义来展现独特的浪漫曲风格,向世人袒露心声,展现真实的自己。

2.浪漫曲审美境界的空间结构

中国古典美学讲究"诗境""情境""境界",在书法、绘画、诗歌中表现得尤为突出。五代梁画家荆浩在《笔法记》中认为:气者,心随笔运,取象不惑。② 他非常注重创作山水画作时的气运流转,强调画家要气贯于心,并运于手腕,从而使画家心中孕化的山水景物化为笔下明晰的审美意象,达到一种天人合一的境界。刘勰在《文心雕龙》中针对文学创作提出"神思""神与物游"③等观点,以达到一种情与景高度融通的艺术境界。在诗歌的情与景表达方面,中西方存在明显差异。日本美学家今道友信认为东西方艺术理论呈现出逆向运动状态。中国更注重以写景烘托气氛或营造出意境,而西方则更倾向于情的表达,比较奔放,常常通过直白的语言形式抒发强烈的感情,并以自然景物传递或者直接强调自己的情感。

20世纪初,以穆卡罗夫斯基、雅各布森为代表的布拉格语言学派运用绘画的概念探讨诗歌语言和普通语言间的差异性,即通过梳理历史与时代背景所描述对象之间的距离、大小、角度来凸显关键的人或物,以达到所期待的艺术效果。审美境界(空间)=视点+距离(景深)。④ 诗歌语言与普通语言的差异性在于诗歌语言倾向于强烈的情感

① 姚海.俄罗斯文化之路[M].杭州:浙江人民出版社,1992:105-106.
② 蒋义海.中国画知识大辞典[M].南京:东南大学出版社,2015:437.
③ 刘勰.文心雕龙[M].上海:上海古籍出版社,1984.
④ 周宪.审美现代性批判[M].北京:商务印书馆,2005:320.

宣泄,是对普通语言的美化或者是一种正常语言逻辑的变异,通过不同的意象组合和语法构造,使作品具有较高的文学艺术性。普通语言则更倾向于信息的沟通交流,传达语言信息,其中文字需要言简意赅,即用最简单的语言表达出所需要传达的信息。如《她像中午一样美丽》:

> 她像那中午一样美丽!
> 她比子夜更加神秘。
> 她双眼从不流泪悲泣,
> 她的心灵从不知忧郁。
> 而我生活得这样凄惨,
> 为她我注定受尽磨难,
> 啊!
> 就像那悲啸着的大海,
> 永远深深爱着沉默的海岸。

相比之下,第一段中简单的几句传达出"她"天真无邪和拥有阳光般的心灵,而第二段诗句中,则传达出"我"的忧郁和苦恼。正如杜甫诗句中所描述的"感时花溅泪,恨别鸟惊心",当我痛苦的时候,看到的人和物似乎都带有主人公情感,所有的物似乎也迎合我此刻的情绪,其实质是主观臆想,或者说是一种壮美的"有我之境"。但是,假如用普通语言则只需传达出"她很幸福,我很痛苦,我所看到的世界也是痛苦的",完全不需要诗句中的"大海""海岸"等意象做陈述,没有情感特征的大海便不会产生爱意,也就不会爱上海岸。但是,通过塑造一个个鲜明的形象,这些形象却能够唤起接受者的审美感知,唤起想象空间。相比普通语言,诗句则在语音、词汇等语法层面表现出一种差异性,是通过特殊语言结构方式来实现变异。接下来的"水声激溅的大海"增强了诗歌语言在听觉"水声"以及视觉"激溅"上的审美效果,通过词的移位,也就是句法成分的前置或倒置,从而将该成分置于一个比较突出的位置,运用或夸张或比喻的修辞手法来描述主人公欲表达的情感世界。

正如恩斯特·卡西尔所说,我们一进入审美领域,我们的一切词语就好像经历了一个突变。它们不仅有抽象的意义,好像还融合着自己的意义。① 由此,我们不得不联想到英美新批评派所强调的"诗歌的张力"。在诗歌创作中,张力成为表现诗情画意和语言结构的技巧。美国哲学家约翰·杜威也说,如果没有内在的张力,诗就流于内在的铺陈,一泻无余,没有所谓发展,生长与完成。② 在诗歌中,语言通过修辞、情感、语义等方式来表达,并通过意境的创造、象征与隐喻或者典故的运用表现张力。一方面,语言用来阐发

① [德]恩斯特·卡西尔.语言与神话[M].于晓,等译.北京:生活·读书·新知三联书店,1988:139.
② 转引鲍安顺.逆风飞翔[M].合肥:合肥工业大学出版社,2013:214.

客观对象;另一方面语言又通过内在和外在的对抗冲突形成矛盾统一体。美国新批评派阿伦·退特强调,诗的张力,就是我们在诗中所能找到的一切外延力和内涵力的完整有机体。① 退特提出的张力概念,是指语义学意义上的外延与内涵的有机协调,它强调的是诗歌语义结构的复杂多样性,完整总结了新批评学派关于诗歌中的辩证结构问题。

如前面所提到的《她像中午一样美丽》,塑造了对比中的统一关系,虽然没有中国古典诗歌非常工整的韵脚、平仄,但是这几句诗歌,也体现出一种相对的工整,前半部分塑造"她"的形象,后半部分呈现出"我"是一个充满忧郁痛苦的角色,实际上这也形成了一种鲜明的对比。在拉赫玛尼诺夫的浪漫曲中,好与坏、悲伤与幸福、过去与现在、真与幻等引发出诗歌的张力,实际上也是诗歌语言律化结构的"前景化"特征。这种结构特征体现出对"日常性"的超越和对逻辑语言秩序的背离。创作者以极大的心理敏感性阅读文本,并在不同的情景话语中通过描摹、对比、平行的修辞手法体现张力。

文本充斥着悲剧性是拉赫玛尼诺夫浪漫曲的典型特征,正如浪漫曲《缪塞选段》表现诗歌的悲伤情绪和对光明的热切渴望、抗议等——这一切都是以作者阿普赫金翻译的缪塞的浪漫曲结构内容为基础完成的。俄国学者瓦西娜·格罗斯曼认为浪漫曲是俄国音乐中孤独主题最强烈表达方式之一,如歌词"深夜时分,我在空空的牢房里,什么人都没有",并将其与《黑桃皇后》里的营房场景联系起来,把悲惨的孤独与黑暗、夜晚的沉闷声音及午夜战斗连在一起,营造出焦虑、寻找出路、混乱和警惕景象——这是拉赫玛尼诺夫浪漫曲与柴可夫斯基创作的共同点。

从一开始,浪漫曲《她像中午一样美丽》的主人公形象就被赋予了悲剧的因素,精神焦虑和叛逆是拉赫玛尼诺夫式人物角色的主要情绪,作品结尾是情绪的高度概括和集中。此浪漫曲的高潮体现在"哦,寂寞,哦,贫穷!",这句诗词在情绪上与全诗形成某种矛盾,但在音乐中则并未体现对抗,而是情绪饱满的情感抒发。这恰好体现了戏剧性独白的重要作用,再现了戏剧因素与戏剧主题的关联性。

基于以上分析,作者将浪漫曲的戏剧性独白分为关系密切的三个环节:一是确定戏剧形象;二是推动戏剧情节发展;三是总结戏剧完成的过程。这种炽烈而叛逆的浪漫曲风格特征在拉赫玛尼诺夫创作中占据着重要的地位,包括浪漫曲《我在恳求宽容》《我被剥夺了一切》《我又成为孤单一人》《缪塞选段》《我多痛苦》《这不可能》等。

3.歌词文本语言结构的象与境

诗歌语言中所描述的"象"为物象、心象,实际上是创作者描绘的想象空间与所要表达情感状态的统一体。"意象"一词最初在绘画、摄影、雕塑艺术中出现,即"视觉意象"。现在所表达的"意象"涉及的范围更为全面,它在诗歌语言中主要是通过语言塑造的意

① 转引鲍安顺.逆风飞翔[M].合肥:合肥工业大学出版社,2013:214.

象,进而形象思维在大脑中形成想象空间(诗歌情境)而引发情感的一种手段。①

以浪漫曲《丁香花》为例(图 2-1):

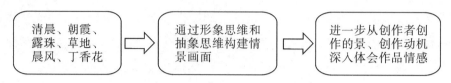

图 2-1 《丁香花》中意象实现的手段

譬如威廉·卡洛斯·威廉姆斯就曾宣称:"我已经尝试将绘画的设计融合到诗的设计中,二者性质相同。"关于"象",老子《道德经》认为"大象无形",强调象是一种形象,越美的形象越是缥缈无形。在诗歌中,象是构建情景的极重要元素,没有象便无法设定情景空间,无法表情达意或是塑造意境美。

拉赫玛尼诺夫跌宕曲折的人生使他在选择浪漫曲文本的题材时多关注悲观意象,如浪漫曲《春潮》的文本虽带有忧伤,但作品却被演绎得乐观、明朗。其歌词如下:

　　大地还铺满白雪,
　　那春潮已经在喧嚣,
　　潮水奔向沉睡的海洋,
　　奔流喧哗闪烁银光。
　　它向宇宙大声喊道:
　　"春天来了!春天来了!
　　我们是春天的报信人,
　　把春天的消息来宣告。
　　春天来了!春天来了!"
　　在春暖花开的时节处处是轻盈歌舞,
　　那春天充满了欢笑。

歌词中有很多对春天意象的描述。如春潮、春天、春天的传播者、青春的轮舞等。首先,要知道"春天"并不单单具有春夏秋冬四季交替的含义,它作为一种符号,不同时代的人们对于它有多种诠释,这亦是历史语言学所强调的重点。历史语言学主要强调较长历史时期内语言所发生的变化,需要结合对创作者和创作语境及作品表达时期的政治、经济、历史或社会心理的理解,显露出文本互文性和文本相互参照、吸收、转化及彼此牵连的关系。此处春天主要象征着四季交替、青春、快乐、幸福以及即将到来的俄国春天。首先,接受者从诗歌中接触到文本的语言意象;其次,通过大脑的形象思维,主动创造文

① [美]威廉·卡洛斯·威廉姆斯.对威廉·卡洛斯·威廉姆斯的采访:"直截了当地说"[M].纽约:新方向,1976.

本中的意象,如塑造春天、白雪皑皑、潮水、河岸等;然后辅助一定的形式、手段和工具,如线条色彩和音响节奏等来形成特定场景的设定;进而,通过抽象思维的语言逻辑和理性思维方式,去想方设法地接近创作者的创作意图,构建初春景象的画面;最后,则是领悟作者对春天到来的渴望,这当然也是有所寓意,蕴含着作者深深的爱国情怀,也预示着俄国发展即将迎来崭新的开始。

当然,拉赫玛尼诺夫浪漫曲描绘的情境整体上呈现出一种悲观色彩,这一情绪类型在其创作的浪漫曲中的表达也最多。哲学家尼采认为,音乐是从古希腊时期流传下来用于表现悲剧精神的载体。拉赫玛尼诺夫作品中悲剧性思想的形成,是多种原因综合产生的结果。首先,拉赫玛尼诺夫长时间漂泊异国及不能回到祖国的经历,让他形成了多愁善感、忧郁的性情;其次,《d小调第一交响曲》的公演失败,致使拉赫玛尼诺夫开始陷入悲痛之中,从而使其创作风格发生了转变;最后,拉赫玛尼诺夫的作品遭受评论界的抨击也是重要原因之一。此外,富裕阶级出身与知识分子的身份矛盾,新旧政权之间的时代矛盾,也让他在不断的挣扎中成长。这些都使其后半生始终在抑郁复杂的思想斗争及悲剧性情怀中度过。

浪漫曲《不幸我爱上了他》是悲剧性的抒情,抒情作为拉赫玛尼诺夫特有的艺术特征,在他的祈祷形象中有充分的体现。对比康·罗曼诺夫的诗歌《祈祷》,普列谢耶夫翻译的歌德同名作品中的悲剧性抒情特征尤为突出,其歌词为:

> 啊,我的上帝!
> 你看我罪孽深重,
> 我悲哀,
> 心里患重病,
> 我的胸膛充满伤痛。
> 啊,我的上帝,
> 我罪孽深重,
> 比别人罪孽更深重。

拉赫玛尼诺夫沿用暴风雨般的悲剧性抒情方式揭露人心的痛苦及人类灵魂的煎熬,并激发自我鞭挞的动力。他以完全不同的方式将悲剧性抒情的轮廓呈现在浪漫曲《在圣像前》之中。情感上很克制,叙述性语言和极严谨的伴奏半音音阶确保这种克制性。但是状态的悲剧性、孤独特征比以前的浪漫曲更为明显,其悲伤的基调在库图佐夫每两个诗节的结束句转化为完全绝望和悲伤、哀悼和挽歌节奏的情感表达:

> 只有祈祷才能使她泪眼光明;
> 祈祷中她诉说爱情,诉说悲痛,
> 而自己的希望何等渺茫朦胧!

她的双眸悲哀地凝视救世主的眼睛，
祈求她无法实现的恳请。

两个明显极端的态度——悲剧性的抒情和冷漠的态度表达，拉赫玛尼诺夫毫无疑问更倾向于第一个。从这个角度出发，他所选择的典型文本很好地说明了在情绪极其紧张的情况下，往往隐含痛苦的伏笔。例如，选取梅列日科夫斯基诗词的浪漫曲《我在恳求宽容》：

我在恳求宽容！
别再折磨我，
春天，不要来爱抚我，
使我感觉到困窘，
不要用那激动人心的故事，
唤醒我年轻的心灵，
我愿沉醉在梦中，
你看我，多虚弱，恳求你把我宽容！
求你别再诱惑我用春天的香风！
我付出代价为我的心灵得安宁……
请把他们曾给我痛苦不堪的心灵……

这段音乐分别展露出最强烈的内心情感斗争和灾难漩涡中痛苦的悸动。漩涡通过构建冲动而惶恐不安的表现手法得以传递，并带有多节奏层的五连音和六连音。

此浪漫曲的文本包含三个相互关联的旋律元素，这些旋律明确了悲剧性关系产生的原因：失去幻想、怀疑和否定生活里的一切。

拉赫玛尼诺夫的作品通常会出现这样的情况，任何内容，从语义方面都可以获得解释。如果我们分析上述情节中的第一个旋律，那么，一方面会发现比较柔和的抒情体裁的描述（《黄雀仙去》）；另一方面会发现从纳德松的文本所传递的"一个非常阴暗悲观的观点"（《新坟上》）：

我在等待什么！等待什么！
为什么活，又为了什么勤奋工作？
再没有人值得我爱，
再没人值得祈祷讴歌！

三、格律的音韵特征

黑格尔在《美学》中说，诗则绝对要有音节或韵，因为音节和韵是诗的原始的唯一的

愉悦感官的芬芳气息,甚至比所谓富于意象的富丽辞藻还更重要。① 魏晋时期曹丕在《典论·论文》中提出"诗赋欲丽",指诗赋除了讲究句式的对偶,也讲究辞彩的华丽,曹丕的这一观点反映出其对形式美的追求。苏珊·朗格则认为艺术乃象征人类情感的形式之创。俄语诗歌中的格律音韵与汉语诗歌有很大的差异性。首先,声律方面包括声调、音韵、格律等,其中格律(诗、赋、词、曲等具有字数、句数、平仄、对偶、押韵等方面的格式和规则)是中国诗歌所特有的,而俄语诗和欧体诗并没有特别的字数限制,也没有声调"平""上""去""入",不过重读音节在俄语中亦占有重要地位,重音一般在字母上方做标记,如"ма′ма"(妈妈)、"ко′мната"(房间)、"за′мок"(城堡)。其次,俄语元音一共有10个:а—я о—ё у—ю ы—и э—е,俄语单词有音节之分,一个单词中有几个元音就有几个音节,在俄语中,现代俄语格律诗主要分为纯格律诗(以元音和重音为参考要素)和格律诗(以重音为参考要素)。

第二节　人物角色的塑造

叙事学可概括为三个研究领域:语境叙事学、认知叙事学、跨文类媒介叙事学,它们主要涉及诗歌、戏剧、电影、视觉艺术、舞蹈以及游戏等。② 诗歌作为一种叙事文本,它和其他叙事性文本一样,是文本内部多种因素相互联系的内在形式和语言符号的外在形式的统一。诗歌的写作不仅是单纯地"写",而是对个人经验、知识结构、道德品质的全面要求。③ 诗歌的叙事风格特征,涉及诗歌文本中讲述者的叙事视角、立场、情绪、人称的变化等。它在故事情节和人物塑造方面与小说相比较为单纯,但是语言凝练,描写细节部分笔触较少,语言特征颇有节奏韵律,在抒情叙事方面毫不逊色其他语言体裁。

同时,诗歌不仅是简单的语言符号形式,也是一种时间艺术,其节奏的叙述以及语言文本需要建立于时间维度上。诗歌的整体基调和叙事节奏、叙事进程发挥着功能性的作用,在诗歌选取的场景、情节、人物以及动作中,需要创造节奏的紧张和情感的张力,让平面的语言叙事空间化。以上因素共同决定了诗歌是一种空间艺术,进一步探讨拉赫玛尼诺夫浪漫曲中所选用诗歌的叙事风格,必然涉及诗歌人物形象的塑造、意象、叙事视角、叙事结构以及诗歌的内容等方面。

一、意象特征与人物形象的塑造

意象是经过诗人审美经验的筛选,再融入诗人的思想情感,进而用语言媒介表现出

① [德]黑格尔.美学:第三卷(下册)[M].朱光潜,译.北京:商务印书馆,1981:68-69.
② [俄]Н.普洛伊.叙事学与抒情诗研究[J].文学家,2010(3):1-15.
③ 孙文波.我理解的90年代个人写作、叙事及其他[J].诗探索,1999(2).

来的物象,是主观的"意"(情思)和客观的"象"(景物)的有机融合。意象与意境都属意的对象,但二者是有区别的,意境是由意象所构成的整体。① 在诗中,诗人创作的根本就在于"捕捉意象、创构诗的情感空间"②。意象是由中国古代哲学范畴的"意"和"象"转变为诗歌文学范畴的"意象"结晶,是诗人的主观情思物象化的载体。

西方诗歌意象理论体系的形成相对较晚。康德认为,天才"能够把某一概念转变成审美意象,并把审美意象准确地表现出来"。他还说:"审美趣味的最高范本或原型只是一种概念或意象,要由个人的意识形成,须根据它来估价一切审美。"③20世纪,西方学术界形成对于意象的初步认识,认为意象是大脑皮层形成的表象,需要借助记忆、想象、直觉等心理因素来完成。以黑格尔为代表的理性体系更侧重于逻辑精神和数的和谐。宗白华曾指出,象如日,创化万物,明朗万物。西方的逻辑精神控制着生命,无音乐性之意境。中西方拥有不同的哲学体系,一个是唯理,注重"数";一个是生命体系,注重"象"(意象)。相比较而言,西方哲学更侧重于通过"象"(形式手段)来传达"意"(内容意义);中国侧重于从"象"塑造出一种意境,一种神思,由物感发意志。

意象语言的审美意义在于它是以生活语言为基础,即需要某些具象词汇和抽象词汇的结合运用而产生一种独特的情景意象美。它具有形象描绘功能、情感描绘功能和美学功能。④ 诗歌的意象语言是形象描绘和情感描绘高度统一的语言,以两者相结合的角度写景抒情,寓主观情感、深刻哲理于客观事物的形象描绘之中。因此,诗歌意象往往带有民族性、隐喻性和具象性。诗歌语言的建构,主要赋予诗歌以象征、寓意之美,传达出一种透彻之悟,即不涉理路,不落言筌之美。如杜牧在《泊秦淮》中的"后庭花"代指南陈后主陈叔宝所作的《玉树后庭花》,隐喻靡靡之音,后又被人称为"亡国之音"。

当然,意象不仅仅存在诗歌领域,在建筑、绘画、音乐领域都存在意象的说法。在舒伯特的《魔王》中,钢琴伴奏不仅通过不间断的三连音模拟马蹄飞驰的节奏贯穿全曲,而且借助持续的伴奏低音营造出夜幕降临时分,森林中刺骨的寒风咄咄逼人的情景,充分展示戏剧性的情节。在《维诺之门》中德彪西赋予音响以流动的色彩和情绪,用以呈现变幻莫测的意象图景,尤其是运用典型的西班牙音乐元素,属七和弦和九和弦以及附点音型的舞蹈节奏,宛如身临其境。

俄语中,意象对应的是"Намерение",主要是一个心理学概念,一般译为"表象""印象"。德国唯心主义美学大师康德在《判断力批判》中提出,审美意象是想象力所形成的一种形象显现。在现代诗歌中,意象理论占有重要的意义,诗歌如若缺乏具体的意象,是

① 杨易禾.意境——音乐表演艺术的审美范畴[J].音乐艺术(上海音乐学院学报),2003(04).
② 吴晓.意象符号与情感空间:诗学新解[M].北京:中国社会科学出版社,1990:235.
③ 转引自[美]汉斯·摩根素.国际纵横策论:争强权,求和平[M].卢明华,等译.上海:上海译文出版社,1995:224.
④ 刘芳.诗歌意象语言研究[M].上海:上海译文出版社,2012:6.

诗歌文本的一大缺失。朱光潜先生曾经指出,诗的境界是情景的契合,情恰能称景,景也恰能传情,这便是诗的境界。从拉赫玛尼诺夫作品的基本范畴来看,浪漫曲的意象可以分为艺术创作的主体意象、表演者的意象传达、接受者的意象营造三个方面。

艺术创作的主体意象,指艺术家创作前后,这种意象一直萦绕头脑之中,当他具有可创作的条件(创作的动机、创作灵感和一定的创作环境),便会将头脑中储存的意象转变为文字形象或者听觉形象。

意象传达,是表演者对于作品的意象诠释,这个环节需要表演者在演唱和形体表演方面具备扎实的基本功,最真实地还原艺术家的审美情趣和理想。眼神、形体、声音的表现需要有章可循,依据一度创作,切忌随意发挥,过度展现,不注意表现细节。表演中的细节,可以是环境中某一局部的具体描绘,或是对情节发展中细微过程的形象展示,也可以是演员对形体、眼神、声音、音响的具体要求。著名演员张瑞芳在谈她的创作经验时说:"我是非常看重并且依靠对手给我的刺激和交流来获得准确的自我感觉的,并且时时刻刻想引起对方的反应。引发人物心灵深处的秘密,加深动作的意义,唤起激情。"演员可以从对手的一句话、一个手势、一个眼神或一个表情中获得情感的真实感,从而加深自己的内心体验,完成刺激的积累而爆发。①

接受者的意象营造,是指受众在欣赏浪漫曲作品的过程中,根据表演的内容被演员带入一个非我的想象空间,这个空间也是一个不自由的想象空间,需要表演者通过自身的演唱表演带领接受者进入一个新的时空领域,去理解陌生的文化习俗,体验另一种生活方式。著名结构主义代表人物罗兰·巴特认为,作品之所以是永恒的,不是因为它把单一的意义施加于不同的人,而是因为它对于每个人而言都具备不同的意义。因此,不同的接受者对于意象而建构的情景可以是各不相同,各具特色的。

探索拉赫玛尼诺夫的浪漫曲中的意象可从两个角度去出发:一是从诗歌的意象分析;一是从拉赫玛尼诺夫的音乐意象去分析。

1.诗歌文本意象特点

历史形成的音乐体裁中,浪漫曲创作的心理层面最为隐秘。浪漫曲的创作模式在诗歌文本的基础上,突出强调意象的内容性,并形成独有的创作方向。音乐的各种形式和语义的可能性,使其能够揭示不同类型浪漫曲之间的关系。声乐善于再现视觉形象,具有一定的描述特征,可以是冲突的,也可以是个性化的,在增强其戏剧性的同时,还可以揭示其个性主观特征,尤其在进入艺术创作心理变化的时候,赋予抒情话语一种隐秘的色彩。

历史时代的断层中,艺术家的抒情语言具有重要意义,它促进不同文化的接触以及

① 杨韫毓.浅论独角戏表演中演员与想象对象的语言及形体交流[J].大众文艺,2012(02).

艺术过程的开放性,使这些内敛的风格奠定神秘的基调。艺术家抒情表述大多需要通过意象塑造达到音乐的最高境界。拉赫玛尼诺夫根据波克林的名画《死人岛》创作的交响诗,包括歌剧《阿列科》《吝啬骑士》以及浪漫曲《时刻已到》《小岛》《黄昏》等作品,他运用独特的音乐创作手法巧妙地把浪漫主义与象征主义熔为一炉。

谈及象征主义与浪漫主义的关系,A.洛谢夫强调非理性形象对浪漫主义的特殊意义的同时,直截了当地指出两派的继承关系。象征主义更侧重个人的幻影和内心感受,强调有质感的形象,通过营造、暗示、烘托和联想的方法来创作。19世纪末20世纪初俄国发展过程中,象征主义、阿克梅林主义和未来主义是三大主要流派,象征主义占据十分重要的地位。梅列日科夫斯基的论著《论俄国文学衰落的原因及新流派》曾被认为是象征主义的宣言,而拉赫玛尼诺夫在其浪漫曲中也引用了很多象征主义诗歌。这些诗歌大多选自俄国象征主义诗人别雷、索勒古勃、巴尔蒙特、勃洛克、吉皮乌斯、勃留索夫等的代表作。在拉赫玛尼诺夫选用的象征主义诗歌《雏菊》中,通过"雏菊"为主要意象,来象征美丽和纯洁。歌词选自诗人谢韦里亚宁的一首具有强烈象征性意味的现代诗歌。

> 哦,快来看,
> 这里的小雏菊花遍地如茵,
> 小雏菊花一簇簇,
> 茂密清新,香气袭人,
> 那片片雪白的花瓣,迎风舞,像银色织锦。
> 小雏菊花!
> 是盛夏的辉煌荣耀、力量和欢欣。
> 啊,大地!
> 请用你遍地露珠哺育她们……
> 朵朵小花,像可爱少女般清纯,我爱你们!

诗歌作品创作的关键之处,在于创作者是否找到表达自我内心情感的"客观对应物",英国诗人艾略特曾说过:"以艺术形式表达情感的唯一方式是寻找一个'客观对应物'。"[①]即通过一系列的实物意象来营造场景,烘托氛围,以此表达某种特定的情感。这首浪漫曲是拉赫玛尼诺夫1916年献给20多岁的妮娜·柯雪兹的6首浪漫曲中的一首,作品中的意象有"雏菊""花瓣""大地""露珠""少女"。"雏菊"指"天真,藏匿于心中的爱",象征着少女的形象。小雏菊花遍地如茵,描绘出雏菊在田野中盛开的景象,以花喻人,以景抒情,伴奏简洁明快,和旋律相得益彰,歌曲清新脱俗,象征着创作者对美好生活的向往。作品采用F大调,音域从小字组f到小字二组♭a,通过三十六分音符的快速流

① 刘芳.诗歌意象语言研究[M].上海:上海译文出版社,2012:118.

动,制造出轻松欢快的场景,这种情绪风格的作品在其作品集中是比较少见的。

拉赫玛尼诺夫浪漫曲的诗歌意象语言具有多义性、具象性、隐喻性的特点。纵观他的所有浪漫曲作品,第一首浪漫曲《在圣殿的大门外》开篇直入主题,如用"圣殿的大门外""乞丐""面包""石块"等具象词汇来寄托他的主观情思,隐喻自己就像乞丐一般,无法摆脱爱情的嘲弄,被生活践踏的境遇(图2-2)。

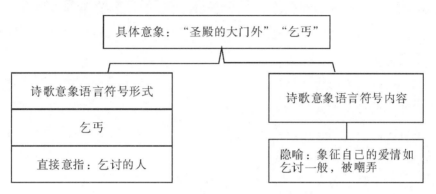

图2-2 《在圣殿的大门外》的意象及其隐喻

1892—1893年创作的作品:《清晨》《在寂静神秘的夜晚》《啊你,我的田野》《从前,我的朋友》《小岛》《夏夜》《春潮》《风暴》《阿里翁》《农奴》《微风轻轻吹过》等,其标题大多以自然意象词汇为主。创作者大多根据自然意象(即日常语言的概念意义)来表达出直接含义,但是往往又寓意另一层含义。作品《捕鼠人》来自勃留索夫的诗歌,拉赫玛尼诺夫在歌德的同名舞蹈作品基础上进行了改编,歌词内容如下:

 我正在吹奏着短笛,
 特啦啦啦啦啦拉,
 我正在吹奏着短笛,
 笛声使她心欢畅,
 我沿着小河边走边吹,
 特啦啦啦啦啦啦,
 温顺的小草闭着眼睛,
 悄悄安睡在大地上,
 睡吧,白云般的群羊,
 特啦啦啦啦啦啦……
 美丽的草原那边长着一排排的白杨,
 林中还有一座小房,
 特啦啦啦啦啦啦,
 亲爱的姑娘做着美梦,

梦见我把心献上，

迎着那多情的笛声，

特啦啦啦啦啦啦……

与以往不同的是，《捕鼠人》的主题偏向于诙谐的谐谑曲，音乐结构采用复三部曲式，其所使用的音乐材料并不复杂。我们观察诗歌中选用的意象词汇：短笛、小草、白云、草原、白杨、小房、姑娘等，不难发现诗歌中的"我"扮演导游的身份，带领人们走进诗歌中所建构的世界。此外，恶作剧似的诙谐主题，调性扑朔迷离，将浪漫曲中蕴藏的强烈讽刺发挥得淋漓尽致。

诸如《捕鼠人》之类的作品风格，代表着拉赫玛尼诺夫浪漫曲创作生涯的终点。此类作品主要为怀念斯克里亚宾而作，调性方面，与斯克里亚宾的半音相仿，演唱者和听众借助音乐和诗词去唤起其视觉意象，并且受到波克林的画作《波浪》《清晨》《末日经》的影响，蕴含的哲学表征标志着拉赫玛尼诺夫对自然、社会和人生的思考具有了更深层次。这些表征符号意象具有多义性，不仅有符号本身的自然意义，还有一个或者多个含义交互影响、转化的所指意义。

2.音乐场景下的文本意象特点

结合音乐意象在审美实践经验中的具体现象，音乐绝不是简单的听觉艺术和单纯的音响感受，它可通过不同乐器的音色组合、节奏、旋律的横向结构以及纵向和声织体的变换来模拟生活中的人物百态与情节叙事，进而引领听者在头脑中形成一种身临其境的画面意境感，既听其声，又入其境。与其他艺术不同的是，音乐作为一种听觉艺术，它在听者的头脑中具有更宽泛的自由想象、解读空间，故具有其他艺术门类在营造意象和抒发情感方面难以企及的时空性和象征性。下面笔者将剖析拉赫玛尼诺夫浪漫曲中的音乐材料，重点探讨拉赫玛尼诺夫浪漫曲音乐意象的音乐结构元素。

汉斯立克在《论音乐的美》中指出，音乐美存在于乐音以及乐音的艺术组合中。优美悦耳的音响之间的巧妙关系是它们之间事物协调和对抗、追逐和遇合、飞跃和消逝，继而以自由的形式直击心灵，使我们体验美的愉快。① 在印象派作曲家中，最具知名度的是德彪西的代表作品《牧神午后》，它借助马拉美的同名诗歌，通过长笛、双簧管、竖琴演绎出的梦幻色彩，穿插着仙女对爱的幻想和各种象征意象。

交响诗《死岛》创作于1909年，这部作品选自象征主义画家波克林的一幅描绘坟场孤岛的画作(图2-3)。该画作主要采用印象主义创作手法，运用全景画面的方式让死寂沉沉的孤岛巍然耸立于画面的中心部分，并占据了多半画幅，使用大量的黑色颜料填充，深邃神秘，给人以未知的恐惧和不祥之感。画面中的意象主要有"孤岛""参天的柏

① 刘威.音乐审美欣赏教程[M].北京：人民出版社，2007：05.

树",其中"参天的柏树"往往被西方人认为是与死亡有关的。"小船""白衣人""灰蒙蒙的天空"等意象色彩浓郁、情感复杂。以上意象的组合体现出作品主题的深刻性,作品主题正好符合拉赫玛尼诺夫所涉猎的方向。拉赫玛尼诺夫试图用音乐来诠释这一幅画所象征的生与死的寓意,并在和玛丽爱坦·莎吉尼安的一次对话中透漏出他所倾向的创作特点和主题风格。他请玛丽爱坦·莎吉尼安帮他挑选歌词,并提醒:"只要词句是原创的,不是窃译来的,最多不长于8行,或是12行到16行就可以选用。另外,其情感状态应该是悲伤的而不是快乐的,我不太能掌握轻快愉悦的基调。"①

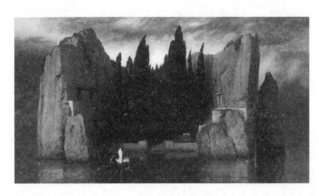

图2-3 波克林《死岛》

从拉赫玛尼诺夫部分作品中我们可以探寻声乐部分和钢琴部分共同营造的意象元素和规律。这些浪漫曲中,钢琴部分不仅出现在与声乐部分的音乐对话连接中,而且还采用特殊的前奏曲、后奏曲和插曲去完善它。这类作品通过速度、力度、调性、节奏等音乐语言的变化来实现对大自然"造型"的模拟,并借助声乐和器乐音响描绘出一幅幅视觉听觉互相交融的梦幻般景色,这种变幻在拉赫玛尼诺夫的浪漫曲中占有十分重要的位置。拉赫玛尼诺夫的钢琴伴奏时而模拟波涛汹涌的海浪,时而模仿欢快喜悦的钟声,如《雏菊》《梦》《捕鼠人》等作品巧妙地运用声音意象,具有很高的艺术成就。

拉赫玛尼诺夫对"钟声"意象的迷恋,不仅仅源于宗教性质,更多地源于钟声所唤起的他对曾经生活过的城市诸如莫斯科、基辅、圣彼得堡的怀念。这些城市见证了他的成长,也见证了每一位俄国人青春的彷徨和残年的衰败。在他的作品中,钟声不仅仅起到造型、背景和色彩装饰的作用。俄国学者梅特娜说,在拉赫玛尼诺夫的音乐中,存在着俄国的原野和森林的意象元素,一切都带有俄国歌曲的韵味和钟声的情调。

例如,浪漫曲《春潮》是拉赫玛尼诺夫早期的作品,采用了他所偏爱的密集排列的和弦,塑造出的钟声深沉清远,浑厚绵长。

① [英]罗伯特·沃克.伟大的西方音乐家传记丛书:拉赫玛尼诺夫[M].南京:江苏人民出版社,1999:128.

谱例 2-1　《春潮》1-2 小节

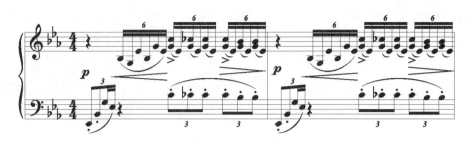

谱例 2-1 将音阶上行式的分解和弦作为全曲的引子（前奏），是整首浪漫曲的核心部分，也是作品中的主导动机。起伏的伴奏织体模仿出春潮汹涌澎湃的意象，一派生机盎然的景象闪现在听者脑海中久久不能褪去。《春潮》是一首由四个乐句构成的开放性单乐段，它使轻重音节有规律地交替与重复，节奏欢快流畅，十分自然地完成起承转合的曲式功能。

作品《这儿真好》创作于 1902 年，也是他和自己的堂妹娜塔莉亚进入婚姻殿堂的那一年，歌词直抒胸臆："这儿真好，你看，那远方河面像火烧……"向读者、听众诉说着"我"生活的地方的美好，但是祖国的远方仍然在战乱之中。作者将自己对祖国的情感蕴藏于心，没有耗费笔墨诉说，但这也正是艺术创作中极为聪明的手段，不言情，却满是情。就像钢琴伴奏部分在一开始就通过装饰性的三连音半分解和弦构成动机（谱例 2-2），直抒胸臆。

谱例 2-2　《这儿真好》1-3 小节钢伴谱

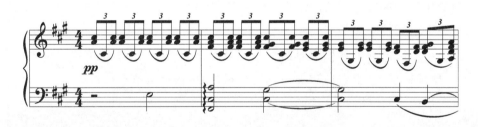

拉赫玛尼诺夫浪漫曲中的钢琴部分对于表演者是很难的。因为，钢琴家在演奏作品时必须掌握多层次、多样化、多韵律的表现手法，遵循节奏、发展和缓急的音乐规律，以加强戏剧化的效果。同时，拉赫玛尼诺夫和其他钢琴家一样，善于追求优美如歌的旋律效果，注重钢琴美感和连贯性的呈现，并不断开发乐器的艺术表现力。

二、浪漫曲的叙事视角与戏剧性独白

理清浪漫曲的叙事视角之前，我们需要确定"叙述者"在文本中的具体位置，进而去探讨我们应该以怎样的视角去理解拉赫玛尼诺夫的浪漫曲，究竟是立足于诗歌创作者

的视角去体会词作者的世界,还是应该以拉赫玛尼诺夫的视角结合其生平去体会歌词意境?

其中一种观点是叙述者的位置处于诗歌文本内部,主要以叙述者的视角叙述"我"所看到的,所想到的。与此同时,"我"又是一个被叙述的人。王国维在《人间词话》中谈到的"有我之境"和"无我之境"实际上也涉及叙事视角的问题。"有我之境"在诗词作品中能发现作者的存在,传递一种强烈的情感宣泄,故而是一种"壮美",这时候诗词中所表现的作者视角就比较明显。而"无我之境",则难以发现作者的存在,故不知何者为我,何者为物,是一种"优美"。当然,两者都有作者的身影,后者只是作者自我隐藏,表达内容时没有浓烈的主观情绪和强烈的感情色彩,而是达到一种物我两忘的境界。

另外一种是以读者的身份去扮演诗歌文本中的"我",这种视角也正好符合20世纪结构主义大师罗兰·巴特提出的"作者已死"的概念,表现为阅读文本的解释权在于读者自己。因此阅读文本时,读者不应该被局限于固定的情景空间,应持有个人观点。读者的目的分两种:一种是单纯与作者进行沟通,理解作者的感受(拓宽认知边界);一种是单纯地找寻文本中的自己,以找到情感共鸣。托尔斯泰在聆听《如歌的行板》时,感动得潸然泪下,并认为这首乐曲如同俄国在哭泣,感慨道:世界上怎么会有如此伟大的音乐!其实《如歌的行板》是柴可夫斯基1871年创作的《D大调第一弦乐四重奏》的第二乐章,也是作品中最动人的乐章。创作动机来源于粉刷匠传唱的俄国当地的民歌《凡尼亚坐在沙发上》。该作品旋律优美动听,既像在寻找解脱痛苦的方法,又像在不停地诉说着什么,作品最终使用宗教音乐惯用的变奏曲形式结束全曲,仿佛将希望寄托于信仰之中。托尔斯泰听完《如歌的行板》后的音乐感悟,与作曲家柴可夫斯基的创作动机相比较而言,存在一定差异。托尔斯泰主要对音乐文本的"具体化"进行阐述,他认为人们通常所谓的文学作品不过是"纯粹意向性客体",留有很多"空白"和"不确定性"的内容供读者理解。读者消除文本中的不确定性后,进而实现文本的"具体化",这样才使文本成为文学作品,实现真正的审美价值。因此,不同读者从不同视角给予作品不同的诠释,如图2-4。

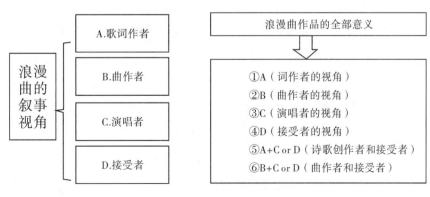

图2-4 浪漫曲的叙事视角

笔者认为,多角度叙事视角的渗透过程,成为诗歌从单维度的主体精神进入多维度的叙事层面,这也是接受者主体积极地进行审美创造活动的过程,同时也赋予文本内容之外的含义。站在接受美学的角度讲,一部作品的意义一般包含着两个方面:一是作品本身的意义,二是读者赋予的意义。因此,既然是分析浪漫曲作品,无论我们是站在创作者的角度去理解作家作品或者站在拉赫玛尼诺夫的角度去理解浪漫曲作品,又或者站在接受者的角度反观自身而产生强烈的共鸣,不论你站在以上哪个视角去解读都有其存在的合理性,都是艺术作品审美创造的过程。也正如20世纪50年代解释学美学大师伽达默尔在《真理与方法》中强调的艺术文本的概念:艺术文本是一种开放性的对象,对其审美的理解和诠释亦是多样、无限的,主体参与的理解和现实体验必然存在一定的偏见。

拉赫玛尼诺夫的浪漫曲作品《在圣殿的大门外》,诗歌选自莱蒙托夫。歌词如下:

　　在圣殿大门的外面,
　　有一个乞丐恳求施舍,
　　他痛苦、饥饿又干渴,
　　他苍白、无力、消瘦、软弱,
　　他仅仅祈求一块面包,
　　目光流露深深的悲痛,
　　但有人却把石块扔在他那伸出的手中,
　　我曾祈求您的爱情,
　　痛苦思念的热泪如泉涌,
　　但我那最真挚的爱情却永远遭到您的嘲弄。

莱蒙托夫创作这首诗歌的主要背景是:圣修道院大门前,一个乞丐苦苦哀求,希望得到施舍怜悯,但是他换来的却是欺骗,并以此引射现实的冷漠残酷与自己的悲惨经历和遭遇。然而站在拉赫玛尼诺夫的创作视角来看,这是他的第一首浪漫曲作品,也是为歌唱家斯洛诺夫而创作的,主要表达在自己与老师兹维列夫决裂之时,斯洛诺夫对自己援助的感谢之情。历史时代背景的影响下,接受者接触这首作品时,会呈现多种视角。人们可以认为是莱蒙托夫对下层民众的关切与同情,也可以站在文本的角度分析音乐内容,认为其音乐内容带有强烈的戏剧性效果。这首浪漫曲"独白式"特点突出,但这些特点并不是拉赫玛尼诺夫浪漫曲本身所具有的,是经历时间的沉淀和历史的检验后,人们对他浪漫曲创作风格特征逐渐形成的共识。

当然,一首浪漫曲并不是简单地以诗歌朗诵的形式就能完成的。叙述视角的开放性,必然使一首作品产生多义性,甚至是偏见与分歧,这是一种演化语言的正常发展状态,和康斯坦茨学派代表人物汉斯·罗伯特·尧斯和沃尔夫冈·伊瑟尔的观点不谋而

合。一部作品只有一种固定不变的主题是不合理的。不同历史时期,接受者有权利对作品意义不断地进行解读、完善和丰富。故而,浪漫曲的戏剧性陈述往往对于演唱者和演奏者来说都是一种极大的考验。表演者可二度创作音乐作品,以迸发出不一样的火花。

拉赫玛尼诺夫选用拉特高兹的作品作为浪漫曲《一切都会过去》(1906)歌词的过程中,也在尝试探寻一种给人留下深刻印记的主题(幻想破灭):

一切一切都会过去,
日月飞驰瞬间已经消逝,
你仿佛曾经对我这样说过:
霞光也似曾向我们闪烁?
鲜花盛开,可知它即将凋谢,
火光熊熊,很快也将熄灭……
波浪翻滚,后浪将把前浪吞没……
此情此景怎能笑语欢歌!

该曲以一种极为平稳、低沉的基调开始,进入客观陈述时,引入厄运的征兆。这样的情况在拉赫玛尼诺夫的浪漫曲中是常见的,首先通过伴奏中严谨的半音音阶奠定悲伤的情绪,进而缓慢推动情节;随后出现稳定的音乐节奏,保持着同样力度的音乐表现力,逐渐烘托出内心的呐喊;最后用"怎能笑语欢歌!"这句话作为曲子的结尾。科兹洛夫斯基以特有的说教者的口吻演唱此曲,并使用比原版($\bullet=52$)稍慢的速度($\bullet=49$),独特的发音方法使他的演唱更接近词作的初衷。

相比之下,歌唱家塔玛拉·西尼亚夫斯卡娅和指挥家叶·斯维特拉诺夫共同演绎的这首浪漫曲更为出彩。歌唱家塔玛拉·西尼亚夫斯卡娅深沉的女中音发音塑造了一种特别的音色。为此,她表现得很平静,情绪非常稳定,而结束句在定音鼓的推进下,表达出相当"震撼"的听觉效果,并一定程度上加强结束部分伴奏音乐的悲剧性,而这种悲剧性恰恰最符合该浪漫曲的本质。

苏联著名歌唱家穆斯里姆·马戈马耶夫演唱《一切都会过去》时,采取$\bullet=55$的速度,在整个演唱过程中,为了突显音乐的朗诵结构,他清楚地唱出所有歌词。虽然充分地表达出痛苦的情绪,但是诠释的艺术效果,与以上歌唱家是不同的,他的音色表现稍显刚性,用无情的方式阐述着无一例外的厄运。

浪漫曲《我多痛苦》(1902年,加利娜词)通过主人公内心强烈的不满,表达一种特殊的灰暗情绪和痛苦。阿萨菲耶夫在提及拉赫玛尼诺夫的抒情旋律时,这样评价这部作品:"旋律流淌,环环紧扣。"浪漫曲《我多痛苦》是拉赫玛尼诺夫作品中表现力最强的作品之一。歌词如下:

但愿时光催我老迈,

> 但愿早日白发苍苍,
> 那夜莺别再为我歌唱,
> 树林也别为我沙沙作响,
> 歌声也不再随风飘扬,
> 穿过树梢飞向这方,
> 在这寂静的深夜里,
> 别再遭受莫名的沮丧!

作曲家传递着难以忍受的束缚之感。中间部分以简短的语言抑止之后,钢琴采用躁动的和弦烘托不安的心情。这种写实表现手法,为高潮部分注入了绝望的情感色彩。

抒情男高音谢尔盖·列梅舍夫运用♩=76的速度演唱,歌声中充满了痛苦、焦躁与不安,令人深刻地感受到其中的紧张情绪与内心的焦灼。在中间部分,歌唱家瞬间中止暴风雨般的情感,并忧郁而难过地发出"凄凉"的心内独白:"如果暮年很快来到……"伴随作品进入高潮部分,他再次唱到"歌儿不会从心中消失……",揭示了对难以忍受的现实与对生命的热情渴望之间的痛苦矛盾。

乔治·尼勒普戏剧性的男高音更加勇敢地诠释了这一独白,令人难忘的是他对苦难生活进行了完美的艺术诠释。这得益于俄国声乐流派的优良传统,这位歌唱家对每个词的发音都投入了真挚的感情,包括大幅度的"强弱"变化,及运用音色的多变性来达到戏剧性的高潮。结尾运用♩=78的速度节拍,结合渐慢的节奏型,构成带有伤感情绪的音乐留白:"我莫名有些遗憾!"

戏剧性独白是文学艺术独特的表现形式,最早出现在中世纪末期。19世纪,这种形式逐渐被诗人认可,并被广泛地用于诗歌中,成为欧美诗歌加强人物内心情感的重要表达方式。自从1857年诗人索恩伯的部分诗歌作品被认为是一种"戏剧性独白"而存在之后,"戏剧性独白"便开始作为一种学术术语出现。但是,根据A.德怀特·卡勒考证:"戏剧独白诗最早出现于1859年,被用于形容罗伯特·勃朗宁的诗歌。"罗伯特·勃朗宁直观地表达"本我"的存在,主观性较为强烈,这种观点遭到了学界的反对。在学界的批评下,A.德怀特·卡勒采用隐藏作者的形式,虚构出一个独立的人物,让"本我"(创作者)不出现,这样客观的描写形式,后来反而成了诗歌的常用创作方法。

研究表明,"本我"的心理学研究范畴从最开始就归属于自然科学的理性独白之中。"心理学的研究对象最早是灵魂,从词源上来理解,'Psychology'(心理学)一词的意思是指'Psyche-logos'(心理的理念或学问),也就是关于灵魂的研究。""在自然科学研究中,科学家是绝对的主体,自然物是绝对的客体,自然物是统一在主体理性的范畴中,是用主体理性的语言来表达的。"这一阶段,科学家面对的是物,是客观对象。由于客观存在没有主体性,是完完全全的客体,因此,强调自然客观的存在感,这种"独白"是合理的,也

是必需的。①

内心独白被分为直接的内心独白和间接的内心独白,前者用第一人称,后者用其他人称。在语言上需要突破正常的语法结构,内心独白运用的语句常常不完整,缺乏一定的连贯性,有时甚至是断续的、不合逻辑的。由于独白倾向于非理性的瞬间表达,它是一种意识活动,是源自人物内心的想法。作品的叙述通过大脑的自由联想将不同时间、空间的事物交织在一起,形成一种多线条、多层次、多透视的立体结构,因此相互关联,亦可以不受时空的约束。

艾布拉姆斯在《欧美文学术语辞典》中指出,戏剧性独白需要满足的一些特征:全诗由第三人称在紧张时刻、特定情节进行独白;独白人讲话要与他人相呼应;独白人不可以暴露自己的气质和秉性。如果第三人称的"他人"也不能决定独白的戏剧性,那么诗歌作品中的独白到底是谁在说?应该是谁说?关于它的概念界定,学术界争论不休。实际上,戏剧性独白的出现,标志着人们已经意识到诗歌是否应该按照作者的意图和画面情景去思考。关于这一问题,《孟子·万章下》中谈道:"颂其诗,读其书,不知其人,可乎?是以论其世也。是尚友也。"孟子的观点说明,你阅读或者评判一部作品,首先要了解作者的生平思想、时代背景因素,这种观点把读者引到作者的历史背景中去,使读者的理解向作者的创作意图靠近。

进入19世纪后,一些诗歌创作者认为,用简短的文字去说明"我"和让读者去了解"我"这样的做法,有时候会让诗歌的整体格局和适用范围变得狭隘,读者吟诵的过程往往会联想到创作者,一定程度上限制了诗歌的艺术性。因此,创作者应做一些改变,给予读者一定的自由性。这类戏剧性独白的出现,可供读者提出自己的观点和见解。它告诉我们:读者拥有作品的解释权,并且可自由发散思维,作品中的"我"可以是读者、读者身边的人、普通人物、历史人物、英雄人物等。在很大程度上,让读者从旁观者直接转变为参与者,提升了读者在作品中的存在价值。

不难看出,诗歌中戏剧性独白可以使诗歌抒情客观化,是主观向客观的转化。这种转化主要通过塑造人物形象和设置戏剧情境,最明显的特征是由大段的不间断的内心独白来构成,且独白者并非诗人本人。但在诗歌中,独白者仍然以第一人称"我"进行讲述,导致诗歌中的"我"和诗人本人形成一种分离,弱化了主观性表达。这使戏剧性独白在表达人物的内心想法和情感、引导情节发展等方面带有更多的延伸性和多义性。相比之下,戏剧性独白的应用主要是为了更生动、形象、具体地表现人物。

拉赫玛尼诺夫浪漫曲语句的独白形式具有重要的意义,主要体现在其声乐创作中贯穿到底的对话性原则。这种直接而开放的独白形式在他的作品中随处可见,如作品

① 周宁."独白的"心理学与"对话的"心理学[J].西北师大学报:社会科学版,2002(06).

《两次分手》和《昨晚我们又相逢》描绘的过去恋人意外相遇的场景,都充分展现这一特点,并且这两个相同风格的浪漫曲都创作于1906年。

《两次分手》中作曲家使用了对比的声部:"询问的"男中音和"回答的"女高音,另外部分声部通过钢琴音区的相应移动得以强调。这首完全独立的"声乐改编"借助最初的雏形,最终在格林卡组曲《与圣彼得堡告别》中得以实现。

《昨晚我们又相逢》里的对话却完全不同,形成其独特的风格。学者库尔肖这样评论道:"这是由波隆斯基一首怪诗而做出的不同寻常的转化。诗人描述着与自己恋人相会的情景,昔日的爱情在见到她不复光彩的目光以及一脸苦笑的时候已经荡然无存;她明白他的感情,悲伤地离开曾经爱过她的那个男人。那时他的脑海回响着一个声音:'永远地再见了,逝去的但可爱的过去!'"①

"拉赫玛尼诺夫作品的独特性在于不同音乐环境的相互融合,在诉说感情的冷暖时,外在表现采用声音控制的客体方式,内在表现注重表演者对作品中隐藏的精神痛苦的表达。"②同时这首浪漫曲的钢琴部分控制在统一的和声节奏中,使伴奏达到音乐与诗歌同步叙述的艺术效果。

"费奥多尔·伊万诺维奇被誉为拉赫玛尼诺夫浪漫曲歌唱家,他在演唱《昨晚我们又相逢》时,饱含感动而不安的情绪通过声音传达作品画面,尤其最后一句'永远地再见了,可爱的过去!'声感染力极强,似乎要去向遥不可及的远方。"③这位歌唱家的表演,彰显了演唱中鲜活的语言表现力,突显出通过叙事性实现戏剧化的方法,如曲中的对白"我的天啊!"歌唱家几乎是喊出来的,运用假声的发声方法和带有哼鸣哭腔的方式唱出最后一句。

巴维尔·利西茨安的演唱可谓是对这首浪漫曲的现代经典诠释,他的演唱声音很稳定,带着一种与众不同的思考。巴维尔·利西茨安留心揣摩昔日恋人戏剧化相遇的所有变化,开始便运用♩=72的速度赋予紧张的情绪,改变了拉赫玛尼诺夫创作的♩=56的速度。他采用了自己抒情男高音的演唱特色,以最大的渗透力传递"不幸的人"的悲伤和痛苦,并运用了半假声技巧,使其演唱的戏剧性特征发挥极致。

德米特里·赫沃罗斯托夫斯基也运用半假声,他开始叙事的时候就按♩=67的速度非常平静地开始演唱,但在戏剧转折点声音突然尖锐起来。从"我的天啊!她怎么变化这么大"开始,其表演特点转向柔和。此外,他还采用了俄语发音语言的歌唱性,使其语言表达变得柔软、自由、自然、多变和真实。这种柔软性也体现出歌唱家深刻的同情和温暖的音调,同时还带有其独特的音色美。

① [英]J.库尔肖.拉赫玛尼诺夫:一个男人和他的音乐.牛津:牛津大学出版社,1950:174.
② [俄]列宁格勒国立音乐学院音乐理论系.声乐作品分析[M].莫斯科:莫斯科音乐出版社,1988:352.
③ [俄]拉赫玛尼诺夫.回忆录:第二卷[M].莫斯科:莫斯科音乐出版社,1988:666.

歌唱家阿列克谢·马斯列尼科夫认为,这首浪漫曲就是一幕戏剧场景。他选择接近于作者的速度♩=60,基于俄语语言特性,运用饱含深情的演唱使情节达到戏剧性的艺术效果,再现了作品中强烈痛苦的情绪,尤其带着痛苦嘶喊地唱着高潮部分歌词"我的天啊!"时,其钢琴伴奏尼·科罗利科夫通过持续不断的低音连奏渲染出这种压抑的音乐情景,随着音乐的发展,钢琴音乐结尾部分采用悲伤的慢节奏,与歌唱家演唱的低沉情绪交相辉映。

四、浪漫曲人物对话的心理技术结构

通常,对话性原则以间接、隐藏的形式体现,但是它的"内部"蕴含非常巨大的活动力量,形成的影响也是多方面的。根据安·克雷洛娃的评价,"拉赫玛尼诺夫浪漫曲里的演唱部分和伴奏部分,在戏剧内容和钢琴演奏方面虽都承担着独立表达功能,但二者意向相同"[①]。从这个角度看,独立的声音塑造了钢琴音乐形象,而声乐部分对人物形象的塑造却比较模糊。从这一点而言,浪漫曲的基本内容是依托钢琴音乐部分完成的。

另外,一些内容上属于"同类型"的作品,它们通常由小标题连接而形成"东方韵味的浪漫曲",如明斯基的诗《她像中午一样美丽》和《在我心中》。这两个作品中,我们能明显发现相互层面的不同作用:钢琴的主题——理想的拟人化,演唱层面——对理想日思夜想。两个层面相互作用的特点在第二首浪漫曲中尤其明显,在浪漫曲《在我心中》中,钢琴旋律的音列组建了艺术表现的框架,并具有基于框架完成叙事的特点。

整体来看,两个作品都是在讲述爱情,它们的区别在于"客观"和"主观"相互作用的关系。浪漫曲讲述了盼望获得爱的回应,体现在"点燃你冰冷的目光"中。而高潮时,则采用力度为 ppp 的弱音来展现被压抑的爱情,抒发强烈感情时则采用力度为 f 的声音,前后形成鲜明对比。可看出《在我心中》始终围绕"热情"的基点,而另一作品《她像中午一样美丽》文本里的两段诗句,则奠定了音乐内容对立的基础。

> 她像中午一样美丽,
> 她比子夜神秘,
> 她双眼从不流泪哭泣,
> 她的心灵不知忧郁。
> 而我生活得这样凄惨,
> 为她我注定受尽磨难,
> 啊!
> 就像那悲啸着的大海,

[①] [俄]A.科雷洛娃.音乐艺术中的拉赫玛尼诺夫声乐抒情诗传统[M].顿河畔罗斯托夫:罗斯托夫国立大学出版社,1994:131-140.

永远深深爱着沉默的海岸。

这个作品最突出的优点是演唱部分和伴奏旋律之间的对话,拉赫玛尼诺夫非常善于使用这种上下呼应的复调技巧。他曾在《第二钢琴协奏曲》和《第三钢琴协奏曲》的再现部使用过此种手法,该手法在音乐对话的钢琴独奏部分扮演着重要角色。演唱部分和伴奏旋律之间的对话是对演唱内容的补充,伴奏不仅拥有单独存在的音乐形象,并与演唱形成二重唱的艺术效果,同时也与主旋律处于同等地位。钢琴伴奏让人体会到旋律走向的核心表达地位,该曲十分连贯地演奏出了半音音阶向三度音的过渡,并在间奏中展示出美好音乐形象的主题。结束部分的音乐逐渐将叙述带进时间和空间的迷雾中,像幻影一样使人处于迷失思索的状态。

研究发现所有音乐家唱奏浪漫曲《别唱,美人》时,速度的选择趋于一致,均为 ♩=58 到 ♩=65;唱奏过程中,强调音乐对话性原则和突出音乐情绪及整体艺术形象的表现形式,是作品魅力呈现的重要方式。

加琳娜・奥列伊妮坚柯更注重抒情叙事的个性化,而弱化演唱中作曲家原有的力度表情记号。指挥尤・列恩托维奇及整个乐队的配合使浪漫曲音乐达到一种平稳状态,这种状态产生了宽广美丽、悦耳动听的音乐效果。小提琴家格・扎博罗夫的演奏,使乐器声音更接近人声而显得栩栩如生,其演奏的整体音乐氛围可唤起听众美好且遥远的回忆。

女高音歌唱家凯特琳・贝特尔的高音柔和而美丽,她对音乐的诠释与众不同,她的演唱多像是忧郁的雾霭而特别感人,具有抚今追昔的忧郁感。这种感观也被她演绎得非常细致,特别是从歌词"哎!让我想到……"中,听众能深刻感受到静谧所带来的痛苦与恫吓,从而进入一种心痛的情绪,在脆弱与温柔并存的情绪碾压下,预知自己将会成为命运的牺牲品。这种痛苦的情绪中,钢琴声部与演唱旋律共同营造出戏剧性的音乐氛围,并使声音线条与内心独白交织呼应。

以上对浪漫曲《别唱,美人》的音乐诠释均存在一定的单一性,缺少多层次艺术形象及音乐内涵的表达。笔者认为,此曲的演唱应采用强调形体动作和内心体验为核心的对话性原则,主要表达其理性的一面。当然,诠释方式是多元化的。如俄罗斯男低音歌唱家叶甫盖尼・涅斯捷连科,他赋予该浪漫曲勇敢的音色,在演唱中逐渐融入自己男低音的深沉泛音和对嗓音的控制力,在声情并茂地表现出哀怨情绪后,以无尽悲伤的情绪结束演唱。

从歌唱家鲍里斯・格梅里亚的生前录音不难发现,他与钢琴家列・奥斯特林的演绎是颇具理性对话原则的范本。两个演绎版本的成功之处在于歌唱家以最大表现力来诠释普希金诗歌的艺术内涵,将声乐和朗诵灵活地结合在一起,展露出普希金在语言方面的天赋和才能。格梅里亚借助个性化的艺术表现力和发声方法,分别运用演唱、拖腔、

朗诵等方式淋漓尽致地诠释作品,达到了理想的艺术效果。

笔者在歌唱家夏里亚宾的演唱作品中发现类似情况。夏里亚宾的演唱体现出细腻、丰富、精细的发音,并运用大量的延音符号、节拍、休止符等,他根据上下文的逻辑关系对作品进行艺术处理,将个性化的艺术表现手法注入音乐诗歌叙述中。例如,感叹词"唉!"之后是意味深长的休止符,能让听众聆听他叹气的含义,以及懊悔叹气的原因;歌词"草原……夜晚……月光下……",为了给听众以直观性的画面而使用省略号,句中强调并体现出对往日瞬间幸福的回忆。当唱到结束句"远方可怜少女的面容"时则变缓慢,特别是"远方"这个词,对遥不可及的"梦想"的这种形象给予了充分的强调。在钢琴伴奏中,钢琴家表现出对歌唱家演唱心理的充分理解,准确地控制了钢琴与声乐在旋律、和声、调式方面的细微变化,这种艺术上的拿捏在歌唱家真假声转换过程中表现得尤为突出。

以上两位音乐家的表演完美地体现出诗歌中的美好爱情,但浪漫曲的忧愁思绪却深埋心中。在拉赫玛尼诺夫浪漫曲中,伤感的情绪可以真实地反映作曲家的艺术构思,忧伤和忧愁更能表达出无尽的音乐主题。如作品《别唱,美人》,歌唱家以饱满的声音开始演唱,用奔放的旋律表现隐含的痛苦感觉与精神折磨。在这首作品的演唱中,表演者均运用了大量假声唱法,如世界著名男低音歌唱家夏里亚宾,他在演唱这首作品的再现部时加入了假声,从歌词"让我想起……"开始一直到结束。歌唱家格梅里亚将歌词"我是可爱的幽灵,命运的幽灵,我看到你,就会忘记;但是你在唱……"作为高潮部分,接着在一段意味深长的休止之后,转入了假声的演唱方式。

对此浪漫曲的成功演绎,还有艾力扎别特·肖捷尔斯特廖姆和弗拉基米尔·阿施格纳吉的二重唱式的表演,他们分声部的演绎十分出色,充分展示出对比的艺术内涵,钢琴的艺术形象不仅对声乐进行了烘托和铺垫,还多次运用层层递进的情绪推进音乐的律动,并呈现出内心深沉的痛苦,促使演唱者积极地配合曲中的音乐变化。尤其作品高潮部分的节奏变化较为多样,首先高潮前速度为♩=60,高潮速度为♩=76,最高潮部分的速度♩=148是初始节奏的2倍,为了增强作品的艺术表现力,钢琴伴奏声部始终保持着若隐若现的音乐效果。这种钢琴和声乐的二重演绎,完美表达了作品内在的忧伤情绪以及对远方爱人的思念。

拉赫玛尼诺夫依据"东方元素"创作的多样化表现手段,偶尔也会运用精巧奇异的旋律音型、三连音,甚至在声乐部分加入多个半音音阶和装饰音等。他使用的"东方"调性特征,多带有增减成分的二度音程,形成所谓的旋律大调。这些具有东方特色的旋律,最鲜明的特征在于和弦的运用,如东方竖琴或者里拉琴以优美旋律的开场作为叙事风格。

作曲家营造的整个音乐环境中,各因素不会孤立存在,各种表演必须结合"多元音

乐因素"。比如普希金的诗句"让我想起,另一种生活和遥远的岸边",该诗句在我们面前呈现失去的、幻想的、充满浪漫色彩的情节,描绘了对幸福和爱情的渴望和无法企及。

期望却无法实现是最强烈的悲剧形式,浪漫曲《别唱,美人》就带有这种情绪。整首浪漫曲伴着不稳定的音级及持续音,贯穿着深深的忧郁之情。在第一句声乐对白中传递着很多信息,它作为痛苦的叹息而响起,并在随后而来的两个乐句中,使用半音音节传递出主人公无奈的痛苦。

其他作品题材运用中有把"偶像"作为崇拜的对象,如浪漫曲《她像中午一样美丽》,在东方传统里"中午"仿佛是最重要、最美丽的时光,因此歌词中当愿望无法实现时,这种日思夜想则以东方式的愉悦和美丽出现,就好像变化无常的海市蜃楼,充满着迷人的魅力。该作品节奏缓慢、倦怠,通过在高声部节奏上进行的平行三度音演奏来阐明伴奏主题。某种程度上,作者明斯基文本里唯一的"炽热的太阳"和浪漫曲《在我心中》的歌词"像美到极致的太阳……像芬芳馥郁的鲜花"的隐喻性不谋而合,两首作品都运用了东方式的装饰音,这为塑造声音里热烈而美丽的形象提供了坚实的基础。

第三节 情感类型

人们经常把拉赫玛尼诺夫归类为内敛抒情的作曲家,但实际上他很大程度上属于"外向性格的人"。为做求证,笔者尝试以其创作的具有大量政论性质的作品为例,并采用主人公与周围世界的公开对话的方式来论证此种性格特征。

一、浪漫曲诗歌的抒情性

此类型浪漫曲的叙述方式多种多样,有关于政论,或朋友式的书信体文艺作品等。如《C.拉赫玛尼诺夫致K.C.斯坦尼斯拉夫斯基的信》(1908)个性鲜明,音乐特征较为突出。作品中充满朝气的音调,明快而隆重的气氛由四次声音的"延长"来完成,以文本中的"……祝福您"作为出发点的颂歌为其支持。浪漫曲《让我们休息》和《我们即将离去,亲爱的》(两首均创作于1906年)能让我们探寻到拉赫玛尼诺夫音乐中"静寂"的缩影。

> 我们安息!静听天使的话语,
> 我们看见天空蓝似宝石,
> 我们看见碧空蔚蓝如玉,
> 在善良人心目中邪恶苦难都将离去,
> 善良的心为所有人祈求安息,
> 让我们生活在平静里,
> 极温柔,极甜蜜,极惬意,

我心坚信永不移，

　　　让我们休息，让我们休息……

　　契诃夫话剧里主人公经历极其痛苦的心灵折磨，拉赫玛尼诺夫的音乐里也设置相应场景布局。当最后的希望响起时，其发音颇具感染力，就像亲密朋友的相互倾诉。

　　实际上，契诃夫和拉赫玛尼诺夫的共同特点都是"单纯的设想"。作曲家使用了（♩=48）较慢的速度，这个速度接近于送葬的步伐，而以"小调主音"为主的旋律无形中把命运茫然的情绪注入进去。钢琴表现手法采用了低音区的华彩奏法，声音宛如河面的波浪，湮没了一切。

　　拉赫玛尼诺夫叙事曲中大多表现出对美好生活的向往，两个鲜明的范例是《春潮》和《时刻已到》。《时刻已到》文本是纳德松的公开宣言：

　　　先知快发出预言！
　　　我要把一切忧愁，
　　　和我全部的爱呈献在你面前！
　　　你看，我们衰老，
　　　你看，我们多疲倦，
　　　在艰苦斗争中如此孤立无援！
　　　现在，甚至永远！
　　　意识啊，逐渐泯灭，
　　　良心啊，已安眠。
　　　四周充满黑暗，
　　　只剩下软弱者，
　　　发出那无力的呐喊！

　　曲中充满愤怒的音乐情绪，调性选择阴郁的 $^\flat$e 小调，使用快速热情的速度推进，达到高潮。全曲铿锵有力，并使用了四度音、五度音的三连音，使音乐情绪饱满动人。《春潮》的歌词如下：

　　　大地还铺满白雪，
　　　那春潮已经在喧嚣，
　　　潮水奔向沉睡的海洋，
　　　奔流喧哗闪烁银光。
　　　它向宇宙大声喊道：
　　　"春天来了！春天来了！
　　　我们是春天的报信人，
　　　把春天的消息来宣告。

春天来了！春天来了！"

在春暖花开的时节处处是轻盈歌舞，

那春天充满了欢笑。

由于拉赫玛尼诺夫的音乐中隐喻了社会的觉醒，邱特切夫诗歌中对新生活、光明的远方和希望的未来的象征才具有了现实意义。瓦·瓦辛纳-格罗斯曼公正地指出："《春潮》被观众们认为是当时俄国人们对自由的渴望，这种观念并不是偶然的。"①

塔玛拉·米拉施金娜和别尔塔·柯杰丽的演绎实现了歌唱与钢琴之间的完美配合，两位音乐家通过波浪式声音交替形成鲜明的艺术特征，使富有热情的表演在狂风暴雨中行走得游刃有余。

二、浪漫曲诗歌宗教形象的表现特征

艺术主题的转变突显了诗人和作曲家崇高的创作使命，使声乐作品形成了带有政论性质的代表作品。此种情况下，拉赫玛尼诺夫经常会选用具备音乐艺术特征的相关文本进行创作，如浪漫曲《缪斯》《音乐》《我不是先知》等。下面是《我不是先知》的歌词：

不是先知，不是战士，

也不是和平的导师；

我是仁慈上帝的歌手，

歌曲是我的武器，

我遵照上帝的旨意。

拉赫玛尼诺夫让上述浪漫曲里带有修饰性的话语得到"绽放"（A.克鲁格洛夫），如运用很强（fff）的力度来支撑高声部，"着重地、清晰地、决断地"赞颂式的力度术语演绎，并通过钢琴伴奏部分的和声表现手法丰富感情。

"作曲家与常人不同，由于上天眷顾，具有特殊艺术天赋。"这种思想直接体现在浪漫曲《阿里翁》中。普希金的诗句具有隐喻性，在船舶遇险的情况下"只有我一个神秘的歌手"得救了，而拉赫玛尼诺夫将这个隐喻融入自然界狂风暴雨的画面中：为表现惊惶不安的不稳定性，作曲家通过频繁的转调、变换的音型节奏，使用十六分音符和八分音符以及三连音等节奏达到渲染音乐的效果。所有的隐喻都被认为是生活斗争的戏剧性陈述，在这种慌乱的音乐情绪中，艺术家果断使用从四度音到八度音的音程跳进来完成音乐发展。

拉赫玛尼诺夫想象的世界里，艺术家具有一定的特殊性，不仅不能用人们的普通标准来衡量，更应当善于理解他们、猜测他们的想法。这就是浪漫曲《你了解他》的主旨思

① ［俄］瓦·瓦辛纳-格罗斯曼.致辞拉赫玛尼诺夫[J].旋律，1974（11）.

想,该曲以邱特切夫的诗为歌词,和《阿里翁》一样都是 op.31 号作品。

 你看月亮,
 白天高高挂在天上,
 苍白无力露出消瘦的面庞,
 但到夜晚,
 这位光明之神,
 却把银晖洒满安睡的树林上!

 浪漫曲《阿里翁》使用自然调性和声。拉赫玛尼诺夫后期的声乐作品里也有较多的类似特征。浪漫曲对歌词"你了解他……"的诠释,是强烈情感的真实汇集:复古式的音乐语汇,钢琴通过三十二音符表现出的波涛汹涌,演唱者的各种装饰音技巧,以及带有沉重庄严的缓慢伴奏元素。

 拉赫玛尼诺夫为更好地诠释作品,比较欣赏歌唱家夏里亚宾的歌唱,他曾为这位伟大歌唱家创作了《命运》《在我们每个人的心中》《拉撒路复活》《你了解他》《农奴》等作品。正如库尔肖指出的:"不用看献词也会知道《拉撒路复活》是为夏里亚宾创作的。"①

 宗教题材在拉赫玛尼诺夫的音乐创作中占有十分重要的地位。阿·杰姆先科指出 20 世纪初最重要的历史变革时期出现这种题材存在一定的合理性。拉赫玛尼诺夫两个大型宗教系列作品《约安·兹拉托乌斯特大祭》和《彻夜不眠》是 20 世纪初俄国音乐公认的巅峰之作。这不仅是作曲家的重要艺术风格,更体现出作曲家对人类道德问题的关注。对此,在作品中证实了那些年代里出现的"人类世界不幸,谴责缺乏理智、空虚和践踏圣地,肯定清心寡欲是精神绝对服从的最高表达方式"②。如浪漫曲《耶稣复活了》《农奴》《拉撒路复活》《选自圣经新约约翰福音》多部作品均有所体现。笔者认为浪漫曲《在我们每个人的心中》和更早的《在圣殿的大门外》(1890),是宗教题材的起源,从以下分析将得以印证。

 这种题材的繁荣出现在 1910—1915 年,但是首次以鲜明特征出现在拉赫玛尼诺夫的创作里是 1906 年以梅列日科夫斯基的诗为词的《耶稣复活了》。

 若是耶稣在我们当中,
 会看到我们的实际,
 弟弟仇恨自己的兄长,
 人们都当羞愧无比,
 如果他在,

① [英]J.库尔肖.拉赫玛尼诺夫:一个男人和他的音乐[M].牛津:牛津大学出版社,1950:174.
② [俄]A.捷穆琴卡.20 世纪初灵性与俄罗斯宗教音乐问题研究//20 世纪爱国文化和宗教音乐.顿河畔罗斯托夫:罗斯托夫斯基大学音乐与教育学院,1990:128-130.

听到这歌声"主复活了",

他也会在灿烂辉煌的教堂里和众人一起痛哭流涕!

作曲家带着愤怒且复杂多样的表现力,情绪饱满地叙述旋律,伴奏声部具有切分节奏(♪ ♩ ♪ ♩ ♪)和送葬曲的特征,钢琴演奏和演唱包括浪漫曲的艺术轮廓、宗教礼仪的调式和巴洛克艺术风格,这些在一定程度上是对现实中的不公平现象的批评。

伊万·科兹洛夫斯基多次表演此曲,每一次的演唱都饱含热情。他准确地按照作者标注的速度(♩=58)演唱,达到极限之前强调"安静—响亮"的对比,里面蕴含着"充满热情的、亲切而深刻的思索,并带有开放式的热情,愤怒地揭露悲剧性发声布局性质"的思想内容。

由伊·古斯曼担任指挥的莫斯科国立音乐学院乐队的伴奏中,尼·瓦利捷尔的钢琴演奏颇具感染力,歌唱家瓦·尤洛夫斯基以史诗般的规模赋予浪漫曲极度忧郁的内容,整体演唱仿佛将音乐扩大成宏大的清唱剧画面,并以此控制速度(♩=54)。瓦·尤洛夫斯基的演唱将强力的政论核心带入精神痛苦之中,在不断的动态波浪加压之后,词结尾的最后一个音节,发出真实的恸哭声。

艾力扎别特·肖捷尔斯特廖姆的演唱强调悲伤的叙事性质,同时尽可能释放愤怒的情绪。他的声音不仅体现出极强的"金属感",更表现出颇具个性的演唱热情,他在歌词"世界充满鲜血和泪水……"的地方加快节奏,并遵循作曲家稍转慢的速度,竭力加强激昂愤怒的歌唱情绪,从而突破作品表达的艺术水平。

德米特里·赫沃罗斯托夫斯基的表演也颇具代表性,他不仅通过一声叹气流露出热烈的真情,而且通过动态且富于节奏(♩=51—70)的渐强音,塑造了极强的戏剧性。歌词体现出因为人性不完美而产生的真诚痛苦的情感,促使他发出最后的独白,特别富有表现力,声音颤抖且悲恸。

前面我们已经提到,拉赫玛尼诺夫在1910—1915年创作了许多宗教性质的作品,内容上有些不同的是《在我们每个人的心中》。该作品采用的是科林夫斯基的诗歌,这位俄国诗人作品里不仅隐含作者的思考和独创性的韵脚,也饱含了久经生活磨砺后的精神状态。

> 热情的火焰在燃烧,
> 永不会感到心情舒畅,
> 无论是那短暂的欲望,
> 或者是那无限的迷惘,
> 都不使她感到沮丧。
> 热情的火焰燃烧盛旺,
> 可我的爱情是忧伤,

既是黑暗,但也是阳光,

是生活,也是病痛的悲怆……

拉赫玛尼诺夫较少采取文本里的哲学思维创作,而是强调作品布局鲜明、"说教式"开头的经典诗作,因此体现出语调在语言中的特性。文本中沉重的语言令人灰心沮丧,从最初的诗句"在我们每个人的心中,悲伤的泉水叮咚响着"开始,接着经深刻思索后使音乐趋于安静。最后文本中引出充满坚强意志而不受拘束的声乐旋律,并使用大量强奏音型来突显音乐的戏剧性。钢琴表现出来的圣咏特征,从首句就出现了不协和及色彩性和弦,但艺术形象却鲜明生动。

《拉撒路复活》《农奴》《选自圣经新约约翰福音》构成了拉赫玛尼诺夫音乐诗歌布局中最重要的部分。三部作品有许多共同之处:强大的政论以及值得传诵的写作;基于不同程度的悦耳和谐、热情朗诵的人声音调;节奏沉重庄严的《拉撒路复活》,音乐显得十分沉重的《农奴》,都运用了圣咏的表现手法。其中,《拉撒路复活》的后半部分要求演唱者具备较宽广的音区并表现得庄重激昂,保持精神上的高度紧张。而《农奴》表现了主人公"沉重巨石"般的苦难人生,通过八度音表现手法,以及较为平和的附点节奏,似乎把沉重的巨石进行释放。

拉赫玛尼诺夫选择的文本充斥着仿古的语言。如《拉撒路复活》(霍米亚科夫):"在……时候是悲伤难过的……复活并奋起反抗……传来声音。"《农奴》(费特)诗歌阐述的实质在于圣经里的词汇:

我咬紧牙关高举神圣旗帜向前方,

人们都紧紧地跟随在我身边,

人流远远伸延在林间小路上,

我自豪又欢畅,高声把圣者颂扬。

我勇敢地唱着歌毫不恐惧惊慌,

就让那野兽的嚎叫回答我的歌唱,

看神圣的旗帜在头顶高高飘扬,

唱吧,我定要坚决地实现我神圣的理想。

在它们中能听出古老宗教赞美歌的特征、巴洛克式的修辞(如使用颤音、波音、复调的装饰音组)以及帕萨卡里亚舞曲的体裁。浪漫曲《选自圣经新约约翰福音》安静的风格和"雷鸣般的"独白之所以具有抽象化特征,很大程度上是由精选的圣经片段(第15章第13节)的性质来确定的。

三、浪漫曲抒情性与戏剧性的相互关系

拉赫玛尼诺夫戏剧性浪漫曲是一种特殊但不孤立的作品,与其他类型的浪漫曲紧

密相连。他大多数的浪漫曲都具有共同的特点,即通过深刻的抒情表达来揭示人的心理状态。抒发主人公的思想情感,如浪漫曲《缪塞选段》《梦》;或者是关于人类较为内在的东西,如浪漫曲《昨晚我们又相逢》;或是表达社会现实,如浪漫曲《时刻已到》《耶稣复活了》;或是表达人类灵魂共鸣下的大自然,如浪漫曲《丁香花》《凄凉的夜》。因此,我们很难对这种体裁在抒情和戏剧作品之间进行分类。

抒情戏剧浪漫曲是抒情和戏剧之间的特殊纽带。较早期的作品《别唱,美人》《她像中午一样美丽》等尤为典型。这些浪漫曲的主人公与浪漫曲《往日的爱情》和《啊,不要悲伤》中的主人公相同,忧伤抒情起着非常重要的作用,一些音乐形象甚至发展为戏剧高潮。

戏剧化的某些基本原则是相近的,音乐扩展和情绪加强都依靠音域的提高、力度的增强、高潮时的朗诵元素。如浪漫曲《别唱,美人》《往日的爱情》就是最明显的例子。另外和声语汇的多变也是戏剧化特征之一,在人物形象动态发展过程中,多旋律复调的作用是非常大的,如浪漫曲《别唱,美人》《她像正午一样美好》《啊你,我的田野》等。

这些浪漫曲属于同一时期的作品,这一时期也是拉赫玛尼诺夫室内声乐创作的戏剧化阶段。它们看似可归为一类,但是抒情戏剧浪漫曲中抒情和戏剧化之间,以及戏剧和抒情原因之间的关系是不同的。抒情浪漫曲、抒情戏剧浪漫曲和早期戏剧性浪漫曲有许多共同之处。拉赫玛尼诺夫成熟的戏剧浪漫曲中,温暖话语和直率的性情很大程度上与浪漫曲内涵的抒情性相关。

例如,叙事浪漫曲《命运》中,抒情片段的内涵意义和戏剧意义是宏大的。这一片段与抒情爱情浪漫曲和风景浪漫曲很相似,比如浪漫曲《我等着你》的第一部分。某些情况下,对声乐部分而言,相对平和且富于旋律的句子是必要的。和声的一般规律和表现手法是在切分节奏和三度音程基础上响起旋律的声音。该片段的第二部分描绘的是夜晚的安宁,让人不由自主地回忆起:"这里有柔和的风,这里雷雨罕至……"

事实上《小岛》第14节中充满魅力的宁静也被赋予了相似的情感色彩,特别是钢琴部分:三连音平静而有规律的跳动,主音持续部分变化为下属和弦,并与主和弦相互交替出现,这一切都强调了阿萨菲耶夫所说的"平静"与"光明"的和谐。在拉赫玛尼诺夫的很多抒情浪漫曲中,也可以发现类似的片段,如《这儿真好》《清晨》等。

浪漫曲《我又成为孤单一人》中,抒情部分被戏剧化,因与流行的戏剧元素相结合而发挥着非常重要的作用。抒情片段不长,其性质与抒情浪漫曲《在圣像前》和《凄凉的夜》的忧伤形象有许多共同之处。浪漫曲《我又成为孤单一人》和《昨晚我们又相逢》中抒情形象特有的犹豫不决和温柔悲伤,一定程度上都是由拉赫玛尼诺夫忧郁而悠扬的音调塑造而成的。

浪漫曲《我被剥夺了一切》第二部分的极柔和平稳旋律突显出作品"主人公"的抒情

形象。这首浪漫曲的"多声部歌唱内容"(阿萨菲耶夫)具有一定的抒情性,类似于拉赫玛尼诺夫抒情沉思浪漫曲的多元旋律,并且多元旋律主线的功能不仅仅局限于形象的戏剧化。

浪漫曲《我多痛苦》的抒情性影响着旋律发展。阿萨菲耶夫提及拉赫玛尼诺夫抒情旋律时,就表示这部作品"旋律流淌,环环紧扣"。事实上,从第二个结构开始,该浪漫曲的声乐部分就好像一条河流,通过钢琴的织体伴奏,使作品整体紧密相连,直至结束。

拉赫玛尼诺夫抒情浪漫曲所特有的特征,与"延伸"旋律因素相关。如《丁香花》《这儿真好》《凄凉的夜》,特别是《窗外》和《声乐练声曲》,此类带有强烈戏剧性的主题,最受关注的是悲剧性主题的抒情浪漫曲。大多数情况下,悲伤的抒情浪漫曲,如《大家这样爱你》《黄雀仙去》《在圣像前》《让我们休息》《给孩子们》《凄凉的夜》《昨晚我们又相逢》《无歌词》《深夜在我花园里》等作品,往往揭示着与戏剧性主题相同的主题:孤独的悲剧和失去幸福的痛苦。

值得一提的是,特殊独白《让我们休息》,作曲家在旋律中深刻体现了"主人公"对美好生活的热切渴望,此类人物角色是拉赫玛尼诺夫笔下现代知识分子的典型代表。

一般来说,关于悲剧性的表现处理上,拉赫玛尼诺夫是最接近契诃夫的艺术家。他不仅接近于契诃夫的短篇小说,还接近契诃夫的写作风格,含有言之未尽的内敛,隐含着不满当时社会现实的俄国知识分子的悲剧。与契诃夫一样,拉赫玛尼诺夫简洁地叙述,用较少笔墨进行刻画。

谈到浪漫曲《凄凉的夜》时,契诃夫在短篇小说《敌人们》中指出,人们的性格、民族影响着人们的心理特点,这似乎都与抒情性和戏剧性有关。他写道:只有那些细腻的、难以捕捉的、痛苦的美才是吸引人打动人的,这种美不会很快被理解、被发现,似乎只有音乐才能将这种美传达出来。"刚刚丢了孩子的人们,沉默着,没有哭泣,沉浸在自己的情绪之中。"这种情绪贯穿了浪漫曲《给孩子们》,这首浪漫曲与短篇小说《敌人们》在情节上有一定的相似性。

叙事性几乎是抒情浪漫曲所特有的(《在圣像前》《给孩子们》《昨晚我们又相逢》)。与很多戏剧性及抒情戏剧性浪漫曲不同,这些作品既没有"异常热烈"的部分,也没有过分突显"高潮段落"的片段(《夜晚在我花园里》除外)。此类作品接近于戏剧性浪漫曲的抒情性,如《新坟上》最后几句、《我又成为孤单一人》抒情片段、浪漫曲《这不可能》第三部分。

其他体裁的作品也体现了悲伤抒情形象,这些作品也像契诃夫的作品一样,尤其是《万尼亚舅舅》的抒情段落——理想与现实相互矛盾的结果,这一矛盾导致了"悲剧性的不作为"。

内容上完全对立的浪漫曲似乎也有许多共同之处:不管美好抒情的、充满热情快乐

的,还是戏剧性的,都带有哀婉的悲剧性。坚定的目标、积极的表达、饱含生活哲理的处世态度、对幸福的热切渴望,将这些作品连接在一起。此类浪漫曲,揭示了拉赫玛尼诺夫笔下"肆意欢乐"和"悲伤痛苦"的主人公们丰富的内心世界。

通常,各种浪漫曲中居主导地位的是情绪,它对于情感迸发的表达是自然的,但是在音乐发展过程中,所有形象都成了鲜活的生命,例如浪漫曲《春潮》《致她》《他们已回答》《缪塞选段》《我多痛苦》《我又成为孤单一人》。但有时,这些形象的抒情在音乐展开过程中得以塑造,如戏剧性浪漫曲《我又成为孤单一人》《我多痛苦》《这不可能》中的悲伤性质与抒情浪漫曲《春潮》《多么幸福》《我等着你》中的幸福、平静和快乐等同。

随着音乐的发展,与性格及形象相关的音乐主题不断呈现,并贯穿于浪漫曲的音乐结构中。如浪漫曲《春潮》《多么幸福》《缪塞选段》《我多痛苦》《夏夜》《我又成为孤单一人》等作品,都有着"重复结尾""再现三部曲式的诗行""无主题再现部"等共同的结构特征。这些特点,对于这些浪漫曲的音乐积极性是不言而喻的。

此外,这些浪漫曲有一个共同特点:许多作品中除了结尾处的全曲高潮外,其他地方还存在部分小的高潮。如在《我被剥夺了一切》《夏夜》《缪塞选段》《多么幸福》《我多痛苦》《春潮》中,音乐语言存在一些共同特征。旋律总体上的特点是为了将悠扬的旋律划分为单独的乐句,在各种浪漫曲和声语言中,持续音起到类似的表现作用:它的抑制性通过和声紧凑感的加剧来加以表现,如《我在恳求宽容》《春潮》《我被剥夺了一切》《多么幸福》。

这些浪漫曲的钢琴表现手法有很多共同之处,大体上有两点:第一点是旋律和弦(《缪塞选段》《我被剥夺了一切》《他们已回答》《我在恳求宽容》《我去过她那里》《我多痛苦》等),它们有助于听众在欣赏整首作品或片段过程中感受富有生机的大自然;第二点是不协和和声、增减音程带来的紧张音乐效果,如《时刻已到》《多么幸福》《春潮》《这不可能》等的片段。

一般情况下,戏剧性钢琴作品和抒情浪漫曲艺术特征一样,但拉赫玛尼诺夫浪漫曲却拥有独特的声音处理,如浪漫曲《时刻已到》《多么幸福》《春潮》。

接近于叙事曲的浪漫曲作品《韵律难调》,在戏剧浪漫曲和抒情浪漫曲之间起到了一定的过渡作用,这部作品表达了对生活的追求与现实不一致的戏剧主题。作品的女主人公以自己的乐观性格和对幸福的热切追求克服了现实的束缚。该浪漫曲中特殊"主线"的发展并非偶然,作品起始就表现出戏剧性的冲突,并从属于"副线"抒情形象。作品情绪上的两个高潮与《多么幸福》中的热情洋溢在性质上相似,它们在音乐语言方面有很多共同之处,如演唱声部的高潮段落,高音域的提升和强奏音型及每个情节的"强调",通过一系列圆润的音程进一步转到主和弦。如浪漫曲《风暴》的第一部分,热情的暴风雨和戏剧的魔性,复杂地交织在一起。此处对大自然的刻画,人们可以感受到革

命前的热情和黑暗的凶险。

某种程度上，内敛的戏剧浪漫曲与庄重浪漫曲的性质是近似的。如明快、隆重而欢乐的《拉撒路复活》和《农奴》，带有伤感、痛苦和思考基调的《在我们每个人的心中》《你了解他》《选自圣经新约约翰福音》。

拉赫玛尼诺夫其他风格作品中，也能找到戏剧性浪漫曲的主题和形象，但较后期的作品中，这些形象被赋予了悲剧性，且在大型作品中（歌剧和交响乐）进展迅速，具备多样性的表现形式。例如，早期浪漫曲《啊你，我的田野》和《往日的爱情》、后期悲剧作品《第三交响曲》和《交响舞曲》仿佛是回忆俄国远方亲人的悲歌。

无法实现的幸福、人们的愿望与世界邪恶力量之间的碰撞是拉赫玛尼诺夫悲剧创作中的重要主题。浪漫曲《命运》充分体现了室内声乐风格，作品场景的舞台细节与歌剧《阿列科》的舞台效果接近。浪漫曲最后一个片段、年轻茨冈人的浪漫曲及他与泽姆菲拉二重唱中，安静而明快的抒情突然被抒情高潮部分的破坏力量所打断。

"悲剧性转折点"（楚克尔曼的术语）的主要方式之一——中断的变化中出现决定命运的主题。这种强调冲突的结构原则被拉赫玛尼诺夫广泛应用于不同创作时期的作品和体裁中，如歌剧《里米尼的弗朗西斯卡》中弗朗西斯卡和保罗的二重唱结尾；同一时期的交响乐《悬崖》中圆号孤独地响起，作品主人公短暂的幸福之后再次陷入孤独；《交响舞曲》第一部分和《第三交响曲》第二部分中，美丽抒情的旋律舒展过程中出现的转折。拉赫玛尼诺夫的成熟作品中，应注意其与关键形象有关的典型特征：它们在整个作品中经历着目标明确的交响发展方向。

再剖析拉赫玛尼诺夫浪漫曲不同类型的戏剧性特征。例如，浪漫曲《啊！不，求你别离开我》和《祈祷》的激昂抒情戏剧性与歌剧《阿列科》中咏叹调的第二部分有相似之处。这些浪漫曲的悲剧特征与作曲家早期作品中的情绪有关，且都在旋律上有所体现。

拉赫玛尼诺夫早期作品中特有的悲伤音调——将导音引入小调三度音。这不仅出现在浪漫曲《啊！不，求你别离开我》《祈祷》、《伤感三重奏》的主要部分，还在《悬崖》交响乐的爱情主题、歌剧《阿列科》中老人的讲述和老茨冈人的回答中，具有一定的典型性。浪漫曲《祈祷》与歌剧《阿列科》的大量情节有所关联，阿列科和泽姆菲拉在戏剧片段中的人物关系确定其音乐语言的共同特征，声乐部分的音调结构、乐队和钢琴伴奏均使用类似的表现手法，甚至出现某些主题元素，如浪漫曲的主题形成钢琴部分，与泽姆菲拉的主题相近。

孤独叛逆悲剧性的人物阿列科与许多浪漫曲的"主人公"相似。因此阿列科的抒情短曲贯穿发展到歌剧结尾，与浪漫曲《我被剥夺了一切》《我又成为孤单一人》《我多痛苦》一样，这些作品的内部抒情性奠定了音乐形象悠扬婉转的音调。

浪漫曲《啊！不，求你别离开我》和《缪塞选段》的戏剧情绪，为发展作品的高潮做了

铺垫,在歌剧《阿列科》中阿列科咏叹调和兰乔托独白高潮部分有同样的表现手法。歌剧作品结构将语言、旋律、宣叙调和咏叹调融为一体,其宣叙调成为戏剧的重要元素。在浪漫曲《啊,不要悲伤》和《往日的爱情》中,戏剧性类似于《挽歌》的情绪,而《往日的爱情》中悲伤的戏剧情绪与歌剧《阿列科》结束部分阿列科的对白呈现同样的戏剧效果。

拉赫玛尼诺夫浪漫曲和大多数其他作品一样,有其内敛的戏剧形象。这些形象的艺术特质是作曲家成熟创作风格特有的,但是他早期作品中也出现这种相对内敛的戏剧性。《沉思》第8节第一部分和《阿列科》抒情短曲的开头部分的内敛程度非常接近。

《悬崖》与他的早期作品有所区别,这部作品以悲剧主人公形象为基础,最初评价与痛苦思考有关,与《阿列科》的主题思想及《第二交响曲》的开头部分有些相似。这些形象,都是在它们动态发展的过程中形成的。从深刻的思考到戏剧的激动,使得浪漫曲《新坟上》的情节向悲剧性发展。同时,这些颇具痛苦思索的人物形象,他们的情感引发了作品的悲剧性高潮,使作品具有明显悲伤的风格,这些特征在浪漫曲《钟声》及钢琴作品里的《送葬曲》中有完整体现。

拉赫玛尼诺夫稍后的创作中,出现了一种新的形象,这种形象接近于浪漫曲《新坟上》里的兰乔托——勇敢、阴郁、严苛而又深深痛苦的一个人。他的独白"哦,宽容吧,不要高高在上"突显了这些特点。

浪漫曲《命运》,刻画了邪恶的形象,尤其第一个乐句与歌剧《悭吝骑士》第二部分的c小调片段里男爵的独白相呼应。有趣的是,这些作品(《耶稣复活了》《选自圣经新约约翰福音》)里,在低音声部都能发现作曲家运用了16世纪特有的颤音特征的装饰音,这种装饰音被称为"回音"。这些装饰音在拉赫玛尼诺夫作品里刻画阴郁气质和表现相关形象时具有一定意义。因此,在形象塑造与某些作品的修辞方面,室内声乐作品,与拉赫玛尼诺夫其他体裁的创作的联系是毋庸置疑的。这种彼此间的相互联系,证明了这位俄国艺术家在创作的思想修辞上存在一定的规律性。

四、浪漫曲的悲剧艺术特征

以上分析的悲剧浪漫曲中,同时涉及的几个心理元素特别重要,以至于需要进行单独的研究,下面我们将重新从民俗方向研究《戒指》。拉赫玛尼诺夫在音乐演绎中构建了一种很多方面都令人意想不到的特殊声音结构,而珂里措夫的诗同样拥有出人意料的内容,就是用非常自由的诗句来营造祈求的情境。

> 春播时我要把蜂蜡火点燃,
> 要把友人珍贵的戒指来烧炼……
> 燃烧吧,燃烧吧,
> 你不祥的火焰!

烧炼吧,熔炼吧,
在烈火中熔炼!
你再也不必用它和别人交换,
失去它,我就像有石头压在心间;
看见他,又令我伤心悲叹,
痛苦的泪水溢满我的两眼。
能否使他不变?
或许一点好消息就会使我破碎的心复原?
希望已变成梦幻……
让那金色的泪珠快滴落,
珍贵往事记在心间!
他不溶化,颜色变黑暗,
跌落在桌上仍呼喊,
往事永怀念……

与文本的民俗倾向相一致,作曲家主要以自然调性音阶来构建声乐线条,但同时他又成功地在音乐中传达了与焦虑、恐惧甚至噩梦般相交织的复杂心理状态。因此,我们应该再回顾拉赫玛尼诺夫的表现力。借助钢琴三度音营造多变而模糊的神秘氛围,表现手法多变。如浪漫曲《祈祷》开始时,发出咒语"照亮吧,燃烧吧,命运之火!变软吧,熔化吧,纯金!",这明显表现为通过三度音的喊叫形成咒语,带有强烈口音。如作曲家回忆道:"他特别关注浪漫曲《戒指》。在十六分音符的伴奏下,他一边做着渐慢,一边弹奏每组音程,因此产生《戒指》似乎在滚动的印象。他要求演唱中间部分作为一个咒语,演唱最后一部分作为死前的低语。"[①]

拉赫玛尼诺夫也能用敏锐的心理填补政论层面的陈述。浪漫曲《这不可能》是纪念薇拉·科米萨尔热夫斯卡娅的,因为她的去世震撼了当时整个俄国。作曲家通过选用迈科夫的一首诗反映了这个悲惨事件。当然,他需要"这不可能!她还活着!……"这种"绝望的呐喊"来推进高潮,由大段语调激昂的钢琴和弦支持,并带有切分性质的二度音,复杂的故事开始呈现,随后则表现力"下降"直至衰竭。库尔肖指出,这是拉赫玛尼诺夫作品的典型特征。例如,他揭示悲剧性元素时经常会在钢琴伴奏中运用下降半音的经过句,这种情况下的演奏具有惊人的效果,需要丰富的和弦以及模进来表现,这类似"他看见我的时候,就会明白我痛不欲生的哭泣意味着什么"[②]。

类似这种真情流露的表现往往充满着阴郁,如悲剧性的独白《夏夜》(1900)中,拉特

① [俄]拉赫玛尼诺夫.回忆录:第二卷[M].莫斯科:莫斯科音乐出版社,1988:666.
② [英]J.库尔肖.拉赫玛尼诺夫:一个男人和他的音乐.牛津:牛津大学出版社,1950:174.

文本中意味深长并痛苦的省略号,"我一个人……灵魂正在死亡……蜡烛正在燃烧……"等。

三部分的中间位置,通过无止休的叮当声及钢琴部分跳跃的三连音来维持痛苦状态,而在最后的片段里则同样无止休地重复旋转——华彩旋律,这伴随着"命运旋律"的主音()。总体来说,逐渐增长的火焰以及因此而产生的强烈感受折射出与世界的不和谐,表达了一种完全沮丧和绝望的感觉。

个人希望和愿望的破灭经常在拉赫玛尼诺夫作品中通过"孤独"的意境予以表达。浪漫曲《我又成为孤单一人》和《缪塞选段》以最强烈的方式传递了其内心视角被遗弃的悲剧。《我又成为孤单一人》中,有这样一个对话类型的例子,它体现出此类型的语言表达。

> 春天啊,
> 多么美丽清新!
> 看着我眼睛一往情深,
> 告诉我:为何这样伤心,为何你变得这样温存柔顺?
> 你别说话,你是一朵花……
> 别说话!
> 不用表白你的真心,
> 我知道这是分手前的温存……
> 我又成为孤单一人!

情绪的高潮出现在"但你沉默着……"中,这里表现出一种情感的细微差别,其中一切都是以 d 小调里的六度和声为基础,并运用 f 小调增三和弦和四度音程,表达了音乐作品结尾处的绝望。

谢尔盖·列梅舍夫表演出特殊情感的状态,中间部分表现得极度敏感(向心爱的人发出温暖和颤抖的询问),并以痛苦的呐喊结束这首浪漫曲。而在格奥尔吉·内列普和钢琴家米·萨哈罗夫演绎的作品中,我们找到了与作者想法完全近似的演绎。从速度上,他们都反映了尖锐的心理对比:列梅舍夫的速度处理为主部♩=100,中间部分♩=54;内列普的速度处理为主部♩=108,中间部分♩=56。相应地,最后部分爆发出的强烈响声和动态的戏剧性形成了猛烈冲突,对心爱的女人说话时,都带着安静的怯懦、痛苦的温柔、隐藏的希望和紧张的期许,并尽可能地将结局部分的旋律时间延长。

《缪塞选段》是拉赫玛尼诺夫浪漫曲中最能表现孤独主题的心理情绪的。阿普赫金的诗文无疑有这方面的倾向。

> 我受创伤的心为什么激烈地跳动?
> 它祈求,它渴望着平静?

夜半我为何要胆战心惊？

门声在响,似埋怨又像呻吟……

将熄的灯火在微微颤动……

苍天哪！

我激动得屏住呼吸！

有人在召唤我,

悄声而忧郁走进屋里……

寂寞的房间里只有我一人,

更鼓已敲了三响……

啊,我多么孤独,

啊,多么忧郁！

和上一首浪漫曲一样,心理情绪主要集中于中间片段的极度焦虑、紧张的聆听诉说,以及在痛苦的时刻跳动的背景,尤其高音区主音采用平稳的敲击声表达,其余部分展现出惊慌的心跳、焦虑、恐惧和致命的厄运。这场狂风暴雨是由钢琴部分的协奏来完成的,其中最后再现绝望的呐喊（ff,热情地）,这被认为是对整个崩溃人生的总结。

谈到该曲的表演,女歌唱家费·彼得洛娃曾回忆她和拉赫玛尼诺夫一起工作的场景:"《缪塞选段》中间部分里的词'在呼唤着我,悲伤地呢喃……',他发出半声,并演奏出一个反复出现的伴奏音符,这听起来像人的呻吟。"①

演唱这首浪漫曲时,主要倾向非常明显,即展示集中的表现力和勇敢的生活态度。谢尔盖·列梅舍夫带着戏剧性的强烈情感充满激情地歌唱,将令人不安的情绪注入了悲剧。但歌唱家的"吟唱"部分比"吟诵"部分更为成功,因为"吟诵"部分受到紧张情绪的限制。

总之,本章节通过文本与音乐结合的实证分析,揭示了拉赫玛尼诺夫对音乐语言的戏剧化处理,注重风格和戏剧要素的"统一性",包括象征主义"标题"式创作手法的运用、"即兴演奏"式的音乐思维、伴奏的音乐构思、有冲突而紧凑的抒情戏剧表现技巧与史诗般的叙事交响相结合而完成戏剧性的创作。

① ［俄］拉赫玛尼诺夫.回忆录:第二卷[M].莫斯科:莫斯科音乐出版社,1988:666.

第三章 音乐的戏剧性实证分析

第一节 旋律的戏剧性实证分析

拉赫玛尼诺夫旋律的重要组成部分,有原始东方主义元素的俄国民间民歌、都市家庭浪漫曲和俄国东正教会的旋律基调,甚至吉卜赛浪漫曲等。其他间接的来源是俄国古典主义作曲家(强力集团与柴可夫斯基等)以及西方作曲家李斯特、肖邦、格里格等的作品。

在拉赫玛尼诺夫的作品中,旋律的变化发展非常广泛和多样化。这些多种多样的素材得到了统一和有机的结合,音乐家以不同的形象、风格为前提条件在作品中得到具体、精确的体现,并表现出其风格多样化的特点。拉赫玛尼诺夫从不依靠追求潮流来衡量自己的创作道路,他在已有的创作经验上吸收新的语汇和元素,并在发展、创新的基础上,创造出多样的旋律发展技法。

拉赫玛尼诺夫浪漫曲旋律的戏剧性,与作者本身保持着高度相似。在特定情况下,他都能将自己与作品的形象和情感有机结合,创造出完全不同类型的旋律,例如:《交响舞》的第一部分非常"现代",充满了20世纪人文特征的旋律线条和典型俄国悠长的中世纪歌曲主题。其中的建构和发展原则,在调式语汇和节律组织方面都形成了强烈的反差,而这种旋律变化呈现出来的戏剧性是作品的基本特征,有利于作品的人物形象刻画和思想结构的形成。

一、类型多样化的旋律创作

拉赫玛尼诺夫浪漫曲的旋律在结构设计和类型特点方面极为多样化。有着广泛的、伴随着起伏的"波浪"型旋律;有着充满活力的、极具表现力的旋律;有着具有鲜明特色的高潮段落和绵长下行的旋律,这种旋律伴随着相邻音型开始逐渐地发展。根据阿萨菲耶夫的定义,旋律新类型一般出现在作曲家的中后期作品里,由于思想的意识形态和想象力的不断演变,旋律类型逐渐从沉思或抒情的领域转变为戏剧性的开端,因此单独曲调、音调构成的旋律结构发展成主题的对比。在这种类型的旋律中,整体由"构成复

杂序列"的最小动机组成，尽管总能找到一些类似的形态及标志。这种现象后来被称为"主题微观对比"，类似的主题对比形式在拉赫玛尼诺夫早期的作品中就已经形成，并在动机、旋律的构造上具有一定的关联性，这个原则是拉赫玛尼诺夫浪漫曲旋律的灵魂并贯穿其作品中。

一种旋律类型的出现及其风格演变与作曲家当时对艺术的整体构思有关。阿萨菲耶夫直接指出，拉赫玛尼诺夫对歌曲文本的不同选择，是由许多影响作曲家旋律思维的其他艺术任务所造成的。在战争期间，拉赫玛尼诺夫的抒情曲在心理上变得更加写实和深沉，并且越来越多地开始对音乐内部情绪变化及主人公自我意识的表达做出分析。正是这种"内部情绪状态的分析"最终产生了一种具有更多个体语调结构的新型旋律。这样的分析在很大范围内使拉赫玛尼诺夫对有情感深度的人物形象进行了相关解释。根据最新数据表明，其数量在拉赫玛尼诺夫的作品中有着新的内涵，可在一定程度上被定义为"俄国印象派"。

这种对戏剧和情感特征的微观主题对比，是曲中出现"不协和语汇""密集主旋律"的有机原因。以拉赫玛尼诺夫的浪漫歌曲《深夜在我花园里》的主旋律为例，其四度音程结构，是该曲表现方面的典型特征。（谱例3-1）在这里可以看到主题与文字的直接结合处是"垂柳"，即"悲伤的柳树"。

谱例 3-1　《深夜在我花园里》5—9 小节

在谱例 3-1 中,主旋律的基本语汇(四度音程)出现在特定的高潮段落中。在谱例 3-2 中,这个最具表现力的音程,构成了拉赫玛尼诺夫浪漫曲中最重要的激情唱段。

谱例 3-2 《深夜在我花园里》14—15 小节

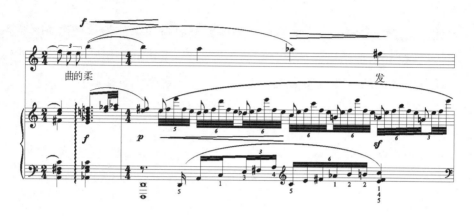

在拉赫玛尼诺夫晚期的浪漫曲作品中,两个最为主要的旋律曲调——宣叙调、咏叙调逐渐被确定。它们在早期的浪漫曲中就已经开始形成。这两种曲调总是互相依存。宣叙调的形象(诗意和音乐)以冲动、热情、紧张、激昂为显著特征(《这不可能》《缪斯》等),其旋律表现力与语言语调相融合。咏叙调体现了与微观动态形象相关的情绪,如抒情明亮的、平静的韵味(《凄凉的夜》《窗外》等),其曲调通常存在于缺少抒情主题建构的非具体形象的浪漫曲中,例如《时间已到》《耶稣复活了》等。然而两者相比,毫无疑问的是咏叙调更占优势。这种类型的旋律,与作品形象表达的范围有关,一方面它保留了纯粹的音乐发展原则的主导意义;另一方面,它提供了揭露更完整的状态、更多不同种类情绪的可能性。一种旋律最大的表现力自然而然地促使拉赫玛尼诺夫的优先选择并运用到他的浪漫曲里。

拉赫玛尼诺夫创作的许多浪漫曲的咏叙调,直接体现所选文本的独白部分,因此也成为它的音乐体现。由于主人公第一人称的语句一般是抒情或可悲的戏剧性独白,其自然导致产生了许多浪漫曲的咏叙调(旋律、结构、形式)(《我等着你》《我被剥夺了一切》《让我们休息》等)。这一原则源自柴可夫斯基的歌剧创作,并在拉赫玛尼诺夫的浪漫曲中有着较高的出现频率,使其在很大程度上得以"戏剧化"的发展。

无论是从形象(主题对比本身)的角度,还是从结构的角度来看,拉赫玛尼诺夫浪漫曲的旋律构成和展开都具有原始特征。基调通常是语汇特征和表达动机相结合产生的,然后成为旋律进一步发展的基础。这就是《这儿真好》《我多么痛苦》《丁香花》《我又成为孤单一人》等浪漫曲的旋律基调特征。是什么让这种旋律能够得以展现,达到高潮,再平稳发展?是什么让这种旋律活泼化,情绪化,绝不单调和单一?是因为旋律的外部发展受到很多创作因素的影响。

各个元素的多功能性使得这种旋律能够产生更深刻的变化,得以辩证发展,几乎不变的是,其基本的主旋律有时会发挥出不同的功能,如浪漫曲《这儿真好》就是一个明显的例子。(谱例3-3)开头以歌词"这儿真好"展开主题,并以歌词"远望晚霞照得河水通红"结束首句。

谱例3-3　《这儿真好》1-6小节主旋律

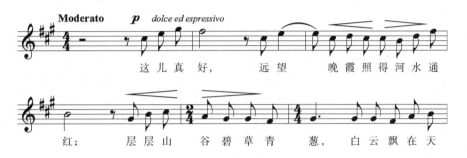

间奏后音乐的发展,如谱例3-4。

谱例3-4　《这儿真好》7-12小节主旋律

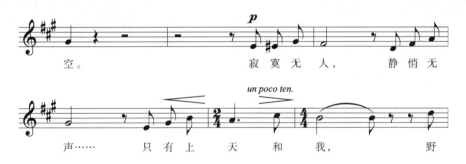

音乐在伴奏结束时返回主旋律,完成旋律发展。(谱例3-5)

谱例3-5　《这儿真好》13-15小节主旋律

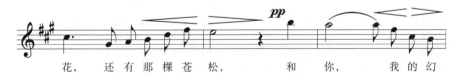

这种多功能性不仅存在于主旋律及相关旋律的特定联系中(篇章的结尾和开头、前奏、高潮和跌宕),有时也会连接作品的大部分篇章。在浪漫曲《微风轻轻吹过》中,作品里风的特点是其旋律在乐曲结束时,围绕主题再现动机的重要因素。类似的旋律动机在《捕鼠人》和《深夜在我花园里》中也具有重要的地位。

拉赫玛尼诺夫浪漫曲旋律的一个重要特征是"关键性"的音乐语调,这种语调在浪漫曲中具有独特的地位。在这方面,《雏菊》《梦》《致她》《深夜在我花园里》都是典型

代表。

作为一个作曲家,拉赫玛尼诺夫对日常生活、简单的口语文本,情感核心的描述性文字完全陌生。由此看来,他可能永远不会在歌剧,或者在浪漫曲中写下歌词:"Medames! 我从你身上学到了交朋友的勇气!"显然,由于该因素的影响,他用涅克拉索夫文本创作而成的,充满了民间日常用语的大合唱《春天》中间部分的男中音独白,其实并不成功。

但事情发展并非一直如此,拉赫玛尼诺夫和20世纪初的其他艺术家一样专注于抒情诗音乐创作,他感知世纪潮流并运用自己的方式在创作中将其展现,在抒情诗和抒情戏剧领域他创造的浪漫曲最多。他使用民间的主题,学会了哲学性的修辞。在op.38号作品中他使用象征主义诗人的文本,这不仅是对时间的致敬,也是对现代生活感兴趣的结果。虽然最终这些浪漫曲都成为典型的拉赫玛尼诺夫式的音乐,但此类作品在很多方面都出现了其他作曲家作品中从未出现的新鲜语汇。

拉赫玛尼诺夫不追求对诗歌语音、语调的再现,也没有刻意追求语汇的转换。他创作的旋律,在第一主旋律中一般就已经集中体现了情感的概括和形象的性格特征,在进一步发展时,它的主旋律结构有助于深入研究其情绪或情感,赋予它不同的内容和含义。这些旋律的语调结构在op.34号作品的大多数浪漫曲中都相当典型。

二、跨越文本结构的旋律设计

在拉赫玛尼诺夫后期的浪漫曲中,开始注重对文本的精读,以及加深对音乐形象和文本内涵的解读。其创造的相应音乐形象都与文本的独立自主性、纯音乐性的表达、节奏、格律以及诗歌句法的特别内涵有关。按照耶·卢奇耶夫斯卡娅的术语"响应节奏"学说,所有这一切都克服了文本结构上的困难,换句话说,宣示了音乐作品原则对诗歌结构的主权。

在这方面,op.38号作品里的六首浪漫曲最典型。首先,从形象方面来看,这些浪漫曲的旋律在细节和整体上变得更加个性化,内心活动更加强烈,语调更加鲜明。定义语调时,对形象特点最重要的循环也变得更为突出和重要。通过具体的实例,可以使用比较特征来研究分析这种情况。如早期的浪漫曲《不幸我爱上了他》和op.38号作品中的第一首浪漫曲《深夜在我花园里》等,都是与寂寞、痛苦、离别情感相关的浪漫曲。

尽管从很多方面来看,这些浪漫曲的风格都很相似,整体调性设置也均为g小调。但是,其旋律形象的塑造方式并不完全相同。在浪漫曲《不幸我爱上了他》中,可以发现有民间歌曲的音乐元素:重复三次"摇篮曲"中,旋律和节奏上都与民间哀歌相近,并从首句开始就给出了明显的民歌音乐特征。

将这句与浪漫曲《深夜在我花园里》的首句进行比较,可以找到一些相似之处,特别

在第二乐句中显得更加明显,更加强烈。(谱例 3-6)

谱例 3-6 《深夜在我花园里》的首句

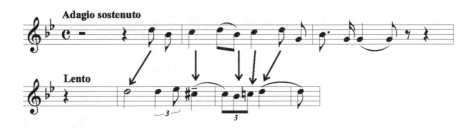

谱例 3-7 和 3-8 构建旋律的方法,以及形象设置的特点都极其相似。它们是拉赫玛尼诺夫的浪漫曲作品《小岛》和《梦》的主旋律。

谱例 3-7 《小岛》1-3 小节主旋律

例子 3-8 《梦》1-10 小节主旋律

在静态形象的表达上,二者都停留在一种特定的情绪中,总体原则很相似,都是围绕核心音的旋律"旋转"。连曲调的高度和模式也几乎一样。不同之处在于是否用更直接、更强烈的方式来体现静止状态,是否有伴随着核心音调的旋律和柔美的装饰音。

在谱例 3-7 中,旋律的支撑音"D"的柔和度、展示性不仅由辅助音来烘托与表现,且一直有伴奏音调与它们一起构成了旋律的重要音程。进而突显出音乐内涵静态的"孤独"感。

根据对拉赫玛尼诺夫早期和晚期作品旋律的比较分析,以及对其他表达形式的比

较,可以确认的是:作曲家的思想在不断发展革新,并逐渐变得更加复杂、细腻,表现手段也变得更加生动和立体化。

第二节　和声的戏剧性实证分析

不可否认的是,传统和声并未在19世纪至20世纪初期的音乐作品中扮演重要角色。作曲家们吸收和发展了以往复杂的和声语汇,并在这一领域的基础上发展出自己鲜明的、个性化的特色和声。应该强调的是,拉赫玛尼诺夫最后创作的一首浪漫曲紧随里姆斯基·科萨科夫的最后几部歌剧的创作时间,处于在普罗科菲耶夫整个创作道路后期和普拉果夫耶夫的创作道路前期。因此,拉赫玛尼诺夫晚期的音乐风格可能具有这些作曲家的和声语汇的特点,并逐渐成为20世纪成熟的音乐语言。事实上,任何一种和声体系经过拉赫玛尼诺夫的"二度创作"都会变得个性鲜明,更加体现出作曲家执着、个性的创作思想。

一、和声语言的演变

拉赫玛尼诺夫晚期作品的和声语言存在一定的界限性。一方面,他的创作风格开始逐渐从青涩转变为成熟稳重,这是他创作发展进入巅峰时期明显的蜕变;另一方面,拉赫玛尼诺夫远离俄国后,其创作风格更倾向于个性化。事实证明,和声手法所具有的复杂性和多样性,可以将它们分为与自然音体系相关的领域和与半音体系相关的领域,并从中得出一些研究和声功能及进行的特殊方法。

拉赫玛尼诺夫的自然音体系源于19世纪末20世纪初的音乐家们。拉赫玛尼诺夫的浪漫主义和声学将民族音乐(主要指柴可夫斯基的音乐)与格里格、李斯特等西方作曲家的和声作品有机结合,因此,拉赫玛尼诺夫的半音体系和大小调体系呈现出一定的丰富性和复杂性。当然,和声创作的难度可能各有差异,但是毫无疑问的是和声语言中都存在的共性特点,在不断发展中逐渐变得复杂化。例如,如果将《第三交响曲》或者《交响舞曲》的音乐片段,与作品《克雷萨洛夫》和《梦》相对比,则显得更复杂化和现代化。

毫无疑问,拉赫玛尼诺夫的创作与俄国民族音乐的各个方面都存在紧密的联系。俄国民歌、俄国古老的祭祀音乐和俄国古典音乐家的作品都是作曲家的创作源泉。大体上,拉赫玛尼诺夫创作的音乐形态、情感结构以及他的音乐语言都是根据这三个基础逐渐发展演变而来的。拉赫玛尼诺夫、柴可夫斯基和其他俄国作曲家的作品与西方音乐家的作品(如格里格、李斯特)都建立了密切的联系,其浪漫曲的和声特点,也是在此基础上逐渐发展演变而来的。

当我们提及俄国作曲家的自然音,指的并不是"七声音阶"及其相关的功能和弦进

行及逻辑排列,而是拉赫玛尼诺夫和其他俄国作曲家作品中的自然音,它们很大程度上体现在"民族性"上。其"民族性"的创作特点主要分为两大类:

第一类自然音最大程度上与俄国大自然的广阔无垠、俄国英雄、俄国时政直接关联,拉赫玛尼诺夫与俄国专业音乐相关的作品都具有此方面的特征。

第二类自然音主要具有抒情性并与主观情绪及心理状态紧密相关。拉赫玛尼诺夫在这个领域有其独特的创作道路,在全新的表达方式下,其作品风格及特色可以被归纳为"俄国印象派"。

拉赫玛尼诺夫早期作品中第一类自然音的运用,没有打破早前民族和声传统的框架结构。这一点在他的早期抒情曲《啊你,我的田野》《不幸我爱上了他》中都有体现。

二、和声手法的创新之处

拉赫玛尼诺夫在研究俄国古代宗教音乐的同时,有一些独特体验。使得拉赫在创作此类旋律的同时,赋予了它们新的形态和不同情感色彩。为了寻找新的和声写作方式,他在整个创作道路上始终坚持"发展新型民族音乐"的想法,但这种创作方式在拉赫玛尼诺夫的创作过程中并不是简单和一般风顺的。

拉赫玛尼诺夫第一次重大考验是《d小调第一交响曲》,在这个作品中,他首次明显表现出作品创作的新特点,但是最后却以失败而告终。随后,他投入精力进行《第二场音乐会》的创作,作品的情感更加饱满和细腻,但是这个作品的创作进度却忽快忽慢,不如人愿。

拉赫玛尼诺夫在出国前度过了一段漫长而复杂的时期,他似乎掌握了创作的共性,并创作了大量作品,如影响广泛的作品《第二交响曲》《第三协奏曲》,也有较短小的作品(一系列序曲和练习曲)。此后,拉赫玛尼诺夫的创作有了新的契机,他在出国之前创作了op.38号浪漫曲。

在这一组作品的和声语言以及旋律中,明显可以感受到作曲家风格的演变,还可以发现他在作品中运用了几乎所有的和声创作手法,从广泛的和声处理方式到特殊风格的和声进行。这些和声语汇与情感内容有着直接、广泛和微妙的内在联系,使得表现手法更加明确和专注。这些浪漫曲的和声语言呈现出的特点,一方面显示其创作水平的高超;另一方面也是拉赫玛尼诺夫开创自身"俄国风格"音乐特色的转折。

综上所述,拉赫玛尼诺夫自然音体系总体上分为两部分,虽然这两部分差别很大,但是都具有同等重要的艺术价值。第一种与生动的俄国民族曲风有关。第二种与作曲家主观情感有关(不排除偏向于民族色彩)。在op.38号浪漫曲中更能体现第二种自然音体系,而未体现第一种自然音体系。其中富有想象力和情感的歌词结构、意识形态和内容取向是产生这种现象的主要原因。但并不是只有在此类作品中才体现出自然音的

重要地位,因为在拉赫玛尼诺夫早期作品中已存在此类情况,这些现象往往都是因作曲家内心主观情感的抒发而产生的。

这里还有另一个特殊的但很有趣的规律:在通常情况下,这种自然音有着较为清晰的形态,与拉赫玛尼诺夫某种长期"存在"的感受、情感方式及思想形态有关。这种形态以及其在和声中的具体体现,都呈现出他所特有的"印象主义"特征。布洛多鲍勃夫认为拉赫玛尼诺夫这一时期的创作变化可能会把他引向"20世纪初欧洲最重要的两种音乐风格——表现主义或者印象主义"。值得注意的是,拉赫玛尼诺夫遵循的不是德彪西和拉威尔的印象主义,而是"俄国印象派"的印象主义。因为它的旋律与和声语言还有形态仍然有着深深的民族性特征。西欧(尤其是法国)特有的印象主义自然音体系,在运用时主要是为了深刻体现内心状态的差别,而不是为了体现被动的情感变化。

一些西欧印象主义中的形态是一成不变的,而拉赫玛尼诺夫的心理情绪却在不断转变。在浪漫曲《梦》中最能清楚地看到这种现象,和声在思想内容转变中起着决定性作用,♭D大调主调性的形成和确定也是按照音乐形态的形成来决定的。这里有一个以调式稳定功能为基础的戏剧性阐述(注意其被动功能),旨在确定浪漫曲消极沉思的形态。

这种消极沉思的形态与拉赫玛尼诺夫同时期的作曲家,甚至与拉赫玛尼诺夫本人和声写作方式有一定关系。这种创作技法包括许多音乐片段的对比,半音、变化音、大小调的运用,有着较为复杂的功能和结构。

所有浪漫曲语汇中体现出的"印象主义"特点都影响了整体的音乐元素,其中就包括改变了传统和声中对根音的阐释。例如,在作品《梦》中,根音在三和弦中出现了两次:第一次以长久、渐进的方式在抒情曲第二部分的开头出现;第二次在结尾通过与其他和弦建立复杂的联系,并以持续音形式伴随着和声出现(第二节开始,见谱例3-9)或者以复杂和声低音形式进行(谱例3-10)。

谱例3-9 《梦》 24小节伴奏谱

谱例 3-10 《梦》30—32 小节

在其他和声进行中也有类似表达。在这些情况下,自然音的特点在复杂和弦结构中也会受到影响:它是整体模糊、柔和的声音,而不是尖锐或带有倾向性的功能声音。浪漫曲开头交替变化的第四段十一和弦和第六段九和弦是一种包容的、柔软的、功能性的、模糊的自然音和声。

值得注意的是,在复杂和弦结构中特别容易出现的功能在这里没有普遍的意义。例如德彪西的许多作品,经常在功能上出现模糊不清的声音。这种声音出现的原因可以被认为是为了长时间保持某些功能来起到确定和强调作用。拉赫玛尼诺夫的艺术表达手法通常与深沉低音有关。例如,在德彪西系列作品中,自然音的多功能组合变化就打破了和声功能局限性。(谱例 3-11、3-12,德彪西作品谱例选自 1910 年完成的《前奏曲集》)

谱例 3-11 德彪西:《亚麻色头发的女孩》

谱例 3-12　德彪西:《沉没的大教堂》

在很多情况下,拉赫玛尼诺夫的全音阶是他音乐语言中的有机元素。全音阶被广泛应用在协和音程,其来源几乎总是蕴含在旋律中。旋律曲调与他作品中循环使用的五声音阶,会相应地导致在这类旋律的创作过程中使用到全音阶。这个特征同样体现在他早期的浪漫曲作品《丁香花》和《梦》中,只是表现形式有所不同。

三、和声色彩的处理

在拉赫玛尼诺夫诸多浪漫曲中可以发现其系统化、多样化、色彩化的和声使用特点。对音乐情绪的紧张、发展、对比变化和相互关系的强调,既是拉赫玛尼诺夫和声语言的特征,同时又是全音阶的使用特征。

在这种情况下,可以看出存在一个明显的、全新的和声演变。浪漫曲的作品创作中,大多通过使用和声色彩的处理手法来表现生动的情感和多样的戏剧性。

在其创作晚期,这些特征显得更加集中,有时甚至过多。这个时期的作品中出现了常见的对极度不协和的、"尖锐"的和声,复杂的、不寻常的功能性和弦的依赖,以及他对新的复合式和弦的使用痕迹。

考虑到它们具有的多样性,笔者对相关音乐色彩和声、主和弦、属和弦及下属和弦的使用操作分析,可以列出以下基本要点:

(1)经过仔细研究,由音程较大的"色彩和声"塑造而成的"抒情"乐句,会使聆听效果更加自然和深入。这种例子有很多,例如在谱例 3-13 浪漫曲《梦》的后奏部分中有典型的♭D 大调主和弦的吟唱。

谱例 3-13　《梦》38—40 小节钢伴音乐结尾

浪漫曲《深夜在我花园里》向第二部分的过渡过程中,也构成了明显的三和弦。

(2)此类操作极大地激活了和声功能的音响效果,使其变得新鲜独特。在《第三协奏曲》的第二部分,就可以明显发现这种 D 大调主和弦的鲜明例子。

另外,在浪漫曲《钟》第四部分的结论,以及《捕鼠人》的伴奏中也使用了相同的和声方法以及类似的和声进行。(谱例 3-14、3-15)。

谱例 3-14　《钟》中的范例

谱例 3-15 《捕鼠人》第 38 小节伴奏谱

更加有趣的是浪漫曲《梦》在第二部分使用和声的主要目的,不是为了获得音乐的相对和谐,而是以不协和的形式展现出来。其次,最常见的是一种相对密集、"流动的"声部进行,其中每个声音的线条都是独立的、悦耳的。这样的结果使得不协和和弦被削弱,而声音的独立性得到了加强。

拉赫玛尼诺夫经常使用复杂的"复合式"和声来强调高潮段落,在相应乐句中经常出现被改变的"扩展三音"结构和弦,因此浪漫曲《深夜在我花园里》的高潮部分采用了一个相对比前奏弱的,减三和弦为主导的三和弦。可以确切地说,作曲家在最具特色的高潮段落使用较为复杂的和声,这使得它们与音乐材料精心安排的片段相关联。

拉赫玛尼诺夫后期最伟大的作品《第三交响曲》和《交响舞曲》,塑造了一个身在遥远国度却深深热爱俄国的人物形象,这与其他人的作品形象形成鲜明对比。从最普遍的角度来看,这两种图像系统的特点是:第一种是最复杂的、尖锐的、刺耳的、最"新"的和声语言;第二种是更简单的、全音阶的,更具有创新性的音乐语汇,这种创新的存在正是突破旧作曲技巧的意义。正是这两种模式、两种语言的相互作用使得音乐织体之间的紧密共存成为可能。

在浪漫曲的创作中也有复杂的和声技法与全音阶系统相互支撑的例子。这不仅体现在数量比例上,还体现在质量比例上——重音、韵律、节奏的对比,并最终体现在作品的调式和声中。这一点在浪漫曲《耶稣复活了》中可以明显观察到,该曲主要基调为 f 小调,且包含复杂的那布勒斯小三和弦。这些音调布局、音阶功能也说明了复杂的和声手段对全音阶系统的依赖。

拉赫玛尼诺夫浪漫曲中和声语汇的一般特征是富有表达力且高度集中的。但是,全音阶很大程度上作为作曲家民族化语言的基础,有着举足轻重的作用。全音阶和色彩和弦的相互作用造就了一个明亮的、具有表现力的、统一的音乐形态。在浪漫曲《致她》的一些情节中可以观察到,由此产生的乐句变得更加冲动和紧张,独特的全音阶总是伴随着文本中最重要的基本部分(副歌)——"亲爱的,你在哪里,亲爱的!"而出现。第一次进行的副歌中的主七和弦在 c 小调和 ♭e 小调,第二次进行的副歌中的主九和弦在 d

小调,最后第三次进行的副歌中,通过全音阶传递出复杂化的主七和弦在 f 小调。相反,这些副歌的调式音阶充满了色彩变化(在第一次副歌之前),与复杂变化的和声相关(在第二次副歌之后)。第三个副歌之前是一个复杂的半音音阶结构,它以上面提到的主七和弦作为结束。

浪漫曲《梦》中也表现出同样的和声进行,只是相比起来显得更加直接,表现出的形态更加微妙。正是由于它柔和、明朗、消极美丽的形象,激活了具有色彩的和弦,使得音乐更为生动、形象。

第三节 结构形式的戏剧性实证分析

拉赫玛尼诺夫浪漫曲的曲式结构和创作原则存在某些规律,在拉赫玛尼诺夫之前的浪漫曲中也有一些类似的独特创作形式。一般来说,拉赫玛尼诺夫扩展了浪漫曲的形式,使其更加宏大,更具对比性,并清楚地阐述了构建浪漫曲整体的细节组成部分。

然而,这并不意味着所有的浪漫曲都具有相对宏大的特点。还有一些小规模的浪漫曲,例如作品《小岛》和《梦》,以及相对简约的作品《来自约翰福音》。与它们类似的还有《命运》《两次分手》《捕鼠人》等。它们在音乐建构的类型上是具有多样化的:三部曲式或者回旋形式,无反复的两部曲式结构占据了大多数,这也是拉赫玛尼诺夫浪漫曲中最典型的形式。他们的主导作用都在其作品数量上得到了证实,这些形式涵盖了常见的、不同类型的浪漫曲题材,例如:平静抒情的《这儿真好》和激动悲伤的《我多痛苦》以及戏剧性的《我被剥夺了一切》和描写悲惨世界的《一切都会过去》。

显然,这样的形式符合作曲家的两个意图:使不同的对立形象或者个别形象的对立面(这在对比二段式中出现过)在最简短的二段式中出现并发生碰撞;或在第一部分叙述故事背景,通过激烈的发展在第二部分展开并达到全曲的高潮。

之所以广泛应用柔和的二段式形式,是因为再现部有可能表现出一种开放、直接的对比,或有可能展开成为一个基本的语调环境,这种发展通常是长期的、灵活的。

包括《啊呜!》在内的一系列浪漫曲中,存在一些复杂的结构形式。它的二段式由以下的部分内容决定:英雄对光明、理想形象的温柔呐喊,及随之而来的惊慌,并在无望中呼唤结束"喂!"。

《雏菊》和《捕鼠人》在自身结构的基础上属于三段式结构,但前者被更加明确地表达出来,而后者却很难展现出来。《雏菊》整体呈现明亮的色调,花朵的美妙与姑娘的美丽之间形成鲜明对比。给予了自然的再现,表现出主要形象的对比。《捕鼠人》是一首特殊的、拥有复杂内容和弦外音的诙谐曲,其规模较大,结构较为复杂,这首浪漫曲的三段式

形式与歌词的语义相关联。但整体形式特别是其再现性正是由浪漫曲的弦外之音确定的,也是由音乐形象的特点和写作其文本的诗人及作曲家共同决定的。据说,诗歌的前三个诗节与一个无忧无虑、惹人喜爱的捕鼠者形象有关,这个形象与明快的田园风格环境一同确定了第一章节的主题基调,即浪漫曲的第一部分。中间部分讲述了捕鼠者的受害者和他的计谋,此篇章与乐段的和弦外音联系在一起,相对较为简单的音乐语汇的鲜明色彩被可怕的音调、尖锐的对比、不和谐的和声取代,它们共同造就了献给诗歌第六诗节的,最不和谐、最尖锐的声音部分。("森林里,橡树下,等待的将是黑暗")

在中部乐段之后,浪漫曲主人公的面具被摘下,接着出现的是一个讽刺的、体现捕鼠者伪善的再现部,好像是想要再次隐藏捕鼠者的真实面目,并再次呈现出旋律的多样色彩。为了实现对主人公形象更加鲜明的刻画,突出他的两面性,拉赫玛尼诺夫一开始就撕裂了浪漫曲歌词再现的文字描述,因为就其意义而言,第七诗节是先前的自然延续,与主人公对受害者行为的描述有关。值得注意的是,整个中间乐段是明显的宣叙式发展,直至高潮;而首尾部分则更多的是叙述、收拢性的音乐布局。(图 3-1)

图 3-1 浪漫曲《捕鼠者》曲式结构示意图

浪漫曲《致她》的艺术形式可以被定义为"一个带有副歌的诗节"。显然,副歌的存在是浪漫曲中最重要的内容,也是诗节出现的原因。另外歌曲行进更加流畅,并且各部分相互关联的形式使得原本无法突出的副歌,在每个诗节的结尾处以呼吁的方式出现,显得更加突出。这首乐曲各诗节在情绪色彩、和声基调、表达手法的构成方面十分不同。除此之外,他们从光明期待到恳求与阴谋,呼喊与绝望的特点赋予作品单一的发展路线,且这种发展将各个诗节连接起来,成为消除分节性的一种手段。

这里应该着重研究拉赫玛尼诺夫浪漫曲中消除分节性的现象。这种现象并不为拉赫玛尼诺夫所垄断,它作为一种共同趋势,在很多与其同时代的作曲家及下一代作曲家的浪漫曲创作中都有鲜明的体现。

在拉赫玛尼诺夫作品之前的浪漫曲中也发现了消除分节的现象。尽管这样的例子和消除的方法多种多样,但还是可以看出作曲家为避免遵循诗歌分节性所做的调整。

(1)通过序列移动或"上下节"之间共同展开旋律线,诗节间存在最小的,或者完全不存在的乐逗,通过旋律线、音调的一致性或者节奏重复的组合来实现连贯性,《凄凉的夜》《我多痛苦》就是这样的例子。浪漫曲《我多痛苦》里的二段式,存在三个诗节,从第二诗节开始酝酿、发酵并在第三节中达到高潮。作者将之前诗节重新组合成章节,而浪漫曲

《命运》也是这样被创作出来的。

（2）将其中的诗节分组，构成一个奇特的回旋曲。根据内容的反差和形象的对比分割诗节（分割成相等和不等的部分），将一个被分割诗节组成二段式，如浪漫曲《我被剥夺了一切》，这里的诗节被分割成相等的部分。在浪漫曲《我又成为孤单一人》中，第一诗节与整首诗分离，其余部分则与主人公的直接语言有关，开始宣叙发展，被视为一个新的章节。因此，在浪漫曲中无论是诗节之间，还是诗节的内部之间，消除分节都占有一席之地。

（3）通过和声的方式消除分节性：当出现新的诗节时，不和谐的终止段落需要和声在结尾处保持进行。浪漫曲《昨晚我们又相逢》的第二和第三诗节就是这样连接的，得益于主音七和弦在d七和弦和d小调之后出现。

在浪漫曲《梦》中，第三和第四诗节连接起来，依靠的是诗节分界处出现的节拍终止，而音乐的流动性和连贯性，将诗节结合成统一的整体。除此之外钢琴声部旋律的独立性也有很大作用，钢琴通过积极的上行连接到特定诗节。

谱例3-16 《梦》23—26小节

谱例 3-17 《梦》27—29 小节

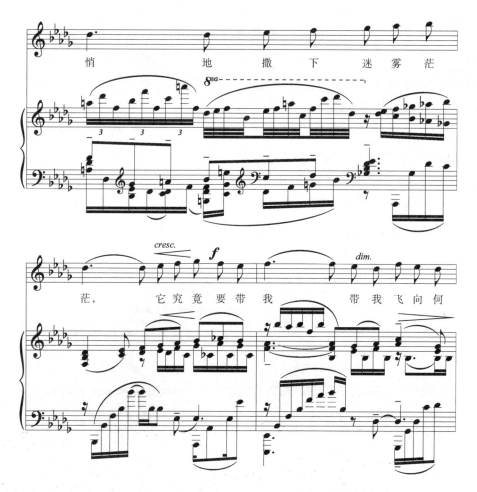

浪漫曲《啊呜!》所产生的短暂的、特有的、动态的三段式对分割诗节也有促进作用。诗节内的停顿伴随着调性、表现手法、音乐的整体特色进行更替。之后出现的再现部分引证出主人公的呐喊不再是焦虑、无意义的。

构成浪漫曲形式的两个关键要素——前奏和尾奏在拉赫玛尼诺夫的浪漫曲中也具有一定的规律性,这些规律也是他 op.38 号作品的原则。在他所有浪漫曲中,无一例外都有一个简短的前奏,并且多半还有一个广泛展开的尾奏。由于这六首浪漫曲都存在这种现象,就更有可能确定其出现的原因,这些原因和形象的诠释与拉赫玛尼诺夫浪漫曲中戏剧化的发展息息相关。

因此,宽广激昂的尾奏通常紧接在饱满的情绪之后,其往往伴随着明亮、激烈的高潮,是浪漫曲的主要叙述方式。同时,它们也被认为是浪漫曲中必不可少的组成部分,和诗词文本相互印证。

第四节　演绎的戏剧性实证分析

德国剧作家布莱希特曾指出,戏剧性是剧情的高度集中化、人物心理相互交织之后形成的。而其重要特点就是,表达某种特殊情绪及展现各种力量间的相互冲突。从本质上说,音乐表演并不是简单地对作曲家笔下的乐谱进行原样复制,而是一种自主的音乐阐述行为。一首声乐作品,如果没有演唱者"二度创作",它的功能就不会完全实现。演唱环节作为音乐传达的核心环节,表演者在舞台上的外部动作表情、台词等都需要紧密贴合剧情,将剧中人物的特点和内心情感传递给观众。正如英国指挥家亨利·伍德所说,音乐是写下来没有生命的音符,需要通过表演来给予它生命。

若要探讨拉赫玛尼诺夫浪漫曲在演唱环节中的戏剧性,必然要涉及演唱者对于人物心理的刻画、诗词内容的理解、演唱技巧以及演唱中的表演动作是否相一致等相关问题。本节将主要从拉赫玛尼诺夫浪漫曲的戏剧性角度来分析演唱者在演唱环节所要注重的要领:一是诗词、节奏韵律的统一;二是注重形象性和表演性;三是演唱环节中的二度创作。

一、诗词、节奏韵律的统一性

除了中国诗词以外,俄语、德语以及意大利语也十分注重语言节奏和韵律的统一,演唱者在演唱作品前,首先应学习的是该作品所需语言的相关发音练习以及歌词朗诵。熟悉诗词韵律,务必要做到发音准确、自然流畅。从语言习惯上来讲,俄语与汉语语言在发音方面具有明显不同,因此,若想唱好俄语歌曲,首先要摆脱汉语语言对俄语演唱的干扰。俄罗斯著名导演阿勃拉莫维奇认为,如果韵律是将各族人民不同时代的诗作划分为相应诗句的基础和决定因素,那么与特定民族语言的语音特点、历史文化和文学传统紧密相连的诗句内部结构决定因素便是诗格,即诗句内部一定韵律形式交替的规律。[①] 演唱拉赫玛尼诺夫的浪漫曲,必须要把握住它的创作特点,体现出浪漫主义的结构美学,又要传达出细腻的情感。

拉赫玛尼诺夫的浪漫曲《这儿真好》的歌词是浪漫主义诗人加利娜的诗歌,速度为Moderate(中速)。旋律在一开始便形成不断上扬的动机,伴随着他常采用的摇摆型三连音,一种积极阳光的活跃感瞬间萌生。这是一个由 A(8 小节)+B(8 小节)+coda(6 小节)构成的 A 大调单二部曲式。全曲明显地体现出根据语调特点进行旋律写作的特征。在作品里,旋律的安排主要按照俄语的朗诵语调规律,演唱时应该将拉赫玛尼诺夫

① 陶渊.俄语格律诗的言语特色和调体[J].外语与外语教学,1984(3).

内心的纠结和矛盾、悲观以及婚后的快乐情绪表达出来,可谓是酸甜苦辣、五味杂陈,感情丰富。其歌词主要如下:

> 这儿真好,
>
> 远望晚霞照得河水通红。
>
> 层层山谷碧草青葱,
>
> 白云飘在天空。

谱例 3-18 《这儿真好》1—3 小节

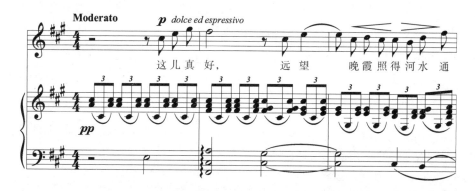

A 乐段旋律上行发展后转为下行,音乐显得从容而稳定,乐曲使用短小动机的变化发展,使其富有创造力。高潮部分,作者运用了"弱处理"的方式来表现,语调简单,旋律起伏。其中有对晚霞、河水、绿草、白云的描绘,表达出一种对爱情的喜悦,对大自然美景的向往。

进入乐曲的 B 段,旋律开始不断地向高音区推进,乐曲的动机(小二度的模进)在这里又得到了新的变化,钢琴伴奏从 A 乐段的三连音转为分解和弦,中声部仍然采用三连音的节奏型,形成与人声的对位,和高声部的旋律形成一种强烈的呼应。音乐形象不断地具体化,仿佛在向听众告知主人公心中的压抑、无奈彷徨与喜悦。在乐曲的第 14 小节突然出现"*pp*"的表情记号,体现了典型的拉赫玛尼诺夫的创作手法。(谱例 3-19)

谱例 3-19 《这儿真好》12—17 小节

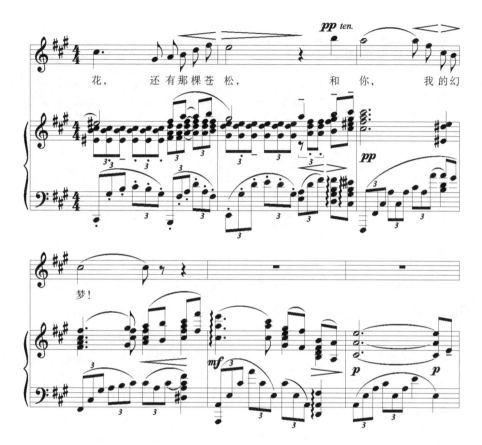

浪漫曲《小岛》短小精悍,根据英国诗人雪莱的诗词谱写而成。作品曲式结构主要由 A+B+尾声构成,A(3+3)部分上句的环绕型旋律线条与下行的平稳进行形成鲜明对比。(谱例 3-20)这首作品结构相对比较工整,作品从整体上来看,演唱的跨度不大,旋律进行比较平稳,上句如波浪起伏不断,下句则归于平静。

演唱时应该注意作曲家谱面标记的力度表情记号的变化:*mf*－*p*－*mf*－*p*－*mp*－*p*－*pp*－*p*－*pp*,几乎每一个乐节都规定了演唱的力度。从这些表情记号我们可以看出,所有的这些标记都是为了衬托全曲的"静"。

谱例 3-20 《小岛》1—3 小节

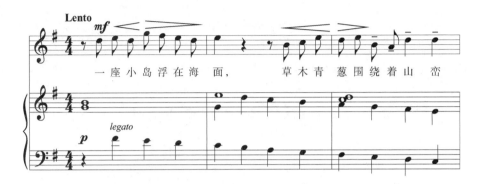

作曲家在 B(3+4)部分伴奏声部中,使用了三度下行模进的创作技法,运用平行三度的关系制造出和声效果,旋律部分前后的递进关系很少超越五度,简单深邃。伴奏部分出现了拉赫玛尼诺夫所特有的三连音音型(谱例 3-21),在三度音上凸显出美妙的旋律,在音乐的不断发展中,又融入了新的和音。这种镶嵌于和弦中的复调旋律,强调了音阶与音调之间的依赖关系,使曲中简洁与紧张的情绪有机地融合在一起。

谱例 3-21 《小岛》13—15 小节

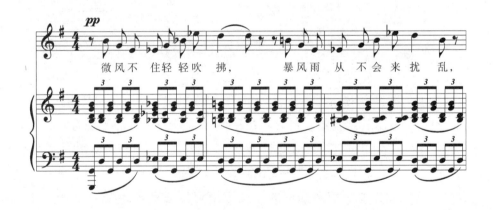

二、演唱表达的形象性和艺术性

德国哲学家弗里德利希·特奥里多从艺术思维的角度说,思维方式分两种,一种是概念和基调,一种是艺术形象,艺术最典型的特征之一就是形象性。音乐表演艺术创作过程也需要经过形象思维、抽象思维、灵感思维等一系列思维活动,来塑造具体可感的艺术形象。传播学对非语言符号的研究告诉我们,作为一种传达信息的符号,形象具有这样的特点:在表达思想感情时,它既有某种确切的指向性,又有无须对这种倾向做出定量规定的模糊性,形象同它所表示的意义之间的关系从来都不是那么严格和确定,形

象只是暗示意义,因而要比概念语言的说明模糊、宽泛和含蓄得多。① 音乐表演作为一种声音艺术、时间艺术,它的形象性不同于绘画、书法、电影等重再现的艺术门类。作为表现性艺术,它的形象性需要欣赏者通过表演者的演唱和演奏去自行理解和感知,在这个过程中欣赏者会经历联想和情感等一系列的心理活动。

戏剧、电影等综合性艺术需要通过表演来塑造人物形象,诠释人物内心世界,音乐与舞蹈属于表情艺术,需要通过肢体动作和演唱演奏等行为来完成音乐形象的塑造,其实它的本质也是在一度创作的基础上(即词曲创作)进行二度创作的。贝多芬《第三英雄交响曲》原稿上的标题是"拿破仑·波拿巴大交响曲",是应法国驻维也纳大使的邀请为拿破仑而创作的。这部交响乐无论是内容还是形式都展现着拿破仑的英雄形象,以及贝多芬崇尚自由、革新的独特创作个性。艺术表演形象性的塑造需要表演者与作品人物的心理转换。无论是声乐或是器乐在表演的过程中,表演者所表达的艺术形象最终目的都是要传达给听众。

在拉赫玛尼诺夫的作品中,《落花飘零》《不幸我爱上了他》《绝望者之歌》《啊,不要悲伤》等作品,单从主题我们就可以用一些词汇来形容这些作品的情绪状态:凄凉、绝望、悲伤。这是他作品的核心元素,因为拉赫玛尼诺夫自己都表示确实难以胜任比较欢快的曲目。在演唱或是演奏他的浪漫曲的过程中一定要深入了解拉赫玛尼诺夫所塑造的真实艺术形象特征,通过积极的形象进行发散思维,体会并理解作品。斯坦尼拉夫斯基对于戏剧的表演提出,演员每次演出应该是深入了解研究角色的生活逻辑,重新创造生动形象的过程。焦菊隐在《导演的艺术创作》中提出,先要角色生活于你,然后你才能生活于角色。在音乐表演的过程中,表演者应当设身处地地让自己处于角色当中,即"心象"必须做到内在与外在、形与神的统一,这样才可以将作品的精髓更加完美地演绎出来。

浪漫曲《梦》采用了很有趣的表现手法。低声部伴奏里的前几个小节形成了对声乐部分旋律的对位,然后伴奏的高声部对独唱者旋律进行模仿。声乐部分与钢琴伴奏之间的对话在结束的时候突然转为相对低沉的声调,这个音调变化的意义在于明显传达了抒情主人公沉浸于诗歌文本时的心理状态。《在寂静神秘的夜晚》的声乐部分的情绪首先是以旋律音型的自由递进展现,然后在高潮段落通过最富有表现力的音调表现出来。这种宁静沉寂的形象不仅借助于拉赫玛尼诺夫式的音乐织体,也借助于所有伴奏音里最富有表现力的和声搭配,更接近于来自民间多声部的衬腔原则。

拉赫玛尼诺夫的作品中时时刻刻都存在且彰显出他的生活环境、阅历、文化修养,以及民族习俗对他的影响。而这种影响成为他日后创作时取之不尽、用之不竭的素材。如作品《春潮》在他的作品中传唱度相对较高,是他最为优秀的浪漫曲之一,这首作品处

① 孟祥武,任丽华.美与审美[M].沈阳:东北大学出版社,2016.

处洋溢着春天的气息。在不断激进的伴奏旋律下,咏唱出春潮的不可遏制,暗喻民主革命生生不息。在演唱的过程中应该注意钢琴伴奏中三连音和六连音使用的特别之处。渐强渐弱的处理也尤为重要,第 15 小节使用" fff "极强的力度记号呼喊出:"春天来了!春天来了!"聆听拉赫玛尼诺夫的音乐,你会时不时听到一连串音符交织起来的声音符号,这是其典型的艺术特征。拉赫玛尼诺夫曾回忆说:"我最感珍贵的一个儿时记忆与诺夫哥罗德城索菲亚教堂里钟声敲响的四个音有关,这是当年祖母每次过节带我进城常听到的,四个音组成不断反复的主题,是四个哭诉的音,几年后我创作了双钢琴曲,第三乐章前加了秋特切夫的诗《泪》,我马上找到理想的主题——诺夫哥罗德教堂的钟又唱起来了。"①

表演者对于形象描绘具有创造性。表演者在作品传达过程中一定存在着这样或那样的差异,这种个性和审美意识的差异会使得表演者对作曲家在作品中反映的现实产生不同的审美判断和审美情感体验,并且极其鲜明地在他的表演行为中有意无意地流露出来,形成表演者自己的艺术表现和风格。事实上,同一首乐曲,不同的表演者对于形象的表达存在大同小异,这个"大同"是由对原作品的忠实带来的,作曲家的第一次创作是表演二度创造的基础,基础产生了"共性";而"小异"则是由表演者不同的个性和审美意识所决定的,它带来了一种创造性的表现。这种创造性的表现也带来了整体表现的"个性"。从这个意义上讲,音乐表演的创造性,实质上也是一种共性与个性的高度结合。所以,对于拉赫玛尼诺夫的浪漫曲作品而言,不同演唱者在形象表达上自然会略有差距,带来"同中有异、异中有同"的审美感受。

另一方面,对于拉赫玛尼诺夫同一首乐曲的表演,在不同的时代必然产生不一样的效果,身处和平年代的演奏者、演唱者、听众难以与身处黑暗时期的拉赫玛尼诺夫产生共鸣。因此,在不同的历史背景和时代背景下,也会产生不同的诠释,表现出不同的审美效果,这其实也是拉赫玛尼诺夫浪漫曲所赋予的时代价值。假如我们从音乐表演中所期待的只是某种千篇一律的复制,尽管每次演奏得分毫不差,但带给我们的却是毫无生气、缺乏音乐生命力的机械式表演,它只能损害我们对音乐作品的兴趣。所以,不重复别人,也不重复自己,恰恰是音乐表演所表现出来的创造性所在。同样,现代人演奏古曲,不能仅仅拘泥于古代人的情感和审美意识,历史与时代的变更,必然导致审美意识的不断变化和向前发展。这种变化,也就不可避免地影响到对音乐从内容到情感的理解和诠释了。

所以,音乐表演者在表演中要始终通过对音乐作品的理解来塑造音乐形象,进而吸引、召唤欣赏者进入音乐情境,要以强烈的艺术感染力,紧扣欣赏者的心灵,使之在产生

① [俄]布梁采娃.拉赫玛尼诺夫[M].莫斯科:莫斯科音乐出版社,1976:156.

美感的同时,也能展开想象,参与表演艺术的创造,使之同为创造主体。与此同时,表演者应时刻与欣赏者产生互动交流,不断激起欣赏者的情感反应,二者相互作用,相互推动,形成表演和欣赏的最佳境界,这才是诠释拉赫玛尼诺夫浪漫曲作品的最佳状态。

三、演唱中的二度创作

之所以说它是独立的,是因为它所具有的独特创造性。随着历史的演变,科技的发展以及信息互联网技术的快速发展,音乐艺术领域也发生了日新月异的变化,出现了以电子机器的播放代替音乐现场表演的情况。在20世纪电脑问世之后,人们可以借助电脑软件,运用电子技术和设备,直接呈现作曲家创作的音乐作品的音响。从忠实于音乐作品的角度来说,这种电子技术可以再现乐谱的标记和指令,达到表演者无法企及的切合程度。然而,从本质上说,这并不是音乐表演,音乐表演并不是对作曲家留下的乐谱的原样复制,而是一种自主的音乐行为,这是传统意义上以乐谱为依据的音乐表演的另一个基本特征。在一部音乐作品中,如果没有演唱或演奏,它的功能就得不到实现。因此,拉赫玛尼诺夫浪漫曲作品的艺术效果,不仅取决于作品本身的审美价值,还取决于音乐作品的演唱(奏)者的再创造能力。

音乐表演艺术被称为二度创作,它不可被代替的本质属性和价值在于:只有通过它,才能使作品成为有灵魂、有生命力的音乐,使其因为音乐表演者演绎的差别致使在同一作品中呈现出神采各异的美。[①] 音乐有二次创作的特点,要求表演者根据作品的要求充分发挥自己主观能动的创造性,来进行二度创作,将乐谱的间接形象转化成可以感官直接感受的形象,使听众在欣赏绘声绘色的表演过程中亲闻其声,产生情感交流和共鸣,从中获得音乐美的享受。

首先,在演唱过程中要以乐谱为依据,乐谱就是记录音乐的符号和文字。拉赫玛尼诺夫的作品与其他艺术歌曲有很多不一样的地方,他的浪漫曲几乎每一篇甚至每一个小节都强调了力度的区分。其次,就是在速度和伴奏音型、节奏方面的不同。但是,对于音乐表演者来说,即便是在具有明确指向性的音乐作品乐谱里,在音乐诸构成要素中,只有音高和节奏可以给予表演者明确、具体的指令。除此之外,在一般情况下,即使创作者也标记了速度记号、连断演奏法(在早些时代的音乐作品中,并没有这些标记)、力度等,但是,这些标记无法给予表演者明确的表演信息,对于音乐表演者来说,他们必然要根据自身的理解进行表演创作。也就是说,表演者必须根据自身对音乐作品背景资料的理解,揣摩乐谱上各种标记的内涵,最后才能做出表演。尽管表演者所呈现的音响歌词来源于作曲家留下的书面歌词,但二者毕竟属于不同的体系。因此,在表演者将书面

① 杨易禾.音乐表演艺术中的个性与共性[J].黄钟,2003(01).

歌词转化为音响歌词的过程中，每一个环节都是表演者完成的，音乐表演的结果——音响来自表演者的理解。① 众多音乐表演实践证明，正是由于乐谱标记上的局限，才赋予音乐表演者足够的自主权。

其次，在音乐表演中，表演者的自主行为与其自身的审美理想和艺术修养紧密相关。有"批评家眼中的拿破仑"之称的法国19世纪哲学家、文艺理论家丹纳在《艺术哲学》中提到"种族、时代、环境"三因素说。其中就涉及要用科学的角度审视艺术的普遍性，用道德的角度审视艺术的特殊性问题。换句话说，音乐表演所呈现出的任何音响都体现了表演者自身的审美理想，即艺术家需要通过所处时代背景理解作品中的政治、经济、文化、道德等因素。作为"二度创作"的音乐表演，表演者根据乐谱的研究，作品背景资料的理解，对将呈现的音响进行布局的设计，大到音乐音响的整体布局安排，小到具体音乐片段中速度、力度、音色等的微妙变化，都体现出表演者的审美态度。用清幽之调，沙哑之音，融百家之长于一身，即便多次重复相同曲目，仍然力求深邃入微，禁忌"由多变油"。以《不幸我爱上了他》这首浪漫曲为例，这里既没有钢琴前奏，也没有结尾曲，没有其他钢琴独奏片段，但是独唱部分和伴奏部分的作用是相当明显的——独唱者有歌词，钢琴伴奏有潜台词。独唱者如果要演唱好这部作品，首先要了解拉赫玛尼诺夫创作这首歌曲的时代背景、生活环境，然后再去反复仔细研读歌词，进而加强对作品的了解，分析作品所要表达的情感状态，这是塑造音乐形象的基础和操作步骤。

故而表演者的文化修养、审美理想、生活积累以及艺术技巧和表现才能的不同，造成了不同表演者或同一表演者在不同时期对同一音乐作品的表演呈现出差异。这种差异的形成，不仅与表演者自身因素相关，也与表演者所处的历史时代、地理环境等因素相关。总而言之，作为二度创作，传统意义的音乐表演活动在符合音乐作品内在规定性的同时，也体现出表演者的自主行为，反映了表演者自身的审美理想及其与作曲家对于乐谱的认知差异。

在音乐的审美实践中，我们会体会到同一首歌，由不同的演员来表演，会产生不同的艺术效果，表现出不同的艺术风格，这也更加体现出二度创作的重要性。我们还会认识到音乐的表演过程和音乐的欣赏过程是同步进行的。音乐表演者在创造音乐形象时，往往以自己纯朴真挚的感情去着力刻画作品中人物的丰富精神世界。比如《丁香花》这首作品是拉赫玛尼诺夫的中期作品，是献给斯特列卡洛娃的，听众在欣赏时仿佛可以看到呈现出一片淡紫色的丁香花丛以及为了幸福和爱情独自走向花丛中的女主人公，在情感上直接受到感染并产生共鸣。产生这一效果的重要原因是表演者对曲作者人生经历的了解，使得表演者在表演中融进自己浓烈的感情。在他很小的时候，孤独和绝望

① 冯长春.音乐美学基础[M].南京：南京师范大学出版社，2008：1.

就开始伴随其左右,此后,两个姐姐的去世、父母的不和、爱情的失败、创作的失败以及远离祖国家乡的乡愁无时无刻不在刺痛着他的心灵,挑战着他似乎瞬间就会崩塌的防御底线。作品中那发自心灵深处的哀叹,不仅是拉赫玛尼诺夫对于命运的不妥协,也是他刚毅的性格和不屈服的精神的体现。可以说,审美情感的激发和表现是音乐的主要美学特征。黑格尔说,音乐是心情的艺术……它直接对着心情。此外,听众在欣赏音乐时,要充分调动自己的知识、经验,充分发挥自己的创造性想象,进行三度创作,一起完成音乐形象的塑造。没有三度创作,也就丧失了音乐艺术表演的意义。所以,音乐艺术是"一线连三点"——词曲作家的一度创作到演员表演的二度创作,再到听众欣赏及结合自身理解的三度创作,分别从不同的环节共同创造出音乐的魅力。

音乐表演注重抒情性与表现性。"诗是强烈感情的自然流露"是19世纪英国浪漫主义诗人华兹华斯提出来的,指的是诗源于宁静中积累起来的情感。同样,绘画要通过线条、色彩、构图的组合方式来描绘现实、表达思想感情,小说要通过语言塑造的人物形象、展开故事情节和交代具体环境来描绘现实、表达思想感情。欣赏这些艺术都需要有一个观察、思考和认识的过程,而欣赏音乐则是一种直接的情感体验。音乐就是凭借演员,通过一定形式的现场表演来完成形象塑造的。一部作品的情感因素也一定包含在艺术创作、艺术作品和艺术接受的各个环节中。在这些环节中必然也包括不同程度的情感因素。人类内心更为深层次的情感内涵通过声乐和器乐表演艺术家,对音乐作品从不理解到熟知甚至感动,直至共鸣,进而生动有力地体现了音乐艺术作品中不同类型的情感表现:愉快、嫉妒、悲伤、痛苦、恐惧等。但是这些情感并不是表演者去主观臆想创造的,而是需要表演者设身处地去理解体会创作者的创作初衷,即移情于作品之中,脱离自己可能带来的主观方面的外在情感,从而更为客观真实地表现作品。

音乐表演作为一门侧重于情感传递的艺术,作曲家在创作的过程中必然凝聚着强烈的情感冲动,但是它并非像造型艺术和实用艺术注重再现自然物体,音乐作为一种情感传递的艺术擅长于表现表演主体强烈的感染力,揭示人类精神的内心世界。音乐是声音的艺术,而声音是无形的,它能作用于人们的听觉器官,可以带来情感的反馈,所以人们凭生活经验,从声音的高低、长短、强弱、快慢的不同中,就可以判断出事物的运行状况:有高音激昂、低音深沉,强音振奋、弱音柔和,也有节奏快急骤、慢舒缓。声音还可以表现出更加多种多样的音响美,如声音的清脆、高亢、纤弱、浑厚、婉转等,来承载人类各种不同的情感。又如,谐和的声音使人愉悦,可以用来表现安宁、祥和的情绪,不谐和的声音使人惊慌烦躁,预示着不幸和苦难的降临,等等。音乐通过自身的表现要素:如旋律、音色、节奏、节拍、调式、和声、力度、速度等的组合、变化和发展,能够与人的感情活动形成相对应的连接。悠扬的旋律,使人心旷神怡;纯净的音色,使人清新爽朗;有力的节奏,使人沉稳坚定;三拍子的节拍,使人活泼欢乐;磅礴的和声,使人刚毅豪迈。音乐欣赏

中获得的感情体验是一种最为直接的体验,它是直接作用于人的心情的,这也正是音乐特有的表现力及其独特的魅力所在。

本章节从审视浪漫曲戏剧性表演特征内外环境的影响入手,研究浪漫曲表演的影响因素、表演规律、审美特征,进而推导出浪漫曲戏剧性创演的规律。并具体通过实证案例,从戏剧学理论视角论述拉赫玛尼诺夫浪漫曲"音乐语言生命"独特的曲词特色,"微妙、隐含情绪泛音"的主导原则和表现尖锐冲突的戏剧特点。比较柴可夫斯基等不同作曲家戏剧艺术规律的异同,通过音乐高潮的识别,使用舞蹈性音调和超常规重音扩充戏剧化的艺术结构,现实和幻想与复调音乐的搭配,叙事、回望、有意识、无意识形象场景的转换,场景间复杂的相互影响等创作手法的研究得出拉赫玛尼诺夫浪漫曲中含有戏剧冲突、戏剧性激变、悬念和巧合、戏剧性音乐对话及戏剧性音乐结构等的结论。

第四章 唱腔的戏剧性解读

第一节 和声织体的相互关系

拉赫玛尼诺夫的音乐语言风格特征,并不能在他所有的作品中被发觉和求证,但他创作初期的和声织体已经能够以最准确的方式向听众表达具体的音乐形象。拉赫玛尼诺夫使用的和声语言扎根于民族音乐,极具个性。少量的浪漫曲基于多声部原则构建和声织体——从属于旋律的和声伴奏。因此,从浪漫曲《暮色降临》和《你可记得那晚》完全从属于旋律的和声伴奏中可以明显发现声乐部分的主导作用。和声伴奏各元素的功能从属于广泛展开的旋律,同时使旋律得到加强,在浪漫曲《夏夜》《啊!不,求你别离开我》《往日的爱情》中都可以看出旋律和伴奏的相互关系。在这些作品中,和声织体的结构并不是那么简单,每个和弦都有自己的和声功能,它们之间的界限通过基于其语调结构对比的连续旋律线来体现。

在拉赫玛尼诺夫大多数浪漫曲中,声乐部分表现手法的结构既体现了声音构成中语调的相互作用及其主题功能,同时也体现了拉赫玛尼诺夫式极其细腻的对不同乐音的组合来深入表达情感的特点,但是伴奏声部在内容负载方面存在着明显的差异。在任何一首浪漫曲中都可以清楚地发现伴奏声部有两种不同的情况:一种是旨在填补和声空间并确保和声与主题相关联,另一种是在和声背景下突显主干音——包含的内容最多,能够成为这一作品的代表性声音。与主干音同时存在的还有对位音——重复模仿声乐部分的关键语调是声乐部分的反向进行,形成持续音或者以固定音型的形式来进行完善,最有趣的是声乐的主音被单独的和弦伴奏音表现出来。毋庸置疑,它们是拉赫玛尼诺夫和声织体的最重要特征。有些情况下,声乐部分只是在钢琴声部中起主干音作用的一个支声(浪漫曲《雏菊》)。持续音的作用:持续音在浪漫曲织体中具有特殊意义,我们在拉赫玛尼诺夫的大多数浪漫曲中经常可以发现这种持续音,在中音和属音上也经常同时出现或交替出现(谱例 4-1),在主持续音上尤为明显。

谱例 4－1 《沉思》44—50 小节

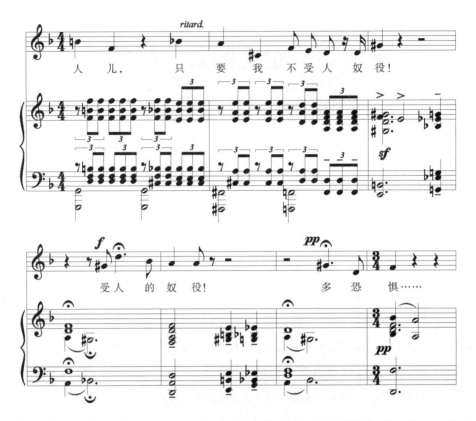

如果和弦音在旋律线中成为旋律基础,并由和弦外音不断被加强,那么和弦音功能上的作用就表现得尤为明显。拉赫玛尼诺夫希望即使在简单的和音里也能分辨出音调的组成部分,并赋予它们一种特殊而独立的意义。这种想法在他的大多数浪漫曲,包括一些早期无作品编号的作品中都有表现。例如浪漫曲《四月春光多明媚》的钢琴声部里有所有主和弦的和音,在表现手法上都是有节奏地分开的。(谱例 4－2)

谱例 4－2 《四月春光多明媚》1—6 小节

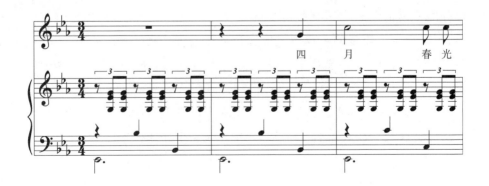

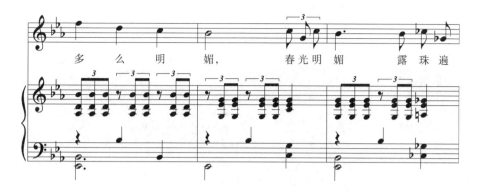

在谱例 4-2 中,最开始的小节里出现了根音和五度音之间的交替,以五度音为主的旋律,有演变为基础旋律的倾向。在《她像中午一样美丽》《在我心中》《新坟上》等一系列浪漫曲中,主持续音不仅为变化的音乐结构服务,也起着巩固调性的作用。

在某些情况下,稳定音由于节奏、旋律或者和声色彩等原因而变成固定音型,并具有更突出的主题意义。这方面的鲜明例子就是拉赫玛尼诺夫后期创作的《致她》,其五度音是主旋律的基础。它以独特的方式构建固定音型,这种固定音型可以获得对位意义,其中稳定音的节奏华彩使其具有特殊的主题意义,这一点在浪漫曲《夜晚》中得以证明。在其他情况下,固定音型获得了一种新的戏剧意义——成为作品的主要旋律,例如浪漫曲《耶稣复活了》《缪斯》《轻快的风》。这种技巧成为拉赫玛尼诺夫构建连接可变性和变化性的基础,如无作品编号的浪漫曲《绝望者之歌》《落花飘零》《别唱,美人》《啊你,我的田野》《河水中的睡莲》《孩子!你像一朵鲜花,多么美丽》等。

一、钢琴伴奏与演唱之间的相互关系

和声织体结构的关键问题是如何处理好伴奏与声乐部分之间的"旋律和层次"的划分。在浪漫曲《在圣殿的大门外》的前奏部分,主音与伴奏音之间的矛盾是二者相对分离:用男低音持续保持的主和弦根音与五度音之间产生相对立的交响效果。但这两个音在内容表现手法上,具有同等的作用。而全曲也由此形成了拉赫玛尼诺夫独特的音乐空间。(谱例 4-3)

谱例 4-3　《在圣殿的大门外》前奏曲 1—8 小节

在浪漫曲《在圣殿的大门外》的前奏中,旋律与和声伴奏之间的矛盾表现为:持续的低音与主音之间构成积极而紧张的音乐对比。和声里的音阶相对于旋律系统而言是相对传统的:上行、下行的音阶与和声功能之间达到了统一和加强。因为在这里要插入声乐旋律,使得旋律和伴奏音之间在浪漫曲的作品建构中表现得极为突出。

谱例 4-4　《在圣殿的大门外》9—17 小节

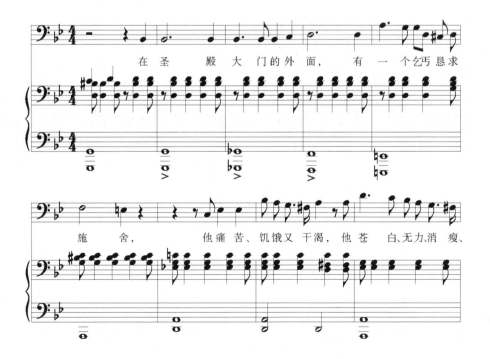

谱例 4-4 中,和声基础和音调定位截然相反:声乐部分的旋律主要是自然音,定位于主和音,伴奏音发展成为紧张的不稳定的变化和音。

从该浪漫曲的第 18 小节开始,声乐部分里的宣叙调与其 ♭E 大调主和弦音一起构成带有紧张伴奏性质的矛盾,这里所有和声织体是由积极的对位旋律构成的。这一点在小节的结尾处尤为明显,在这里声乐部分的旋律基础通过主和弦三度音以及 ♭E 大调来体现,同时使用和声伴奏远离主调。(谱例 4-5)

谱例 4-5 **《在圣殿的大门外》**18—29 **小节**

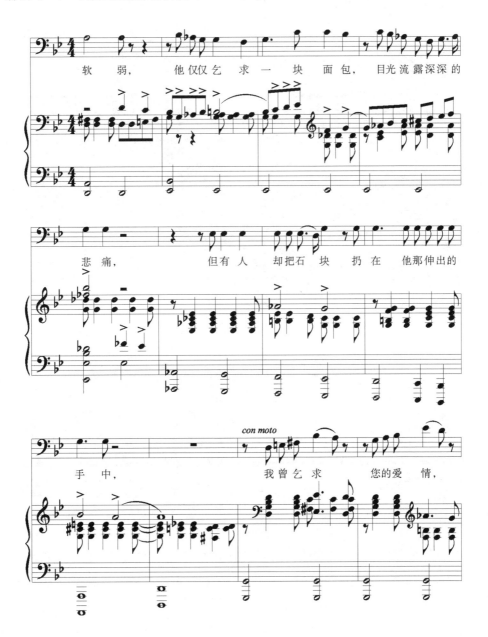

以上独奏部分和伴奏部分的戏剧作用、独立性以及自主性在拉赫玛尼诺夫早期系列作品中就得以体现。在浪漫曲《我对你什么也不会讲》的开头部分,就形成了旋律与伴奏之间的相互关系:旋律是以持续的四分音符的二度级进的方式完成主调上的主题陈述的(谱例4-6),声乐部分从间奏开始被明确地定位于a小调的主和弦。

谱例4-6 《我对你什么也不会讲》1—17小节

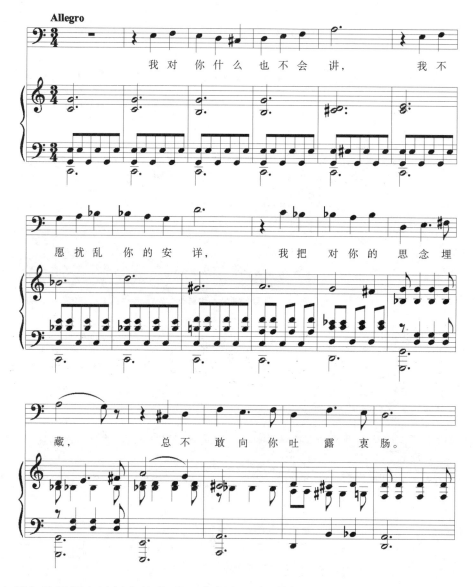

主调与从属调之间复杂的关系一直保留至钢琴音乐的结尾处,这里应当注意到旋律(一个和声、两个小节)与伴奏和声律动的差别,注意到在每个小节里和声的交替现象。(谱例4-7)

谱例 4-7　《我对你什么也不会讲》钢伴音乐结尾 80—93 小节

拉赫玛尼诺夫早期浪漫曲之一《别唱，美人》向我们呈现了声乐部分与钢琴部分之间最复杂的相互关系。这首浪漫曲的水平相当于他后期浪漫曲，完全可以与俄国伟大诗人普希金精彩绝伦的文本匹配，也预示着这位天才作曲家即将成为音乐界的领路人。浪漫曲中的音乐素材细腻地揭示了诗歌的文本内涵，也显示出了作曲家开始关注东方音乐元素的动向，但是他音乐戏剧性的新特点并不是通过直接引用的方式再现东方音乐的，而是通过主要旋律来承载深刻的主题元素，这也成为他后期浪漫主义创作的一种标准。浪漫曲令人难忘的尾声是通过重复文本第一节的方式进行构建的，但是在普希金的文本中并没有运用这种重复的方式。

该曲主要旋律的素材运用了东方乐器重奏的典型手法和钢琴序曲中的音乐素材（谱例 4-8）。独奏乐器华丽的声音在繁杂的背景衬托下响起，节奏不变，中声部的主持续音呈现出逐渐下行的"音型模进"。

谱例 4-8　《别唱，美人》前奏曲 1—6 小节

实际上,该前奏曲所有元素的变化都是以该浪漫曲复杂的戏剧性为主导来完成的。高声部的音乐结构具有特殊的意义,作曲家使用含有变化七度音的旋律,使得旋律结构更具有东方音乐的古老韵味。(谱例4-9)

谱例4-9　《别唱,美人》前奏音乐分析

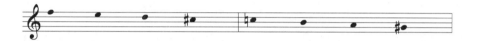

该浪漫曲第一节后半部分的声乐部分再现了序曲高声部的花腔,低音被安排在主和弦C音上,而变音的对位旋律安排在钢琴伴奏的高声部。在第二节开头之前,一直酝酿着声乐部分"新音调素材"的戏剧性前奏,伴奏里响起音乐情绪非常紧张的属和弦音构成的新调式,在与其配合的对位旋律里钢琴伴奏的高声部以及序曲的高声部继续采用花腔,而中声部则再现典型的低音节奏。(谱例4-10)

谱例4-10　《别唱,美人》34—37小节

整个第二节在主和弦与属和弦背景下响起,逐渐向第三节(浪漫曲中最戏剧化的一节)序曲的d小调靠拢。第三节的素材延续发展了第二节的音乐素材并以尖锐的"和声效果"在声乐部分和钢琴部分响起。

当浪漫曲中所有织体的矛盾冲突进行到最尖锐激烈的时刻时,全曲进入最高潮,这种矛盾冲突是随着自然音旋律而产生的,伴奏中出现强烈的半音化和声,在第三个环节中达到最大化。这一高潮爆发的性质是由音调以及织体各层之间的和声冲突确定的,在这里,最后接近于主调主和弦的自然音旋律伴随着低声部的变音律动。(谱例 4-11)

谱例 4-11　《别唱,美人》45—50 小节

《不幸我爱上了他》很好地体现了拉赫玛尼诺夫浪漫曲的戏剧性,是一个优秀的小型声乐作品。该曲既没有钢琴序曲,也没有结尾曲和其他钢琴独奏片段,但其独唱部分

和伴奏部分的作用是相当明显的——独唱者有歌词,钢琴有潜台词,通过不同部分的和声色彩以及功能系统的对比来强调它们内容上的不同,并以此作为塑造音乐形象的基础。(谱例 4-12)

谱例 4-12 《不幸我爱上了他》1—7 小节

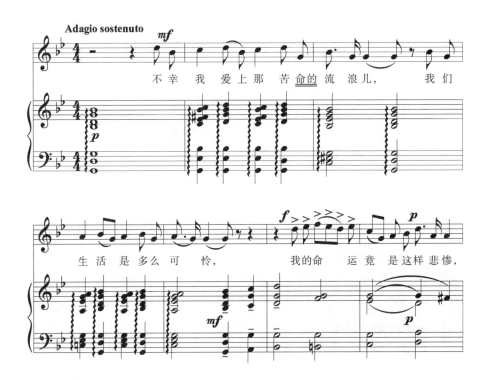

第一句的音列基于全音三和弦,与位于句末的音阶互为补充。第二句(第 4 小节和第 5 小节)在含有半音和一个自然音三和弦的衬托下达到最高潮。这是作曲家特有的表现手法,即 g 小调音阶中的属音(d 音)向上二度级进,然后再向下变化级进。

钢琴部分与声乐部分的旋律形成对位旋律,通过紧张的和弦音揭示隐藏在作品中的悲剧性,被重复的旋律一直持续进行,钢琴伴奏伴随着极具冲突性质的下属和弦音,这是拉赫玛尼诺夫塑造冲突常用的创作手段。浪漫曲的第二节和第三节伴奏部分的变化向听众解释了女主人公话语中隐含的情感色彩,而在声乐部分的结尾句,和声与旋律是开放式的,伴奏和声的尖锐程度体现了女主人公的情感状态。主和弦上采用明显的或者隐性的持续音在拉赫玛尼诺夫接下来的声乐创作中起到重要作用。如果在第一节,"G"作为和弦音之一,那么在接下来的例子中其作用将特别大,听从能够明显地感觉到不同和声织体层中"色彩性的不同"。(谱例 4-13)

例 4-13 《不幸我爱上了他》14—16 小节

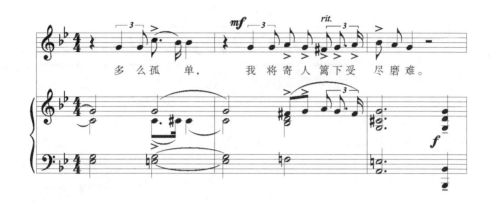

二、表现手法与音调之间的相互关系

在拉赫玛尼诺夫浪漫曲的结束部分,人们经常能感受到钢琴和声乐部分的"沟通对话",这种方法在柴可夫斯基浪漫曲中也经常用到。在浪漫曲《不幸我爱上了他》中伴奏声部的高声部与独唱声部之间的积极对话,不断继续、发展、陈述着具有最鲜明音调的素材。浪漫曲《绝望者之歌》通过伴奏部分以及独唱者的宣叙调来实现内容上的相互补充。

有时候,伴奏声部会呈现出非常独立的形式,例如浪漫曲《夏夜》《别相信我,朋友》《在圣殿的大门外》等。各种和声、织体、音调之间的内在联系以及作品之间的对立关系,将浪漫曲的和声织体融合在一起。像柴可夫斯基这样的作曲家,曾多次采用过这种方法,我们在拉赫玛尼诺夫的早期作品里也经常可以发现类似现象。(谱例 4-14)

谱例 4-14 《你又震颤起来,啊心扉》1—6 小节

钢琴伴奏部分结束时的音调,极富表现力。在这里,可以发现对回声效果的模仿是在不变主和弦三音基础上完成的。在浪漫曲《清晨》的伴奏中出现了对声乐部分的直接模仿,具有浪漫曲的终止式功能,并强调出每一个新声调的创新性和新颖性。浪漫曲《梦》采用了很有趣的表现手法。在谱例 4-15 中,低声部伴奏与声乐部分旋律形成对位旋律,然后转入伴奏高声部对独唱者的旋律进行模仿。声乐部分与钢琴伴奏之间的对话在结束时突然转入音色非常低沉的声调,这个音调变化的意义在于能够准确地传达出抒情主人公沉浸于诗歌文本中的心理状态。

谱例 4-15 《梦》1-9 小节

三、旋律的对位与衬腔的相互关系

传统上通过使用对位旋律来表示一系列具有标志的与主音相对立的声音,主要表现在旋律、音调节奏、句法和发声方法等方面,浪漫曲《你可记得那夜》中伴奏声部与声乐之间构成典型对位旋律。结构上,高声部的句子与声乐部分的旋律形成对位旋律的下行音阶。浪漫曲《小岛》钢琴部分的低声部变成三个八度音。浪漫曲《沉思》独奏部分的宣叙调在激动紧张的半音化对位旋律下响起,主和弦所表现出的不稳定性和紧张的和声表达了独唱者沉重的心情。(谱例 4－16)

谱例 4－16 《沉思》1－8 小节

这里用高而亮的属和弦音以及低沉的下属音与作为延留音的小六度音做对比,展现出特殊的表现力。

浪漫曲《祈祷》里独唱者富有表现力的对话以及戏剧性的伴奏,在声乐部分的最高潮产生了典型的旋律音型。(谱例4-17)

谱例4-17 《祈祷》20—23小节

接下来,这个音调多次在几个不同音区的伴奏低声部被模仿。(谱例4-18)

谱例4-18 《祈祷》24—28小节

浪漫曲的结束部分在上升的变音律动基础上形成声乐部分的对位旋律。

拉赫玛尼诺夫根据托尔斯泰所写诗歌而创作的浪漫曲《啊你,我的田野》,根据文本内容采用了直接模仿民间多声部的方法,很像柴可夫斯基的某些创作手法。这也涉及自然音旋律的音调结构、前奏中七度音与四度音之间结合形成的和声结构以及采用民间多声部合唱的声部性质。尤其是小节结尾处出现的属和弦、主音、反向进行的钢琴伴奏和男低音之间的联系非常明显。

在浪漫曲《在寂静神秘的夜晚》中，可以发现声乐部分的音调结构与伴奏音之间有着较为细腻的关系。（谱例4-19）

谱例4-19 **《在寂静神秘的夜晚》5-9小节**

这里通过不稳定的音阶去传达文本的情感，声乐部分表现为自由上行的形式，然后进行准确且自由的模仿，最高潮通过使用最富有表现力的音调来表现。这种纯拉赫玛尼诺夫式的伴奏里，最富有表现力的声乐部分曲调更接近来自民间多声部的衬腔。

浪漫曲《她像中午一样美丽》在主持续音基础上，与带有三度"第二旋律"的声乐部分产生了极富表现力的对话。钢琴部分两个高声部的对位旋律对应了声乐部分的节奏音型。它随着每一个乐句的变化而发展，这种发展正是戏剧构思的基础。（谱例4-20）

谱例 4-20 《她像中午一样美丽》1-9 小节

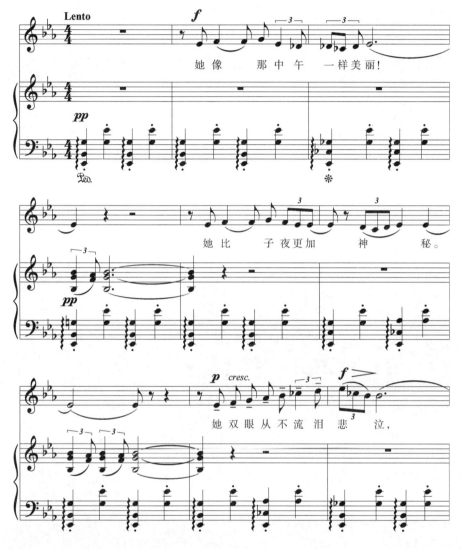

该浪漫曲的开始句是基于主音的持续句,传达了人物的内心状态。这里的大调主和弦与以"G"音为低音组成的六度音相对比,音色高而亮的六度音与低沉的小调下属音相对比,在同名小调中的结束部分是一系列三度音对比。这些对比是拉赫玛尼诺夫在创作中塑造音乐形象的惯用手法,基于复杂调式的不同片段的旋律非常丰富;第一句包含完整的五声音列,第二句替换成自然小调。第二部分(B乐段)融合了发展的中间部分以及变化的再现部。开头部分具有戏剧性特点,一直保持上升而紧张的音调,再现部基本呈现的是明快的色调和与诗歌文本明快形象一致的稳定音调。

浪漫曲《给孩子们》的声乐部分基于持续音和主音五度音,中间伴奏层更多采用 F 大调的Ⅰ级、Ⅵ级和Ⅶ级和弦,用来不断重复、增强声乐部分,营造夜色深沉的环境,讲述

了与孩子们在过去发生的故事。在文本开始的两个小节里 F 大调的 I 级七和弦所塑造的明朗基调一直继续。(谱例 4-21)

谱例 4-21 《给孩子们》1-6 小节

《给孩子们》的第二部分按照诗歌文本内容,音乐情绪逐渐升高变得紧张,在和声方面通过尖锐的和声效果和紧凑的节奏型营造氛围,主音持续音带有典型切分节奏,伴奏和声部分出现♭A、♭D 音,并短暂地倾向于♭A 大调。为了让听众更深刻地感知主人公内心的悲伤,在 25-26 两个小节出现了纵向的 7 个音的密集排列。到最高潮时,呼喊出饱含悲伤热情的语句:"我悲伤,孩子们早离开这里!我心中多酸楚多忧郁!"这时男低音的演唱用低音阶的上升律动(Ⅵ、Ⅶ、Ⅰ)重新回到主和弦,回到再现部开始的位置,回归到浪漫曲第一部分的原始材料里。

浪漫曲《夜》是作曲家在创作成熟期的作品。如这一时期的其他作品一样,这首作品在和声织体表现手法上,效果不是特别明显,是基于自然小调来体现旋律价值的。声乐部分起初被禁锢在狭小音域范围内,给人一种压抑感,随着情节的发展音域逐渐扩大,开始处的跳跃部分与句子结尾处的平稳波浪音型律动之间的相互关系是保持伴奏声部的素材的关键。(谱例 4-22)

谱例 4－22 《夜》1－9 小节

伴奏上声部——主和弦上的持续音,由于节奏对比,随着主题发展而具有了对位旋律的复调功能——这种音具有与主音对立的特殊含义。第二节的音乐素材富有戏剧性,旋律声部在相对"紧张"的和声下,与大调的七和弦形成对比。"演唱旋律"补充了和弦音,像是在交替出现的冲突,使乐曲和声效果更加丰富。(谱例 4－23)

谱例 4-23 《夜》10—14 小节

浪漫曲《缪斯》相对之前的浪漫曲作品,创作风格与技法显得更加深刻、质朴,其具有不同寻常的音乐织体结构、特殊的音乐戏剧性以及积极而有特色的和声元素。前奏中通过 B、E 两个音之间的节奏变换体现了复杂的调式变化之美和节奏变换的灵活性,长笛演奏的旋律在三连音节奏型的配合下营造出一种莫名的神秘感。(谱例 4-24)

谱例 4-24 《缪斯》1—6 小节

这些元素中的每一个音不仅得到了延续和发展,而且产生了新的形式。第一个主题元素在不同的和声背景里出现,与典型的节奏型一起在浪漫曲戏剧性方面起到主要旋律的作用。从 G 大调音阶里产生的声乐部分的素材,借助波浪音型的自由模进来体现它的叙事特点,三连音采用十度大跳成为钢琴伴奏中最具有特色的部分。在作品的间奏部分(23—27 小节)出现了 e 小调的低位和弦色彩的对置。(谱例 4—25)

谱例 4—25 《缪斯》7—24 小节

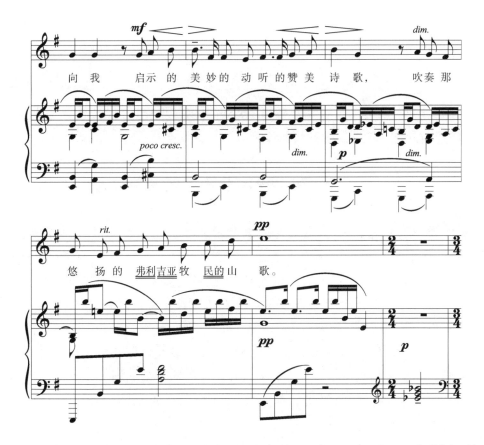

第二部分的开头仍然是以主音的五度音为基础,形成属七和弦。一般说来,伴随属七和弦的出现,会迎来全曲的高潮乐段。但是在曲中,伴随和声色调的改变,声乐部分的旋律沿着波浪型的递降转变为"自然音阶",直至出现前奏中的结束性终止乐句。这个章节里主要部分的旋律音型被塑造得比较有特点,它一开始依靠的是旋律主和弦(一开始是大调,然后是小调)。浪漫曲的第一部分保持着上升的"波浪型律动",使后面的音型要达到一个相对紧张的状态,并持续性地发展到全曲高潮。(谱例4-26)

谱例 4-26 《缪斯》25—36 小节

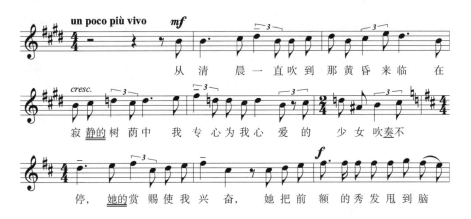

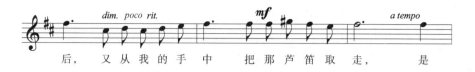

后，又从我的手中 把那芦笛取走， 是

值得关注的是：此乐段在除声乐高潮段落使用拉赫玛尼诺夫的"特殊和声"写作手法之外，旋律与和声之间存在拉赫玛尼诺夫式的相互影响。

第二节 和声织体的造型艺术特色

造型作为一个美术学术语，通常与静态艺术和视觉艺术相关，但也会用于听觉艺术，主要意义在于两个方面，一方面是通过音乐语言如调性、和声、节奏等来模仿自然界或者人类在社会生活中富有音乐特点的声音，塑造特定音乐场景，引起听者的想象和联想。另一方面，造型也会出现在音乐整体结构布局或者伴奏织体中，如对于同一伴奏织体的循环使用或者特别的和声配置手法所形成的造型。在作曲家和声语言的演变过程中，早期浪漫主义的创作常常采用分节歌的形式，使用变化重复或者织体的变奏。对于拉赫玛尼诺夫浪漫曲的和声语言而言，声音元素的两种联系原则——音调原则与和声编配原则是同等重要的，它们彼此平衡，不断地深化作品的内涵，随着文本内容和情节的发展而发展。

在小型艺术作品中，文本的形式比较简单，大多是交代性的，也有一些是具有和声特性的。在按照戏剧形式展开的篇幅较长的作品中，经常是由和声特性来调节音乐旋律的。拉赫玛尼诺夫音乐里和声织体元素所表现出的特性多种多样，下面主要列举几例予以说明。

1.减弱甚至中和调式音阶之间的音调联系

首先，我们以浪漫曲《河水中的睡莲》的序曲作为例子进行说明。

谱例 4-27 《河水中的睡莲》1—7 小节

谱例4-27里出现调式音阶的变化是基于主和弦所营造的相对平静的声音上的,同时伴有明和暗的对比。对于作曲家而言,含有音阶对比的和弦对置,很大程度上代替了调式体系以外的和弦外音:低声部采用和弦外音,高声部则构成和弦的基础音。在浪漫曲《孩子!你像一朵鲜花,多么美丽》中以这样的方法体现出和声织体的丰富性:所有伴奏织体对不同的主和弦采取的方法是一样的。伴奏上声部音型重复着声乐部分主动机的同时,还作为它的衬腔。在谱例4-28的前四个小节里可以注意到奇数和偶数小节里和声填充的区别:奇数小节依靠大调下属音和音,偶数小节则依靠的是明快的音阶与和声配置。

谱例4-28 《孩子!你像一朵鲜花,多么美丽》4—14小节

2. 和弦色彩统一性的减弱

这一点可以在浪漫曲《你又震颤起来，啊心扉》的第二句中被注意到。在这里，旋律的主干音形成独立的音层，每一个音层都有自己的主音调，同时与和声纵向内部音层产生更为复杂的功能关系。这样一来，可以使其他和声结构里的音程关系逐渐淡化。（谱例 4-29）

谱例 4-29 《你又震颤起来，啊心扉》16-21 小节

另外,还有浪漫曲《我又成为孤单一人》第一部分里的结束片段。(谱例4-30)

谱例4-30 《我又成为孤单一人》9—14小节

这里扩大的三和弦是以属和弦调式a小调为基础的,每一个基础音都有着不同形态的声音,特别鲜明地体现出中间音"F"在自己的调性上与半音的对立性。当然,这种特性通常不仅出现于副三和弦的分解形态,甚至在主和弦里也有。

3.声乐作为一个声部为曲式或钢琴伴奏声部服务

在浪漫曲《从前,我的朋友》里,高潮之前的再现部是通过使用主和弦的低音声部来塑造的。在高潮之前的前奏段落中,g小调出现在浪漫曲的开始部分,所使用的伴奏素材在后面不断地变化重复。(谱例4-31)这种风格也正是拉赫玛尼诺夫创作中最具有

特点的地方,而这种创作不会影响到演唱声部的旋律效果,因为创作整体才是作曲家首先需要考虑的。其次是对"单声部旋律"的强调,这种方式打破了浪漫主义时期艺术歌曲的创作框架,也取得了出其不意的效果。

谱例 4-31 《从前,我的朋友》17—24 小节

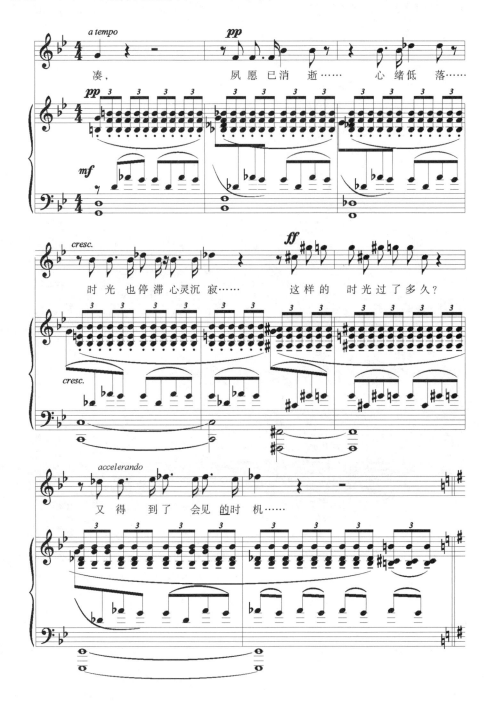

相比较而言,《落花飘零》是一个复二部曲式结构。a'乐段较为特别,它直接省去了 a 乐段的演唱声部,将演唱部分的旋律转移到了钢琴伴奏的高音区,这实际上是一种紧缩再现的创作手法。(谱例 4-32)

谱例 4-32 《落花飘零》钢琴伴奏音乐 1-3 小节

4.以"主干音"为旋律动机或极具表现力的音型模进来塑造沉稳、安静的氛围

浪漫曲《在寂静神秘的夜晚》是一个 D 大调的有再现的单三部曲式。整首浪漫曲与柴可夫斯基的旋律风格相似,从钢琴伴奏来看,这是跳进与级进相结合的例子,这里的动机是整部作品的核心组成部分。在拉赫玛尼诺夫的作品中,这种类似的动机曾多次出现,如《四月春光多明媚》《清晨》《时刻已到》等。第一部分在激进型三连音动机下营造出一种寂静神秘的氛围。(谱例 4-33)

谱例 4-33 《在寂静神秘的夜晚》钢琴伴奏音乐 1-3 小节

第二部分从第 15 小节开始,声乐部分与钢琴部分对应。钢琴伴奏部分由三连音转换为十六音符、八分音符和四分音符的组合。(谱例 4-34)

谱例 4-34 《在寂静神秘的夜晚》25—28 小节

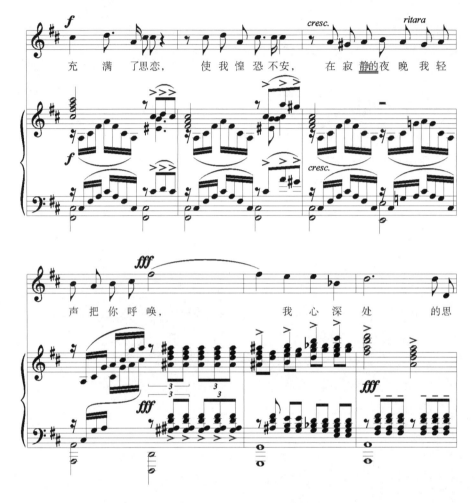

这里,紧凑的乐句压缩了前奏中钢琴旋律的张力,使音响的幅度逐渐扩展,更富表现力,并在"爆炸式的"高潮中结束。谱例 4-34 第 2 小节里出现的具有不同和声特性的和弦对比,赋予音乐更为鲜明的特性。

一、音响结构的叙事性

就拉赫玛尼诺夫的音乐创作而言,他的浪漫曲体现了独特敏锐的艺术触觉和缜密的音乐思维,其典型特点体现在线条思维、歌唱服从于钢琴音响的声音安排、对于持续音以及下属功能和弦的运用等方面。作曲家并不追求作品创作的简约主义原则,也不追求让某种被选音列来束缚自己的表现手法。他的音乐表现手法是相当多种多样的,因为这样可以更为准确地表达不同场景、不同形象的叙事意义。在他的浪漫曲中经常采用转调、跳跃型三连音型或者是较为复杂的七度音作为和弦根音,这些浪漫曲创作形

式构建出了不同寻常的叙事结构。

拉赫玛尼诺夫的第一组浪漫曲里有着特殊音乐形式的使用，其中就有非八度音音列。在《绝望者之歌》里，我们可以看到作曲家成熟作品里的一些特征——更准确地说这里声乐部分的宣叙调是伴奏主题素材的对位旋律。（谱例4-35）

谱例4-35 《绝望者之歌》1—6小节

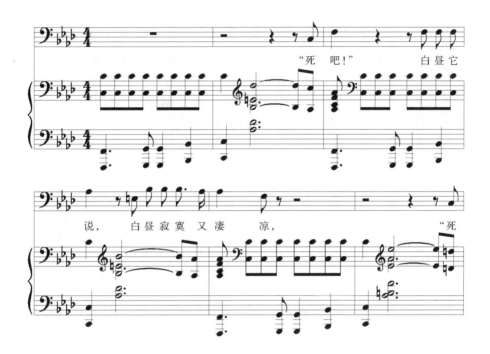

因此，每一个主和弦不仅在表现手法上是独立的，而且在自己的和声色彩特性上也是极具特点的：属和弦的持续音替换成热情洋溢的呼喊，并带有与低音对立的拉赫玛尼诺夫式的下属音。在该浪漫曲的第3节里，低音以五度音的形式发展，沿着五度音上升的旋律也使得音调与文本的语义相符合："你说，怎样才能挽回飞驰而去的盛夏？你说，怎样才能留住凋零的花朵？"最后，浪漫曲在平稳四度音程所构成的六和弦平行大调中结束。（谱例4-36）

谱例4-36 《绝望者之歌》结尾曲51—55小节

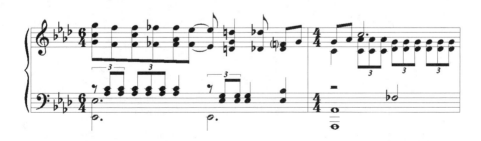

浪漫曲《丁香花》是拉赫玛尼诺夫在创作中期赠给斯特列卡洛娃的作品,作品旋律清新、朴实,结构短小。人声与钢琴在音高和结构上配合默契,在构思上同步一体。两段中间的音调特点:主和弦拖延、引入主七和弦、有下属音以及属和弦音。乐曲一开始便出现了不断流动的八分音符,旋律音型在间奏的开始位置,由♭A大调主和弦的外音构成,当然也融入了♭E和弦的某些音,发展到间奏时被非常富有表现力的和声小调和弦音所打破。(谱例4-37)

谱例 4-37 《丁香花》11—12 小节

再现部是作曲家喜欢的大调,音响幅度开始得到扩张,并多次出现主题动机的移调变化,钢琴结尾处恢复到了原本的调式,使之前的旋律与原有的"尖锐"和声得以解决。(谱例4-38)

谱例 4-38 《丁香花》13—17 小节

谱例 4-39 《丁香花》13—20 小节

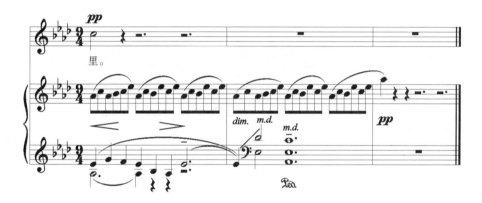

浪漫曲《这儿真好》是使用自然音来突显情感表现力的典型范例。与本文所研究的许多例子不同,作曲家在这里并没有给出主和弦上固定持续音的声音定位,而是通过最初的主音四度音程和六度音程来确定调式。声乐部分在最开始的旋律部分已经塑造出令人难忘的鲜明形象:♭A 大调第Ⅶ级音阶降低,克服了音调之间的相互联系。浪漫曲的开始句包含在大调第Ⅵ、Ⅲ、Ⅴ级的和声旋律中,只是在最后一个小节体现出调式的主和弦。可以明显地注意到,声乐较为重要部分的律动是与和声功能相对立的,作品中很明显地体现了拉赫玛尼诺夫旋律和声的独特性。

谱例 4-40 《这儿很好》1-6 小节

这首浪漫曲采用的调式倾向（♯f 小调：Ⅴ—Ⅰ）实际上是 A 大调的六级属和弦走向 A 大调的六级和弦，体现出多样的变化性以及明暗和强弱色彩的对比。当然，除了 A 大调、♯c 自然小调，和声小调与柔和的副调式也维持了作品的稳定性。浪漫曲的中间部分较多地使用了调式组合，这里出现了一系列的主和弦和副属和弦，旋律音型则继续保持了第一部分较为复杂的特质。

该曲最高潮的声乐部分和钢琴部分集中体现了典型的拉赫玛尼诺夫式的特征。钢琴旋律的结束部分更多地强调了和声特性：就像低音结束句里的导音，高声部下行到二度音，同时主和弦的根音也类似高声部的属和弦音。（谱例 4-41）

谱例 4-41 《这儿很好》13-18 小节

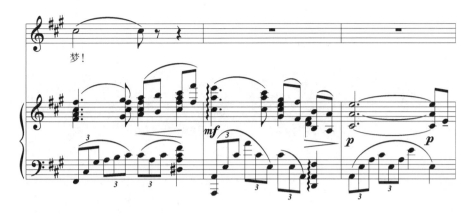

拉赫玛尼诺夫的浪漫曲中可以找到很多类似的例子,包括初期的一些没有标记作品号的作品,如《你可记得那晚?》《你又震颤起来,啊心扉》《在寂静神秘的夜晚》《不幸我爱上了他》《啊,不要悲伤》《她像中午一样美丽》《四月春光多明媚》等。旋律音型的使用是许多浪漫曲结尾的基础,像《别唱,美人》《深夜在我花园里》《她像中午一样美丽》,这些浪漫曲里并没有引用相关的素材,但是并不影响作曲家准确地再现"东方所特有的"音韵。

浪漫曲《窗外》运用了自然泛音列来展现情感内涵。作品是一个 A 大调单二部曲式,开篇使用 A 大调属和弦,它的和声基础是属七和弦,从属于它的 II 级七和弦。本曲最大的亮点是声乐部分音列之间的相互关系,作曲家将声乐部分的音列分成 A 大调两个五声音阶片段。第一个音阶是"E""#F"和"A""B""#C",替换成另一个音阶"#F"和"A—C—D—E"。这两个音阶没有三全音,三全音对和弦是很好的补充,在主干音位置经常出现。在第二句里这两个五音音阶形成对位旋律,第一个是在钢琴部分,第二个是在演唱部分,都补充着属和弦调式来构成华美的音阶。(谱例 4-42)

谱例 4-42 《窗外》1—3 小节

第二节的开头建立在属和弦调式上,然后变成下属音。但这里钢琴部分对位的旋律基础是属和弦七度音,以此形成积极的结尾。结尾在浪漫曲最高潮处出现——一开始是下属音大调,然后是小调,这时的音列发展至七度音(先是严肃的,然后是程式化

的)。(谱例4-43)

谱例4-43 《窗外》16—19小节

拉赫玛尼诺夫浪漫曲声乐部分的元素在对位旋律中经常可见,再现部对位旋律五声音阶音调恢复了明快的调式。例如浪漫曲《在圣殿的大门外》《沉思》《祈祷》《往日的爱情》《别相信我,朋友》《春潮》《命运》《新坟上》《风暴》《阿里翁》《拉撒路复活》《你了解他》《韵律难调》都是明显范例,它们通常在作品中起补充音乐织体的作用,形成绚丽多彩的画面。

二、调式、调性结构的多样性

随着对拉赫玛尼诺夫音乐作品的深入研究,我们可以发现调式对作品具有十分重要的意义。调式结构不仅形成了拉赫玛尼诺夫式的和声技法,更赋予一些调式和声深层含义,而且贯穿于音乐形式、体系之中,是音乐作品抒情达意的重要表现形式。它决定了作品的内在结构、和声配置,甚至乐器的音色要求,通过对调式语言的运用,我们可以发现调性结构的改变能深入塑造贴近于作者内心的人物形象。

谱例4-44 《落花飘零》1—3小节

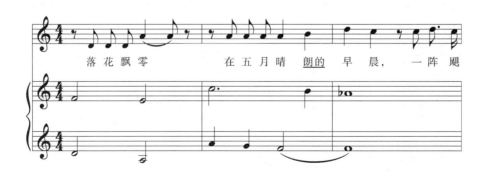

谱例4-44是《落花飘零》的片段,全曲为a小调的复二部曲式,其结构图示见

图 4-1。

图 4-1 《落花飘零》结构图示

在发展过程中,该曲的声乐部分与伴奏音调定位不同(调性丰富)。相比单一乐段,这种转调乐段可以出现在乐句之间或者是乐句的结构内部,在陈述内容时相对更加丰满,有动力感。它的作用一是强调了不同调性之间色彩属性上的对比,二是强调了调性功能上的力度变化。呈示部声音配置精练,声乐演唱部分没有安排和弦,乐句以极简的音程形式构成,且多是五度关系构成的特性音调。

谱例 4-45 《落花飘零》26—32 小节

在谱例 4-45 中,钢琴高声部的对位旋律在一开始是 d 小调,然后发展为 F 大调,而此时的声乐部分是 a 小调。

浪漫曲《河水中的睡莲》里调性结构的特征更具有代表性,把 G 大调与同名小调 g 小调以及平行小调 e 小调都连接了起来。(谱例 4-46)

谱例 4-46 《河水中的睡莲》4-12 小节

该曲的主和弦处于其形式上相等的位置并得以加强,该浪漫曲的旋律基础是这个和声的主干音,并以这样的方式构成调性和声和 G 大调的主导位置。

浪漫曲《在我们每个人的心中》的调性是复杂的,它将 C 大调和同名小调 c 小调、平行小调 a 小调的元素结合在一起。通过钢琴声部的低音表现出主旋律的色彩,成为声乐部分的旋律基础。旋律线一开始依靠的是自然音音列,只有小三度音。但是它的和声走

向预示了包括声乐旋律在内的整个半音音列的结构及随之发展的变化。（谱例4-47）

谱例4-47 《在我们每个人的心中》1—9小节

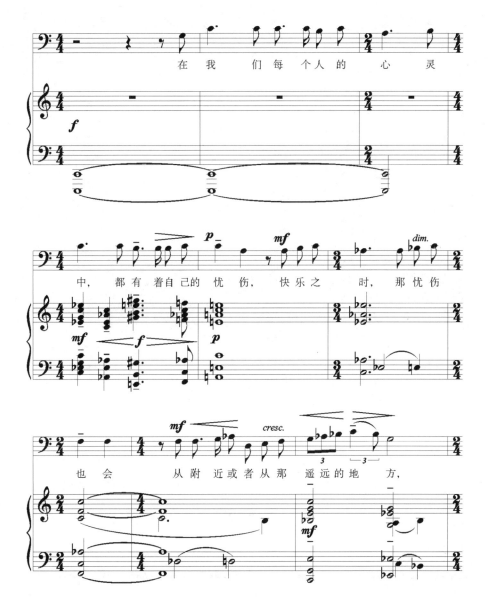

由于华彩乐段的新形式，涵盖了整个半音音列。因此，C大调的调性结构显得特别不同寻常。（谱例4-48）

谱例 4-48 《在我们每个人的心中》7—12 小节

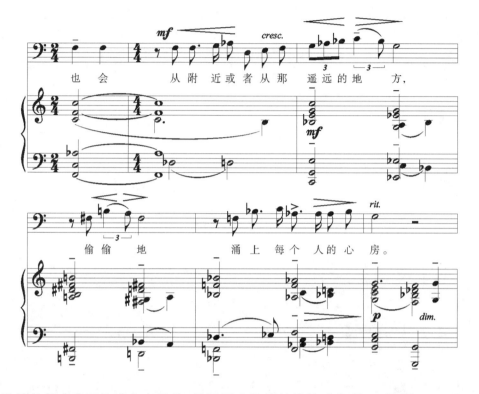

连续的低音位置构成和声结构,增添了生机勃勃的情感色彩。(谱例 4-49)

谱例 4-49 《在我们每个人的心中》24—31 小节

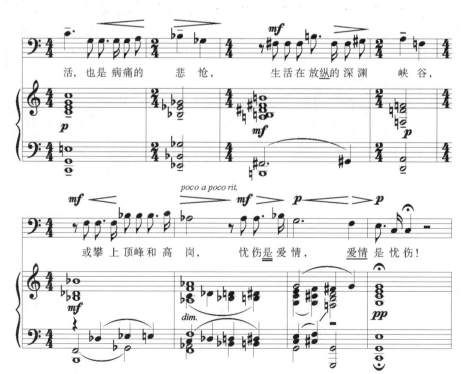

浪漫曲《微风轻轻吹过》的音乐素材结合了浪漫主义时期各种典型的音乐织体,细腻而准确地反映了诗歌的情节内容。和许多其他浪漫曲一样,变化的主题音在静止的氛围下响起,在原则上这与构成背景音乐的和弦及调式是一样的,每一个调性在独立的音区内都被呈现出来,并有其独特的节奏体现。浪漫曲的主旋律在声乐部分开始的位置出现,并在整个戏剧的伴奏声部里呈现出不同形式的发展。(谱例4-50)

谱例4-50　《微风轻轻吹过》1—11小节

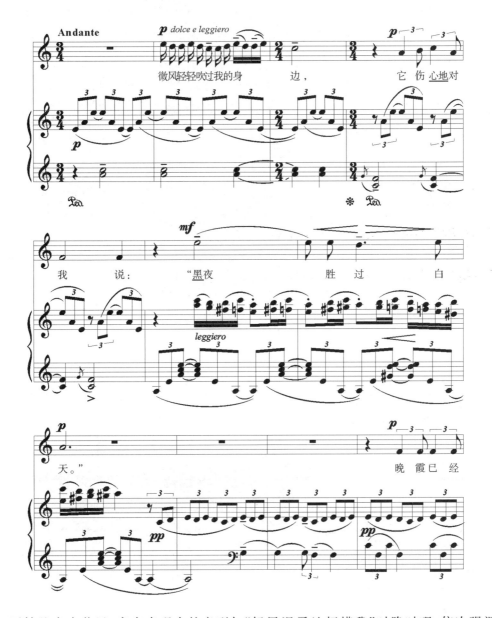

开始几个小节里,富有表现力的音型如"轻风温柔地抚摸我"时隐时现,依次强调和弦音的每一个音。第二个对比音型(歌词"伤心低语")依靠的是a小调的低音阶和最低

音"F"。作曲家对声音以及和弦位置的表现力特别敏感,他善于用和声表现手法来传达诗歌文本的内在与语义。第一部分的结束句在旋律和节奏上是对主题内容的延展。

起初 a 小调起连续持续音的作用,后根据诗歌文本的发展进入其他调式,使和声背景中的调性不断地交替。歌词"黑夜胜过白天"之后,钢琴部分响起三连音节奏的主音调,在它的背景下开始发展第二主题元素。和声织体根据诗歌文本内容发生明显改变,出现更紧张的三和弦,低声部出现了半音音阶的对位旋律。素材不断发展进入 #c 小调,声乐部分是基于主旋律的音调,但它的和弦音从 E 音开始,最初是在三连音的位置,钢琴部分用主旋律的调式变化描绘出时隐时现的海浪形象,以此来烘托情节。

接下来是通过同名小调以及下属变化和声进行华美的转调,从 #c 小调转到 C 大调,上升的半音旋律律动,呈现出日出的画面,让听众感受到 C 大调明快而干净的自然音,并在伴奏声部中融入主旋律音调。(谱例 4－51)

谱例 4－51　《微风轻轻吹过》26－31 小节

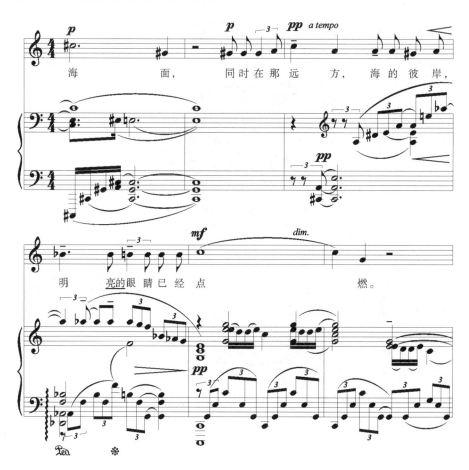

在浪漫曲再现部,第一主题元素的旋律无任何变化地被重复。持续并完美地阐释了文本的诗意主题——"白天胜过夜晚!"。之后,钢琴尾奏的调式开始从 #c 小调转入 C

大调,与声乐部分相对应。(谱例4-52)

谱例 4-52 《微风轻轻吹过》43—46小节

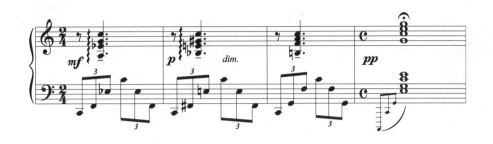

三、旋律修饰的独特性

最有趣、复杂且富于表现力的调性结构都出现在拉赫玛尼诺夫晚期的浪漫曲中,调性与和声的表现手法在曲中与旋律完美结合于一体。

浪漫曲《约翰福音》创作于1915年,是第一次世界大战爆发的第二年,这部作品是拉赫玛尼诺夫创作成熟阶段作品的典范。该曲的文本基于苏联因战乱而失去大量人民的社会现实,全曲基于福音书中鲜明而动人心弦的独白式的半音音列。以♯c小调作为音调中心,根据两者联系确定所有音阶的位置。该浪漫曲的主和弦是转位的三和弦,是小调调性中最低沉的音阶。这个和声可以让人想起肖邦《马祖卡舞曲》a小调里转位的主和弦独特而悲伤的声音、穆索尔斯基组曲《四面墙》中的浪漫曲《你在人群中没有认出我》的戏剧性结尾和斯克里亚宾为左手创作的作品《♯c小调前奏曲》里开头部分轻轻的叹息。

毋庸置疑,和声特性在拉赫玛尼诺夫浪漫曲的表现手法中占主导地位。浪漫曲的开端热情澎湃,音乐织体充满冲突性。(谱例4-53)

谱例 4-53 《约翰福音》1—6小节

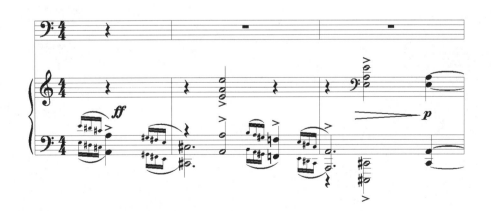

在这里,作曲家通过加入低音旋律,使得严肃而低沉的调性被额外加强,主和弦转位的特殊作用使其可以作为主和弦结束旋律。(谱例4-54)

谱例4-54　《约翰福音》7—9小节

在浪漫曲快要结束的部分,通过几个主干音将更紧张的不协和音程变得低沉,而浪漫曲的结束部分采用这种安静的方式来解决这些内容之间的冲突。(谱例4-55)

谱例4-55　《约翰福音》12—14小节

浪漫曲《深夜在我花园里》的文学基础是勃洛克的诗歌，是对亚美尼亚诗人诗歌的诗意转述。（谱例4-56）

谱例4-56 《深夜在我花园里》1—10小节

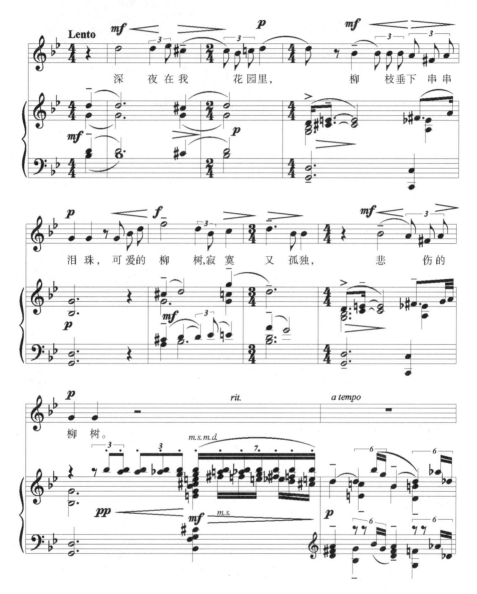

该曲旋律素材中出现的东方特点以及异域情调并不是偶然的，虽然作曲家没有将塑造具体的民族特色设为自己的目标，但是诗歌的内容使旋律具有这样的性质，且其音调结构带有尖锐的特点。作曲家的目的是揭示每个音阶和变化调性的和弦位置——带Ⅳ级和Ⅶ级上升音阶的小调。

第二部分的开始（诗歌的第二节）依靠的是属音调式g小调，其中明快的属音和声与

低沉的旋律形成对比。这里最有趣的是作品中存在各种复杂的调式结构,有意识的调性变化在 D 调和 G 调之间转换。

在第二节,钢琴的高声部开始产生了与声乐旋律的对位,不断综合着复杂调性的音列。按照自然音普通调性原则构建,将低音区的上行旋律与高音区的下行旋律相对比。形成符合该部分特殊调性旋律的根源。(谱例 4-57)

谱例 4-57 《深夜在我花园里》音列结构

浪漫曲简短的再现部去除了复杂调性之间产生的不协和,在表现手法和节奏上进行了区分。如果根音和三度音是持续音,那么五度音就会产生带有从属于它的对应动机。(谱例 4-58)

谱例 4-58 《深夜在我花园里》16-20 小节

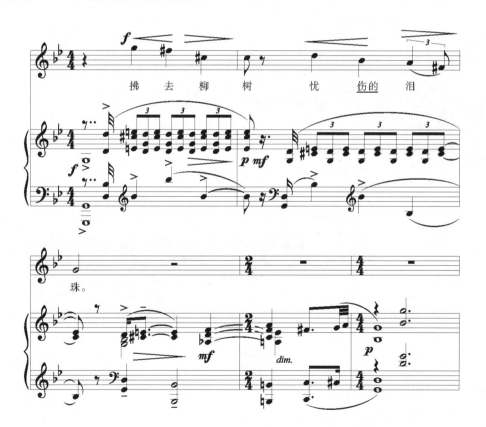

浪漫曲《致她》的形式与诗歌文本(别雷)的形式紧密相连,文本主要如下:

小草宛如晶莹的珍珠,

我听见远处传来问候,

忧伤而亲切,

亲爱的你啊,你在哪里? 亲爱的你啊!

美好的夜晚,

美妙的夜晚!

双手举起,我等着你,

亲爱的你啊,你在哪里? 亲爱的你啊!

浑浊的河水水流平缓,

泛白的浪花拍打着河岸。

亲爱的你啊,你在哪里? 亲爱的你啊!

虽然该曲每节音乐素材的内容有着明显不同,但又都有基于音调连续发展的特征。其中的调性结构是作曲家复杂调性运用的典型例子,第一节的和音织体是保持着均衡的主音五度音,并形成持续音。

谱例 4-59 《致她》音列结构

F 大调依次在钢琴声部和独唱声部响起,它的结构不是单一的,里面既有带减五度音的五声音列(例 4-57),又有五声音阶构成的和弦音(例 4-59),和弦音层含有相同主和弦 F 大调和 f 小调的转换。II 级和 VII 级和弦使主旋律具有特殊的表现力,带有拉赫玛尼诺夫式的典型特征,即形成和声对位。(谱例 4-60)

谱例 4-60 拉赫玛尼诺夫《致她》1—11 小节

一开始建立在五声音阶基础上的c小调和♭c小调的第一个重叠句的素材,逐渐地半音化并开始转入第二节。并根据诗歌文本的内容,变得戏剧化,逐渐形成一种新的发展模式。(谱例4-61)

谱例4-61 《致她》16—22小节

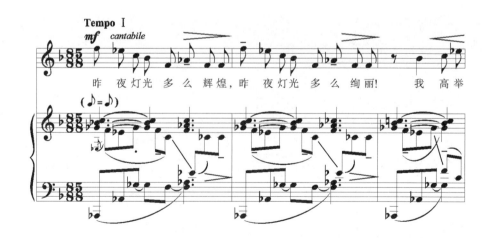

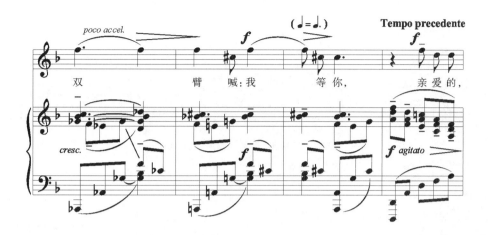

在这里,钢琴部分响起的主旋律演变成属音调性♭D大调。第二个重叠句里调性随着平行线推进,d小调逐步变得明快。第三节是按其最激动的文本内容,把听众带离平稳的旋律,这里出现了大三度音程的调性变化——A大调和F大调。声乐部分和伴奏声部的音乐素材相应地半音化,第三个重叠句又再次恢复到之前的平静。浪漫曲以平和的钢琴结尾结束,其中有明快性质的主和弦,在利第亚调式上强调出其同名小调的和声。

浪漫曲《雏菊》是使用衬腔原则的多旋律织体作品中的典型例子。这里的声乐素材本身就是钢琴部分高声部的衬腔,和声基础则选用声乐部分里的利第亚调式。(谱例4-62)

谱例4-62 《雏菊》1—11小节

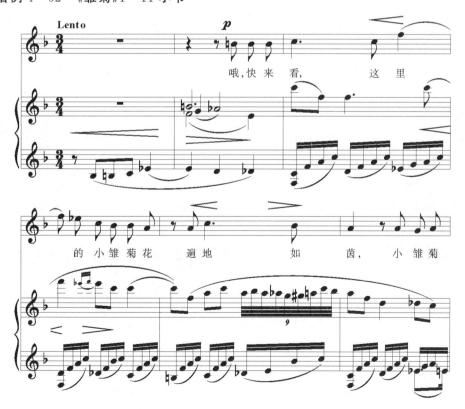

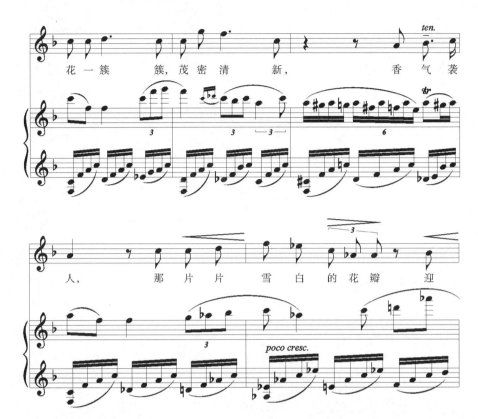

这首作品作为拉赫玛尼诺夫的 op.38 号作品之一,不仅是作曲家个人风格成熟的标志,也是 1916 年创作的最后一套(op.38)声乐套曲,是技术与艺术的完美结合。

拉赫玛尼诺夫在浪漫曲《捕鼠人》的和声素材中设立了几个谜团,得出其谜底则需要对旋律功能进行系统分析。第一个谜——依照多调性原则构建纵向和声。这里出现利第亚调式以及混合利第亚调式,所有织体音之间的和谐被它们在不同旋律主和弦声音里同时产生的矛盾破坏,每一个主和弦里都有不一致的成分。(谱例 4-63)

谱例 4-63 《捕鼠人》1-9 节

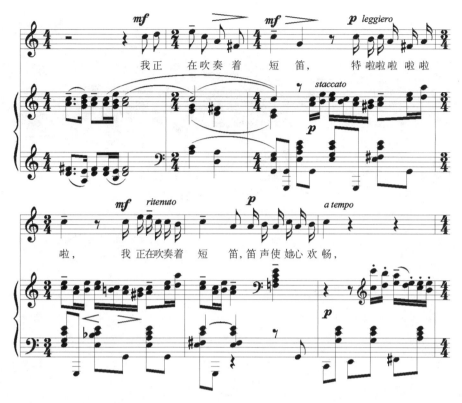

第二节从诗歌"我在静静的河岸边散步"开始,是浪漫曲的发展部分。它在调式层面非常自由,其中小调的三度关系占主导地位:e小调—g小调—♭b小调,f小调—♭a小调。

第三节("可爱的房子矗立在那里")按照文本内容出现了一个讽刺抒情性质的片段,其特点是通过相联系的调式C大调—D大调、♭C大调—♭D大调进行对比。该节的结尾是发展的最高潮,集中了最紧张的声乐部分和织体各音层之间的关系。特别有趣的是旋律中的A主和弦与高潮之前的伴奏之间的关系,这里A主和弦首先成为调性的主和弦,然后在拉赫玛尼诺夫式带有减五度音的小七和弦和声里成为旋律基础。(谱例4-64)

谱例4-64 《捕鼠人》35—38小节

再现部的和声在保留两个对比旋律基础 C 音和 A 音时,通过半音阶为各种调性增添新的旋律。

浪漫曲《啊呜!》是俄国声乐佳作之一,其中我们可以看到许多浪漫曲中很熟悉的和声织体的构建原则。最典型的是被设定在主题中心纵向结构中独立的副和弦。在第二节里,典型的声乐部分被作曲家最喜欢的利第亚调式以及混合利第亚调式一笔带过。在素材发展过程中 F 音和 ♭A 音(基于主音构成的三度音和五度音)继续保持自己在调性结构上的支撑作用。与此同时,它们成为构建和声进入复杂调性结构的基础。

谱例 4-65 《啊呜!》28—34 小节

这个作品展示了对比的主和弦——利第亚调式和混合利第亚调式以及带导音的多里亚调式（谱例 4-66）。

谱例 4-66 利第亚调式和混合利第亚调式以及带导音的多里亚调式的对比

两个主和弦独立的同时又相互补充，在此基础上构建的钢琴部分，主音的音列结构包括两个主和弦及其从属音阶。它们在色彩方面非常丰富，而在内部音调联系上也有所不同，在主音和伴奏音上有着各自的解读。其中，和声技巧中非常典型的是 ♭a 多里亚调式。

四、创作的时代性

要评价这位伟大的作曲家对浪漫曲体裁发展的贡献，就不得不提到他对圣咏素材的使用。圣咏素材在他作品里的典型特征是出现在相对短小的乐段中。在浪漫曲（op. 14）许多旋律中能被看到，如《夏夜》《哦，不要悲伤》《她像中午一样美丽》《旋律》《在圣像前》《我多痛苦》《我有多少隐衷》《让我们休息》《我又成为孤身一人》。我们可以把旋律（含声乐部分和伴奏部分的音型）比较接近这种圣咏的浪漫曲《夜晚》作为这种创作手法的样本。浪漫曲《音乐》中"神圣的面容，转瞬即逝……"的声乐部分含有圣咏合唱元素，并以声乐部分隐藏旋律的形式不断进行重复。（谱例 4-67）

谱例 4-67 《音乐》13—22 小节

浪漫曲《无歌词》在这方面也是具有代表性的作品。这首作品是作曲家声乐作品中篇幅最大内涵最深刻的一首,集中了拉赫玛尼诺夫典型的创作风格特点。

该曲最前段的和声素材以和声技巧为基础,许多典型特例都可以证明这一点:一是主音和声通过"主旋律"来确定和声走向;二是消除部分小节的时长限制,节奏自由;三是确保和弦之间的旋律功能占主导地位;四是着重强调和声华丽美观的特性,借助"那布勒斯下属音"来加强自然小调的下行旋律;五是作曲家努力通过旋律上行来中和高低音之间的调性联系。

《无歌词》主题素材中最深刻的联系是对圣咏元素的使用,但是它们对于作曲家来说,并不是典型的旋律风格。第一部分合唱的风格运用了多种表现手法,除了独唱部分,其他声部的音型几乎毫无例外地使用了二度音,偶尔使用半音。和声的纵向结构很严谨,紧张的不协和音只在华彩乐段前才会出现。

谱例 4-68 《无歌词》1—7 小节

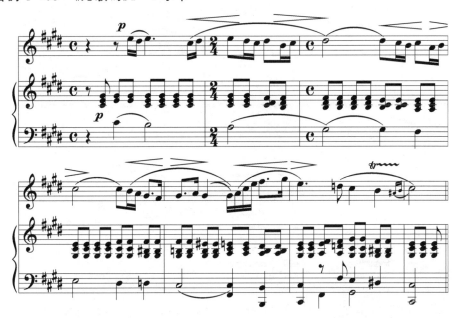

《无歌词》的中间部分塑造了毫不掩饰的、公开的、紧张的情感氛围,形成了勇敢、坚毅和有明确目的的音乐特征。声乐部分以及音调结构保留了第一部分旋律音型的特征,但是作曲家将表现形式从合唱转到独唱。在这个新的特征里,声乐部分更新的素材与更紧张的由第一部分合唱主题发展的钢琴伴奏声部形成了对位旋律。

　　再现部是最富意义的集中体现,声乐部分是在伴奏背景音基础上的独唱,形成了作品内容上的最高潮。令人惊讶的是,作曲家采用最少的技法却达到了最大的表现效果:两个八度音的小调音阶采用了低音的上升律动。(谱例 4-69)

谱例 4-69　《无歌词》32—40 小节

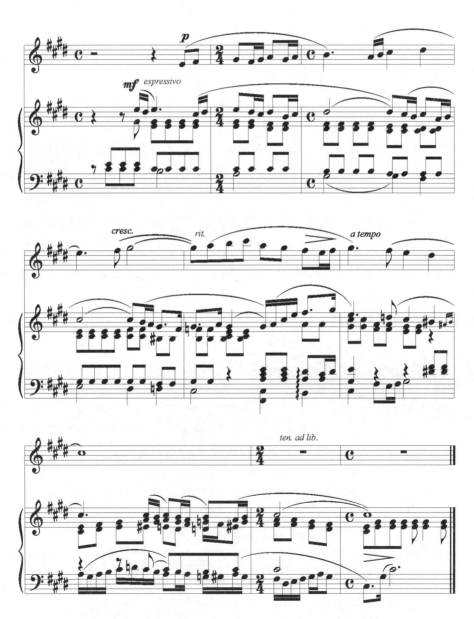

在主和弦基础上响起的钢琴旋律,不断加大最低音和最高音之间的音程距离,这种令人叹为观止的形象塑造也是拉赫玛尼诺夫创作抒情浪漫曲的巅峰体现。

本章节通过分析作品,阐释了浪漫曲戏剧性的本质特征和艺术规律。结合文本分析了创作思想,探寻了浪漫曲戏剧性形成的基本规律,重点论述了代表性浪漫曲的特征以及创作规律,揭示出拉赫玛尼诺夫浪漫曲的形式、演变及戏剧性规律的内在本质。

参考文献

一、中文

[1]林育.拉赫玛尼诺夫歌曲研究[M].北京:首都师范大学出版社,1999.

[2]陈琼.钢琴在拉赫玛尼诺夫艺术歌曲中的地位:兼论其与人声声部的合作[J].中国音乐学,2007(2):124-127+49.

[3]陶亚兵.中俄音乐交流史事回顾与当代反思[M].北京:人民音乐出版社,2011.

[4]居其宏.戏剧动作与歌剧音乐的戏剧性展开:评歌剧《楚霸王》的一度创作[J].歌剧,2010(2):50-55.

[5]林希.无词艺术歌曲的独立音乐性:以拉赫玛尼诺夫《练声曲》为例[J].音乐研究,2013(5):102-105.

[6]杨易禾.音乐表演美学[M].南京:江苏文艺出版社,2017.

二、俄文

[1]Н.玛雷舍瓦.拉赫玛尼诺夫浪漫曲的音乐戏剧分析[M].莫斯科:苏联作曲出版社,2008.

[2]Л.阿斯特洛娃.歌唱发音[M].莫斯科:莫斯科音乐出版社,2013.

[3]Л.萨巴涅夫.拉赫玛尼诺夫的俄罗斯回忆[M].莫斯科:21世纪"经典"出版社,2014.

[4]В.贝列茨咖娅.拉赫浪漫曲之旅[M].圣彼得堡:圣彼得堡音乐出版社,2015.

[5]К.布鲁日尼科夫.拉赫浪漫曲艺术[M].圣彼得堡:环球音乐出版社,2016.

[6]Л.德密特利耶夫.歌唱方法的基本原理[M].莫斯科:莫斯科音乐出版社,2017.

附录1 拉赫玛尼诺夫音乐作品中、俄、英文名称对照表

作品编号	作品类型	中文	俄文	英文	创作年代/年
01	协奏曲	《第一钢琴协奏曲》（为钢琴和乐队而作）	《Концерт》№1，для фортепиано с оркестром	*Piano Concerto No.1*, in f sharp minor	1890—1891
02	室内乐	《小品两首》（为大提琴和钢琴而作）	《Две пьесы》，для виолончели и фортепиано	*Pieces* (2), for cello & piano	1892
02/1	室内乐	《前奏曲》（为大提琴和钢琴而作）	《Прелюдия》，для виолончели и фортепиано	*Prelude*, for cello & piano in c sharp minor	1892
02/2	室内乐	《东方之舞》（为大提琴和钢琴而作）	《Восточный танец》，для виолончели и фортепиано	*Oriental Dance*, for cello & piano in c sharp minor	1892
03	钢琴曲	《幻想曲五首》（为钢琴而作）	《Пять пьес-фантазий》，для фортепиано	*Morceaux de Fantasie* (5), for piano	1892
03/1	钢琴曲	《悲歌》（为钢琴而作）	《Элегия》，для фортепиано	*Elegy*, for piano	1892
03/2	钢琴曲	《前奏曲》（为钢琴而作）	《Прелюдия》，для фортепиано	*Prelude*, for piano	1892
03/3	钢琴曲	《浪漫曲》（为钢琴而作）	《Мелодия》，для фортепиано	*Melodie*, for piano	1892
03/4	钢琴曲	《丑角》（为钢琴而作）	《Полишинель》，для фортепиано	*Clown*, for piano	1892
03/5	钢琴曲	《夜曲》（为钢琴而作）	《Серенада》，для фортепиано	*Serenade*, for piano	1892

续表

作品编号	作品类型	中文	俄文	英文	创作年代/年
04	浪漫曲	《歌曲六首》（为人声和钢琴而作）	《Шесть романсов》, для голоса с фортепиано	Songs（6）, for voice & piano	1890—1893
04/1	浪漫曲	《啊！不，求你别离开我》（为人声和钢琴而作）作词：德米特里·谢尔盖耶维奇·梅列日科夫斯基	《О, нет, молю, не уходи》, для голоса с фортепиано Слова：Дмитрий Сергеевич Мережковский	Oh No, I Beg You, For sake Me Not, song for voice & piano Text：Dmitry Sergejevich Merezhkovsky	1890—1893
04/2	浪漫曲	《清晨》（为人声和钢琴而作）作词：M. L. 雅诺夫	《Утро》, для голоса с фортепиано Слова：М. Л. Янов	Morning, song for voice & piano Text：M. L. Yanov	1890—1893
04/3	浪漫曲	《在寂静神秘的夜晚》（为人声和钢琴而作）作词：阿法纳西斯基·阿法纳西耶维奇·费特	《В молчаньи ночи тайной》, для голоса с фортепиано Слова：Афанасий Афанасьевич Фет	In the Silence of the Secret Night, song for voice & piano Text：Afanasy Afanas'yevich Fet	1890—1893
04/4	浪漫曲	《别唱，美人》（为人声和钢琴而作）作词：亚历山大·谢尔盖耶维奇·普希金	《Не пой, красавица》, для голоса с фортепиано Слова：Александр Сергеевич Пушкин	Do Not Sing, My Beauty, for voice & piano Text：Aleksander Sergejevich Pushkin	1890—1893
04/5	浪漫曲	《啊你，我的田野》（为人声和钢琴而作）作词：阿列克谢·康斯坦丁诺维奇·托尔斯泰	《Уж ты, нива моя》, для голоса с фортепиано Слова：Алексей Константинович Толстой	Oh Thou, My Field, song for voice & piano Text：Count Alexei Konstantinovich Tolstoj	1890—1893

续表

作品编号	作品类型	中文	俄文	英文	创作年代/年
04/6	浪漫曲	《从前，我的朋友》（为人声和钢琴而作）作词：阿尔希尼·阿卡德耶维奇·戈列尼谢夫-库图佐夫	《Давно ли, друг мой》，для голоса с фортепиано Слова：Арсений Аркадьевич Голенищев-кутузов	*How Long, My Friend*, song for voice & piano Text：Arsenyj Arkad'jevich Golenishchev Kutuzov	1890—1893
05	钢琴	第一组曲《图画幻想曲》（为双钢琴而作）	《Фантазия Картины》. Сюита № 1, для 2-х фортепиано в 4 руки	*Suite No. 1 Fantasie Tableaux*, for 2 pianos in g minor	1893
06	室内乐	《小品两首》（为小提琴和钢琴而作）	《Две пьесы》，для скрипки и фортепиано	*Pieces* (2), for violin & piano	1893
06/1	室内乐	《浪漫曲》（为小提琴和钢琴而作）	《Романс》，для скрипки и фортепиано	*Romance*, for violin & piano in d minor	1893
06/2	室内乐	《匈牙利舞曲》（为小提琴和钢琴而作）	《Венгерский танец》，для скрипки и фортепиано	*Hunagrian Dance*, for violin & piano in d minor	1893
07	交响诗	《岩石》（根据契诃夫作品而作的交响诗，为管弦乐队而作）	Фантазия 《Утес》，для симфонического оркестра	*The Rock*, symphonic poem after Chekhov, for orchestra	1893
08	浪漫曲	《歌曲六首》（为人声和钢琴而作）	《Шесть романсов, для голоса с фортепиано	*Songs* (6), for voice & piano	1893
08/1	浪漫曲	《河水中的睡莲》（为人声和钢琴而作）原诗：海因里希·海涅 改编：阿列克谢·尼古拉耶维奇·普列谢耶夫	《Речная лилея》，для голоса с фортепиано Слова：Алексей Николаевич Плещеев, из Гейне	*The Water Lily*, song for voice & piano Text：Aleksey Nikolayevich Pleshcheyev, after Heinrich Heine	1893

续表

作品编号	作品类型	中文	俄文	英文	创作年代/年
08/2	浪漫曲	《孩子！你像一朵鲜花，多么美丽》（为人声和钢琴而作）原诗：海因里希·海涅 改编：阿列克谢·尼古拉耶维奇·普列谢耶夫	《Дитя, как цветок ты прекрасна》, для голоса с фортепиано Слова: Алексей Николаевич Плещеев, из Гейне	*Child, Thou Are As Beautiful As A Flower*, song for voice & piano Text: Aleksey Nikolayevich Pleshcheyev, after Heinrich Heine	1893
08/3	浪漫曲	《沉思》（为人声和钢琴而作）原诗：海因里希·海涅 改编：阿列克谢·尼古拉耶维奇·普列谢耶夫	《Дума》, для голоса с фортепиано Слова: Алексей Николаевич Плещеев, из Гейне	*Brooding*, song for voice & piano Text: Aleksey Nikolayevich Pleshcheyev, after Heinrich Heine	1893
08/4	浪漫曲	《不幸我爱上了他》（为人声和钢琴而作的歌曲）原诗：A.谢甫琴科 改编：阿列克谢·尼古拉耶维奇·普列谢耶夫	《Полюбила я на печаль свою》, для голоса с фортепиано Слова: Алексей Николаевич Плещеев, из Щевченко	*I Have Grown Fond of Sorrow*, song for voice & piano Text: Aleksey Nikolayevich Pleshcheyev, after Shevchenko	1893
08/5	浪漫曲	《梦》（为人声和钢琴而作的歌曲）原诗：海因里希·海涅 改编：阿列克谢·尼古拉耶维奇·普列谢耶夫	《Сон》, для голоса с фортепиано Слова: Алексей Николаевич Плещеев, из Гейне	*The Dream*, song for voice & piano Text: Aleksey Nikolayevich Pleshcheyev, after Heinrich Heine	1893
08/6	浪漫曲	《祈祷》（为人声和钢琴而作）原诗：歌德 改编：阿列克谢·尼古拉耶维奇·普列谢耶夫	《Молитва》, для голоса с фортепиано Слова: Алексей Николаевич Плещеев, из Гете	*A Prayer*, song for voice & piano Text: Aleksey Nikolayevich Pleshcheyev, after Goethe	1893

续表

作品编号	作品类型	中文	俄文	英文	创作年代/年
09	室内乐	《悲歌三重奏》(为钢琴和弦乐组而作)	《Элегическоетрио》, для скрипки, виолончели и фортепиано	*Trio Elegiaque*, for piano & strings	1893
10	钢琴曲	《沙龙乐曲》(为钢琴而作)	《Семь салонных пьес》, для фортепиано	*Morceaux de Salon*, for piano	1893—1894
10/1	钢琴曲	《夜曲》(为钢琴而作)	《Ноктюрн》, для фортепиано	*Nocturne*, for piano in a minor	1893—1894
10/2	钢琴曲	《圆舞曲》(为钢琴而作)	《Вальс》, для фортепиано	*Valse*, for piano in A major	1893—1894
10/3	钢琴曲	《船歌》(为钢琴而作)	《Баркарола》, для фортепиано	*Barcarolle*, for piano in g minor	1893—1894
10/4	钢琴曲	《浪漫曲》(为钢琴而作)	《Мелодия》, для фортепиано	*Melodie*, for piano in e minor	1893—1894
10/5	钢琴曲	《幽默曲》(为钢琴而作)	《Юмореска》, для фортепиано	*Humoresque*, for piano in G major	1893—1894
10/6	钢琴曲	《浪漫曲》(为钢琴而作)	《Романс》, для фортепиано	*Romance*, for piano in f minor	1893—1894
10/7	钢琴曲	《玛祖卡》(为钢琴而作)	《Мазурка》, для фортепиано	*Mazurka*, for piano in D flat major	1893—1894

续表

作品编号	作品类型	中文	俄文	英文	创作年代/年
11	钢琴曲	《乐曲六首》（为钢琴四手联弹而作）	《Шесть пьес》, для фортепиано в 4 руки	Morceaux (6), for piano, 4 hands	1894
11/1	钢琴曲	《船歌》（为钢琴四手联弹而作）	《Баркарола》, для фортепиано в 4 руки	Barcarolle, for piano, 4 hands in g minor	1894
11/2	钢琴曲	《谐谑曲》（为钢琴四手联弹而作）	《Скерцо》, для фортепиано в 4 руки	Scherzo, for piano, 4 hands in D major	1894
11/3	钢琴曲	《俄国民歌》（为钢琴四手联弹而作）	《Русская песня》, для фортепиано в 4 руки	Russian Song, for piano, 4 hands in b minor	1894
11/4	钢琴曲	《圆舞曲》（为钢琴四手联弹而作）	《Вальс》, для фортепиано в 4 руки	Valse, for piano, 4 hands in A major	1894
11/5	钢琴曲	《浪漫曲》（为钢琴四手联弹而作）	《Романс》, для фортепиано в 4 руки	Romance, for piano, 4 hands in c minor	1894
11/6	钢琴曲	《荣誉》（为钢琴四手联弹而作）	《Слава》, для фортепиано в 4 руки	Slava, for piano, 4 hands in C major	1894
12	管弦乐曲	《波西米亚随想曲》（为管弦乐队而作）	《Каприччио на цыганские темы》, для симфонического оркестра	Capricebohémien, for orchestra in e minor/E major	1892
13	交响曲	《第一交响曲》（根据钢琴二重奏和管弦乐片段修订）	《Симфония №1》, для симфонического оркестра	Symphony No. 1, in d minor, lost, reconstructed from piano duets and orch. Fragments	1895

续表

作品编号	作品类型	中文	俄文	英文	创作年代/年
14	浪漫曲	《歌曲十二首》（为人声和钢琴而作）	《Двенадцать романсов》，для голоса с фортепиано	Songs (12), for voice & piano	1894—1896
14/01	浪漫曲	《我等着你》（为人声和钢琴而作）作词：M.达维多娃	《Я жду тебя》，для голоса с фортепиано Слова：М.Давидова	I Wait for You, song for voice & piano Text：M.Davidova	1896
14/02	浪漫曲	《小岛》（为人声和钢琴而作）原诗：珀西·比谢·雪莱 改编：康斯坦丁·德米特耶维奇·巴尔蒙特	《Островок》，для голоса с фортепиано Слова：Константин Дмитриевич Бальмонт, из Перси Биши Шелли	The Little Island, song for voice & piano Text：Konstantin Dmitrjevich Bal'mont, after Percy Bysshe Shelley	1896
14/03	浪漫曲	《往日的爱情》（为人声和钢琴而作的歌曲）作词：阿法纳西斯基·阿法纳西耶维奇·费特	《Давно в любви》，для голоса с фортепиано Слова：Афанасий Афанасьевич Фет	For Long There Has Been Little Consolation in Love, song for voice & piano Text：Afanasij Afanas'jevich Fet	1896
14/04	浪漫曲	《重逢》（为人声和钢琴而作的歌曲）作词：阿列克谢·瓦西里耶维奇·珂里措夫	《Я был у ней》，для голоса с фортепиано Слова：Алексей Васильевич Кольцов	I Was with Her, song for voice & piano Text：Aleksey Vasil'yevich Kol'tsov	1896
14/05	浪漫曲	《夏夜》（为人声和钢琴而作的歌曲）作词：丹尼伊尔·马克西蒙诺维奇·拉特高兹	《Эти летние ночи》，для голоса с фортепиано Слова：Даниил Максимович Ратгауз	These Summer Nights, song for voice & piano Text：Daniil Maksimovic Ratgauz	1896

续表

作品编号	作品类型	中文	俄文	英文	创作年代/年
14/06	浪漫曲	《大家这样爱你》（为人声和钢琴而作的歌曲）作词：阿列克谢·康斯坦丁诺维奇·托尔斯泰	《Тебя так любят все》, для голоса с фортепиано Слова：Алексей Константинович Толстой	*How Everyone Loves Thee*, song for voice & piano Text：Count Alexei Konstantinovich Tolstoy	1896
14/07	浪漫曲	《别相信我，朋友！》（为人声和钢琴而作的歌曲）作词：阿列克谢·康斯坦丁诺维奇·托尔斯泰	《Не верь мне, друг》, для голоса с фортепиано Слова：Алексей Константинович Толстой	*Believe Me Not, Friend*, song for voice & piano Text：Count Alexei Konstantinovich Tolstoy	1896
14/08	浪漫曲	《啊，不要悲伤》（为人声和钢琴而作的歌曲）作词：阿列克谢·尼古拉耶维奇·阿普赫金	《О, не грусти》, для голоса с фортепиано Слова：Алексей Николаевич Апухтин	*Oh, Do Not Grieve*, song for voice & piano Text：Aleksei Nikolayevich Apukhtin	1896
14/09	浪漫曲	《她像中午一样美丽》（为人声和钢琴而作的歌曲）作词：Н.明斯基	《Она, как полдень, хороша》, для голоса с фортепиано Слова：Н.Минский	*She Is as Lovely as the Noon*, song for voice & piano Text：N. Minsky	1896
14/10	浪漫曲	《在我心中》（为人声和钢琴而作的歌曲）作词：Н.明斯基	《В моей душе》, для голоса с фортепиано Слова：Н.Минский	*In My Soul*, song for voice & piano Text：N. Minsky	1896
14/11	浪漫曲	《春潮》（为人声和钢琴而作的歌曲）作词：费奥多·伊瓦诺维奇·邱特切夫	《Весенние воды》, для голоса с фортепиано Слова：Фёдор Иванович Тютчев	*Spring Waters*, song for voice & piano Text：Fyodor Ivanovich Tyutchev	1902

续表

作品编号	作品类型	中文	俄文	英文	创作年代/年
14/12	浪漫曲	《时刻已到》（为人声和钢琴而作的歌曲）作词：西蒙·雅科夫列维奇·纳德松	《Пора》，для голоса с фортепиано Слова: Семён Яковлевич Надсон	*It's Time*, song for voice & piano Text: Semyon Yakovlevich Nadson	1896
15	合唱	《合唱曲六首》（为女声或儿童合唱队和钢琴而作）	《Шесть хоров》, для женских или детских голосов с фортепиано	*Choruses* (6), for female or children's chorus & piano	1895—1896
015/1	合唱	《赞扬》（为女声或儿童合唱队和钢琴而作）	《Славься》, для женских или детских голосов с фортепиано	*Be Praised*, for female or children's chorus & piano	1895—1896
015/2	合唱	《夜晚》（为女声或儿童合唱队和钢琴而作）	《Ночка》, для женских или детских голосов с фортепиано	*Night*, for female or children's chorus & piano	1895—1896
015/3	合唱	《松树》（为女声或儿童合唱队和钢琴而作）	《Сосна》, для женских или детских голосов с фортепиано	*The Pine*, for female or children's chorus & piano	1895—1896
015/4	合唱	《浪花》（为女声或儿童合唱队和钢琴而作）	《Задремали волны》, для женских или детских голосов с фортепиано	*The Waves Sumbered*, for female or children's chorus & piano	1895—1896
015/5	合唱	《苦役》（为女声或儿童合唱队和钢琴而作）	《Неволя》, для женских или детских голосов с фортепиано	*Slavery*, for female or children's chorus & piano	1895—1896

续表

作品编号	作品类型	中文	俄文	英文	创作年代/年
015/6	合唱	《天使》（为女声或儿童合唱队和钢琴而作）	《Ангел》, для женских или детских голосов с фортепиано	Angel, for female or children's chorus & piano	1895—1896
16	钢琴曲	《音乐瞬间六首》（为钢琴而作）	《Шесть музыкальных моментов》, для фортепиано	Moments Musicaux, (6) for piano	1896
17	钢琴曲	《第二组曲》（为钢琴而作）	《Сюита № 2》, для 2-х фортепиано в 4 руки	Suite No. 2, for 2 pianos in C major	1900—1901
18	协奏曲	《第2钢琴协奏曲》	《Концерт № 2》, для фортепиано с оркестром	Piano Concerto No. 2, in c minor	1900—1901
19	室内乐	《奏鸣曲》（为大提琴和钢琴而作）	《Соната》, для виолончели и фортепиано	Sonata, for cello and piano in g minor	1901
20	合唱	《春天》（为男中音，合唱队和管弦乐队而作的康塔塔）	Кантата 《Весна》, для баритона соло, хора и оркестра	The Spring, cantata for baritone, chorus & orchestra	1902
21	浪漫曲	《歌曲十二首》（为人声和钢琴而作）	《Двенадцать романсов》, для голоса с фортепиано	Songs (12), for voice & piano	1900—1902

续表

作品编号	作品类型	中文	俄文	英文	创作年代/年
21/01	浪漫曲	《命运》（为人声和钢琴而作的歌曲）作词：阿列克谢·尼古拉耶维奇·阿普赫金	《Судьба》（к пятой симфонии Бетховена）Слова：Алексей Николаевич Апухтин	*Fate*, song for voice & piano Text：Aleksei Nikolayevich Apukhtin	1900
21/02	浪漫曲	《新坟上》（为人声和钢琴而作的歌曲）作词：西蒙·雅科夫列维奇·纳德松	《Над свежей могилой》, для голоса с фортепиано Слова：Семён Яковлевич Надсон	*By a Fresh Grave*, song for voice & piano Text：Semyon Yakovlevich Nadson	1902
21/03	浪漫曲	《黄昏》（为人声和钢琴而作的歌曲）原词：M. 居伊约 译：M. 特霍尔日夫斯基	《Сумерки》, для голоса с фортепиано Слова：М.Тхоржевский, из М. Гюйо	*Twilight*, song for voice & piano Text：M.Tkhorzhevsky, after M. Guyot	1902
21/04	浪漫曲	《他们已回答》（为人声和钢琴而作的歌曲）原诗：维多利·玛丽·雨果 译：列弗·亚历桑德罗维奇·梅伊	《Они отвечали》, для голоса с фортепиано Слова：Лев Александрович Мейиз, Виктор Мари из Гюго	*They Answered*, song for voice & piano Text：Lev Aleksandrovich Mey, after Vicomte Victor Marie Hugo	1902
21/05	浪漫曲	《丁香花》（为人声和钢琴而作的歌曲）作词：E.K. 别克托娃	《Сирень》, для голоса с фортепиано Слова：Е.К. Бекетова	*Lilacs*, song for voice & piano Text：E.K. Beketova	1902
21/06	浪漫曲	《缪塞选段》（为人声和钢琴而作的歌曲）作词：阿列克谢·尼古拉耶维奇·阿普赫金	《Отрывок из Мюссе》, для голоса с фортепиано Слова：Алексей Николаевич Апухтин	*Fragment from Musset*, song for voice & piano Text：Aleksei Nikolayevich Apukhtin	1902

续表

作品编号	作品类型	中文	俄文	英文	创作年代/年
21/07	浪漫曲	《这儿真好》(为人声和钢琴而作的歌曲)作词：Г.加利娜	《Здесь хорошо》, для голоса с фортепиано Слова：Г. Галина	*How Fair This Spot*, song for voice & piano Text：G. Galina	1902
21/08	浪漫曲	《黄雀仙去》(为人声和钢琴而作的歌曲)作词：瓦西利·安德列耶维奇·茹柯夫斯基	《На смерть чижика》, для голоса с фортепиано Слова：Василий Андреевич Жуковский	*On the Death of a Linnet*, song for voice & piano Text：Vasily Andreyevich Zhukovsky	1902
21/09	浪漫曲	《旋律》(为人声和钢琴而作的歌曲)作词：西蒙·雅科夫列维奇·纳德松	《Мелодия》, для голоса с фортепиано Слова：Семён Яковлевич Надсон	*Melody*, song for voice & piano Text：Semyon Yakovlevich Nadson	1902
21/10	浪漫曲	《在圣像前》(为人声和钢琴而作的歌曲)作词：阿尔希尼·阿卡德耶维奇·戈列尼谢夫-库图佐夫	《Перед иконой》, для голоса с фортепиано Слова：Арсений Аркадьевич Голенищев Кутузов	*Before the Ikon*, song for voice & piano Text：Arsenyj Arkadjevich Golenishchev Kutuzov	1902
21/11	浪漫曲	《我不是先知》(为人声和钢琴而作的歌曲)作词：А.克鲁格洛夫	《Я не пророк》, для голоса с фортепиано Слова：А. Круглов	*No Prophet I*, song for voice & piano Text：A. Kruglov	1902
21/12	浪漫曲	《我多痛苦》(为人声和钢琴而作的歌曲)作词：Г.加利娜	《Как мне больно》, для голоса с фортепиано Слова：Г. Галина	*How Painful for Me*, song for voice & piano Text：G. Galina	1902
22	钢琴曲	《变奏曲》(根据肖邦主题为钢琴而作)	《Вариации》, на тему Шопена, для фортепиано	*Variations*, on a Theme of Chopin, for piano	1902—1903

续表

作品编号	作品类型	中文	俄文	英文	创作年代/年
23	钢琴曲	《前奏曲十首》（为钢琴而作）	《Десять прелюдий》, для фортепиано	*Preludes*(10), for piano	1901—1903
24	歌剧	《吝啬的骑士》（歌剧）剧本：亚历山大·谢尔盖耶维奇·普希金	《Скупой рыцарь》, Опера в 3-х картинах Текст: Александр Сергеевич Пушкин	*The Miserly Knight*, opera Text: Aleksandr Sergeyevich Pushkin	1903—1905
25	歌剧	《里米尼的弗朗西斯卡》（根据但丁的《地狱》第五篇而作的序曲、两个场景和尾声）	《Франческа да Римини》, Опера в 2-х картинах с прологом и эпилогом	*Francesca da Rimini Prologues*, Two scenes and an epilogues based on Dante's Inferno Canto 5	1900—1905
26	浪漫曲	《歌曲十五首》（为人声和钢琴而作）	《Пятнадцать романсов》, для голоса с фортепиано	*Songs*(15), for voice & piano	1906
26/01	浪漫曲	《我有多少隐衷》（为人声和钢琴而作的歌曲）作词：阿列克谢·康斯坦丁诺维奇·托尔斯泰	《Есть много звуков》, для голоса с фортепиано Слова: Алексей Константинович Толстой	*There Are Many Sounds*, song for voice & piano Text: Graf Alexei Konstantinovich Tolstoy	1906
26/02	浪漫曲	《我被剥夺了一切》（为人声和钢琴而作的歌曲）作词：费奥多·伊瓦诺维奇·邱特切夫	《Все отнял у меня》, для голоса с фортепиано Слова: Фёдор Иванович Тютчев	*He Took All from Me*, song for voice & piano Text: Fyodor Ivanovich Tyutchev	1906
26/03	浪漫曲	《让我们休息》（为人声和钢琴而作的歌曲）作词：安东·帕夫洛维奇·契诃夫	《Мы отдохнем》, для голоса с фортепиано Слова: Антон Павлович Чехов	*Let Us Rest*, song for voice & piano Text: Anton Pavlovich Chekhov	1906

续表

作品编号	作品类型	中文	俄文	英文	创作年代/年
26/04	浪漫曲	《两次分手》(为人声和钢琴而作的歌曲)作词:阿列克谢·瓦西里耶维奇·珂里措夫	《Два прощания》,для голоса с фортепиано Слова:Алексей Васильевич Кольцов	Two Partings, song for voice & piano Text:Aleksey Vasil'yevich Kol'tsov	1906
26/05	浪漫曲	《我们即将离去,亲爱的》(为人声和钢琴而作的歌曲)作词:阿尔希尼·阿卡德耶维奇·戈列尼谢夫-库图佐夫	《Покинем, милая》,для голоса с фортепиано Слова:Арсений Аркадьевич Голенищев Кутузов	Beloved, Let Us Fly, song for voice & piano Text:Arsenyj Arkad'jevich Golenishchev Kutuzov	1906
26/06	浪漫曲	《耶稣复活了》(为人声和钢琴而作的歌曲)作词:德米特里·谢尔盖耶维奇·梅列日科夫斯基	《Христос воскрес》,для голоса с фортепиано Слова:Дмитрий Сергеевич Мережковский	Christ Is Risen, song for voice & piano Text:Dmitry Sergejevich Merezhkovsy	1906
26/07	浪漫曲	《给孩子们》(为人声和钢琴而作的歌曲)作词:阿列克谢·斯特帕诺维奇·霍米亚科夫	《К детям》,для голоса с фортепиано Слова:Алексей Степанович Хомяков	To The Children, song for voice & piano Text:Aleksey Stepanovich Khomyakov	1906
26/08	浪漫曲	《我在恳求宽容》(为人声和钢琴而作的歌曲)作词:德米特里·谢尔盖耶维奇·梅列日科夫斯基	《Пощады я молю》,для голоса с фортепиано Слова:Дмитрий Сергеевич Мережковский	I Beg for Mercy, song for voice & piano Text:Dmitry Sergejevich Merezhkovsky	1906
26/09	浪漫曲	《我又成为孤单一人》(为人声和钢琴而作的歌曲)原诗:A.谢甫琴科 改编:伊万·阿列克谢维奇·布宁	《Я опять одинок》,для голоса с фортепиано Слова:Иван Алексеевич Бунин из Шевченко	Again I Am Alone, song for voice & piano Text:Ivan Aleksejevich Bunin, after Shevchenko	1906

续表

作品编号	作品类型	中文	俄文	英文	创作年代/年
26/10	浪漫曲	《窗外》（为人声和钢琴而作的歌曲）作词：Г. 加利娜	《У моего окна》, для голоса с фортепиано Слова：Г. Галина	Before My Window, song for voice & piano Text：G. Galina	1906
26/11	浪漫曲	《喷泉》（为人声和钢琴而作的歌曲）作词：费奥多·伊瓦诺维奇·邱特切夫	《Фонтан》, для голоса с фортепиано Слова：Фёдор Иванович Тютчев	The Fountain, song for voice & piano Text：Fyodor Ivanovich Tyutchev	1906
26/12	浪漫曲	《凄凉的夜》（为人声和钢琴而作的歌曲）作词：伊万·阿列克谢维奇·布宁	《Ночь печальна》, для голоса с фортепиано Слова：Иван Алексеевич Бунин	Night Is Mournful, song for voice & piano Text：Ivan Aleksejevich Bunin	1906
26/13	浪漫曲	《昨晚我们又相逢》（为人声和钢琴而作的歌曲）作词：雅科夫·彼得洛维奇·波隆斯基	《Вчера мы встретились》, для голоса с фортепиано Слова：Яков Петрович Полонский	When Yesterday We Met, song for voice & piano Text：Yakov Petrovich Polonsky	1906
26/14	浪漫曲	《戒指》（为人声和钢琴而作的歌曲）作词：阿列克谢·瓦西里耶维奇·珂里措夫	《Кольцо》, для голоса с фортепиано Слова：Алексей Васильевич Кольцов	The Ring, song for voice & piano Text：Aleksey Vasil'yevich Kol'tsov	1906
26/15	浪漫曲	《一切都会过去》（为人声和钢琴而作的歌曲）作词：丹尼伊尔·马克西蒙诺维奇·拉特高兹	《Проходит все》, для голоса с фортепиано Слова：Даниил Максимович Ратгауз	All Things Pass by, song for voice & piano Text：Daniil Maksimovic Ratgauz	1906

续表

作品编号	作品类型	中文	俄文	英文	创作年代/年
27	交响曲	《第二交响曲》	《Симфония № 2》，Для симфонического оркестра	Symphony No. 2, in e minor	1906—1907
28	钢琴	《第一钢琴奏鸣曲》	《Соната № 1》，для фортепиано	Piano Sonata No. 1, in d minor	1907
29	交响诗	《死亡岛》（根据伯克林的绘画作品而作的交响诗）	《Остров мертвых》，Симфоническая поэма. для симфонического оркестра	The Isle of the Dead, symphonic poem on a painting by Bocklin	1909
30	协奏曲	《第三钢琴协奏曲》	《Концерт № 3》 для фортепиано с оркестром	Piano Concerto No. 3, in d minor	1909
31	合唱	《圣约翰·克利索斯托的圣餐仪式》（为合唱队而作）	《Литургия св. Иоанна Златоуста》，для смешанного хора	Liturgy of St John Chrysostom, for chorus	1910
32	钢琴曲	《前奏曲十三首》（为钢琴而作）	《Тринадцать прелюдий》，для фортепиано	Preludes (13), for piano	1910
33	钢琴曲	《图画练习曲六首》（为钢琴而作）	《Шесть этюдов-картин, для фортепиано》	Etudes Tableaux, for piano	1911
34	浪漫曲	《歌曲十四首》（为人声和钢琴而作）	《Четырнадцать романсов》，для голоса с фортепиано	Songs (14), for voice & piano	1912

续表

作品编号	作品类型	中文	俄文	英文	创作年代/年
34/01	浪漫曲	《缪斯》(为人声和钢琴而作的歌曲)作词:亚历山大·谢尔盖耶维奇·普希金	《Муза》, для голоса с фортепиано Слова: Александр Сергеевич Пушкин	*The Muse*, song for voice & piano Text: Aleksandr Sergejevich Pushkin	1912
34/02	浪漫曲	《在我们每个人的心中》(为人声和钢琴而作的歌曲)作词:阿波朗·阿波洛纳维奇·科林夫斯基	《В душе у каждого из нас》, для голоса с фортепиано Слова: Аполлон Аполлонович Коринфский	*In the Soul of Each of As*, song for voice & piano Text: Apollon Apollonovich Korinfsky	1906
34/03	浪漫曲	《风暴》(为人声和钢琴而作的歌曲)作词:亚历山大·谢尔盖耶维奇·普希金	《Буря》, для голоса с фортепиано Слова: Александр Сергеевич Пушкин	*The Storm*, song for voice & piano Text: Aleksandr Sergejevich Pushkin	1906
34/04	浪漫曲	《微风轻轻吹过》(为人声和钢琴而作的歌曲)作词:康斯坦丁·德米特耶维奇·巴尔蒙特	《Ветер перелетный》, для голоса с фортепиано Слова: Константин Дмитриевич Бальмонт	*A Passing Breeze (The Migrant Wind)*, song for voice & piano Text: Konstantin Dmitrjevich Bal'mont	1906
34/05	浪漫曲	《阿里翁》(为人声和钢琴而作的歌曲)作词:亚历山大·谢尔盖耶维奇·普希金	《Арион》, для голоса с фортепиано Слова: Александр Сергеевич Пушкин	*Arion*, song for voice & piano Text: Aleksandr Sergejevich Pushkin	1906
34/06	浪漫曲	《拉撒路复活》(为人声和钢琴而作的歌曲)作词:阿列克谢·斯特帕诺维奇·霍米亚科夫	《Воскрешение Лазаря》, для голоса с фортепиано Слова: Алексей Степанович Хомяков	*The Raising of Lazarus*, song for voice & piano Text: Aleksey Stepanovich Khomyakov	1906

续表

作品编号	作品类型	中文	俄文	英文	创作年代/年
34/07	浪漫曲	《这不可能》(为人声和钢琴而作的歌曲)作词:阿波朗·尼古拉耶维奇·迈科夫	《Не может быть》, для голоса с фортепиано Слова:Аполлон Николаевич Майков	It Can't Be, song for voice & piano Text:Apollon Nikolayevich Maykov	1906
34/08	浪漫曲	《音乐》(为人声和钢琴而作的歌曲)作词:雅科夫·彼得洛维奇·波隆斯基	《Музыка》, для голоса с фортепиано Слова:Яков Петрович Полонский	Music, song for voice & piano Text:Yakov Petrovich Polonsky	1906
34/09	浪漫曲	《你了解他》(为人声和钢琴而作)作词:费奥多·伊瓦诺维奇·邱特切夫	《Ты знал его》, для голоса с фортепиано Слова:Фёдор Иванович Тютчев	You Knew Him, song for voice & piano Text:Fyodor Ivanovich Tyutchev	1906
34/10	浪漫曲	《难忘的一天》(为人声和钢琴而作)作词:费奥多·伊瓦诺维奇·邱特切夫	《Сей день я помню》, для голоса с фортепиано Слова:Фёдор Иванович Тютчев	I Remember That Day, song for voice & piano Text:Fyodor Ivanovich Tyutchev	1906
34/11	浪漫曲	《农奴》(为人声和钢琴而作的歌曲)作词:阿法纳西斯基·阿法纳西耶维奇·费特	《Оброчник》, для голоса с фортепиано Слова:Афанасий Афанасьевич Фет	The peasant, song for voice & piano Text:Afanasij Afanas'jevich Fet	1906
34/12	浪漫曲	《多么幸福》(为人声和钢琴而作的歌曲)作词:阿法纳西斯基·阿法纳西耶维奇·费特	《Какое счастье》, для голоса с фортепиано Слова:Афанасий Афанасьевич Фет	What Happiness, song for voice & piano Text:Afanasij Afanas'jevich Fet	1906

续表

作品编号	作品类型	中文	俄文	英文	创作年代/年
34/13	浪漫曲	《韵律难调》（为人声和钢琴而作的歌曲）作词：雅科夫·彼得洛维奇·波隆斯基	《Диссонанс》, для голоса с фортепиано Слова: Яков Петрович Полонский	*Dissonance*, song for voice & piano Text: Yakov Petrovich Polonsky	1906
34/14	浪漫曲	《无词歌》（为人声和钢琴而作的歌曲）	《Вокализ》, для голоса с фортепиано	*Vocalise*, song for voice & piano	1915
35	合唱	《钟声》（根据埃德加·爱伦·坡的作品，为女高音、男高音、男中音、合唱队和管弦乐合唱队而作的交响合唱）	《Колокола》, Поэма для оркестра, хора и солистов Слова Эдгара По в переводе Бальмонта.	*The Bells*, based on writings of Edgar Allan Poe, choral symphony for soprano, tenor, baritone, chorus & orchestra	1913
36	钢琴	《第二钢琴奏鸣曲》	《Соната № 2》, для фортепиано	*Piano Sonata No. 2*, in B flat minor	1913
37	合唱	《晚祷》（为女低音、男高音和合唱队而作）	《Всенощная》, для смешанного хора	*Vespers (All-Night Vigil)*, for alto, tenor & chorus	1915
38	浪漫曲	《歌曲六首》（为人声和钢琴而作）	《Шесть стихотворений》, для голоса с фортепиано	*Songs (6)*, for voice & piano	1916
38/1	浪漫曲	《深夜在我花园里》（为人声和钢琴而作的歌曲）原词：伊萨基扬 译：亚历山大·亚利山大维奇·勃洛克	《Ночью в саду у меня》, для голоса с фортепиано Слова: Александр Александрович Блок из А.С. Исаакян	*In My Garden at Night*, song for voice & piano Text: Alexander Alexandrovich Blok from A.C. Isaakian	1916
38/2	浪漫曲	《致她》（为人声和钢琴而作的歌曲）作词：А.别雷	《К ней》, для голоса с фортепиано Слова: А. Белый	*To Her*, song for voice & piano Text: A. Bely	1916

续表

作品编号	作品类型	中文	俄文	英文	创作年代/年
38/3	浪漫曲	《雏菊》(为人声和钢琴而作的歌曲) 作词:伊各林•谢韦里亚宁	《Маргаритки》,для голоса с фортепиано Слова: Игорь Северянин	Daisies, song for voice & piano Text: Igor Severyanin	1916
38/4	浪漫曲	《捕鼠人》(为人声和钢琴而作的歌曲) 作词:瓦列里•雅科夫列维奇•勃留索夫	《Крысолов》,для голоса с фортепиано Слова: Валерий Яковлевич Брюсов	The Rat (Catcher), song for voice & piano Text: Valery Yakovlevich Bryusov	1916
38/5	浪漫曲	《梦》(为人声和钢琴而作的歌曲) 作词:费奥多•库兹米琪•索勒古勃	《Сон》,для голоса с фортепиано Слова: Фёдор Кузьмич Сологуб	The Dream, song for voice & piano Text: Fyodor Kuzmich Sologub	1916
38/6	浪漫曲	《啊呜!》(为人声和钢琴而作的歌曲) 作词:康斯坦丁•德米特耶维奇•巴尔蒙特	《Ау》,для голоса с фортепиано Слова: Константин Дмитриевич Бальмонт	Aoo, song for voice & piano Text: Konstantin Dmitrjevich Bal'mont	1916
39	钢琴曲	《图画练习曲九首》(为钢琴而作)	《Девять этюдов-картин》,для фортепиано	Etudes Tableaux, for piano	1916—1917
40	协奏曲	《第四钢琴协奏曲》	《Концерт № 4》,для фортепиано с оркестром	Piano Concerto No.4, in g minor	1926
41	合唱	《俄罗斯歌曲三首》(为合唱队和管弦乐队而作)	《Три русские песни》,для оркестра и хора	Rusian Songs (3), for chorus & orchestra	1926
42	钢琴曲	《变奏曲》(根据科雷里主题为钢琴而作)	《Вариации》,на тему Корелли,для фортепиано	Variations, on a theme of Corelli, for piano	1931

续表

作品编号	作品类型	中文	俄文	英文	创作年代/年
43	狂想曲	《狂想曲》(根据帕格尼尼主题,为钢琴和管弦乐队而作)	《Рапсодия》на тему Паганини, для фортепиано и симфонического оркестра	*Rhapsody*, on a theme of Paganini, in a minor for piano & orchestra	1934
44	交响曲	《第三交响曲》(为交响乐队而作)	《Симфония № 3》, для симфонического оркестра	*Symphony No. 3*, in a minor for orchestra	1935—1936
45	交响舞曲	《交响舞曲》(为管弦乐队,或双钢琴而作)	《Симфонические танцы》, для симфонического оркестра	*Symphonic Dances*, for orchestra (or 2 pianos)	1940

附录2　拉赫玛尼诺夫无编号音乐作品中、俄、英文名称对照表

作品类型	中文	俄文	英文	创作年代/年
浪漫曲	《你又震颤起来，啊心扉》（为人声和钢琴而作）作词：尼古拉·巴菲利耶维奇·格列科夫	《Опять встрепену-Лосьты, сердце》, для голоса с фортепиано Слова：Николай Порфирьевич Греков	Again You Leapt, My Heart, for voice & piano Text：Nikolai Porfirevich Grekov	1890
歌剧	《阿列科》剧本：亚历山大·谢尔盖耶维奇·普希金	《Алеко》Текст：Александр Сергеевич Пушкин	Aleko Text：Aleksandr Sergeyevich Pushkin	1892
戏剧	《亚贝宁的独白》（选自莱蒙托夫的戏剧《马斯卡拉德》）剧本：米哈伊尔·尤里耶维奇·莱蒙托夫	《Монолог Арбенина》из 《Маскарада》М. Лермонтова Текст：Михаил Юрьевич Лермонтов	Arbenin's Monologue, from Lermontov's drama Masquerade Text：Mikhail Yuryevich Lermontov	1891
浪漫曲	《在圣殿的大门外》（为人声和钢琴而作的歌曲）作词：米哈伊尔·尤里耶维奇·莱蒙托夫	《У врат обители святой》, для голоса с фортепиано. Слова：Михаил Юрьевич Лермонтов	At the Gate of the Holy Abode, song for voice & piano Text：Mikhail Yuryevich Lermontov	1890
钢琴曲	《李斯特〈第2匈牙利狂想曲〉华彩乐段》（为钢琴而作）	《Венгерская рапсодия No 2》, для фортепиано	Cadenza for Liszt's Hungarian Rhapsody No.2, for piano	1919
浪漫曲	《四月春光多明媚》（为人声和钢琴而作）作词：韦拉尼卡·米哈伊洛夫娜·图什诺娃	《Апрель》, для голоса с фортепиано. Слова：Вероника Михайловна Тушнова	C'était en April, song for voice & piano Text：Veronika Mikhailovna Tushnova	1891

续表

作品类型	中文	俄文	英文	创作年代/年
合唱	《我的上帝》(为合唱队而作的卡农经文歌)	《Deus meus》，для смешанного хора без сопровождения	*Deus Meus*, motet in canon for chorus	1890
浪漫曲	《你可记得那晚?》(为人声和钢琴而作的歌曲) 作词:阿列克谢·康斯坦丁诺维奇·托尔斯泰	《Ты помнишь ли вечер》，для голоса с фортепиано Слова：Алексей Константинович Толстой	*Do You Remember the Evening?*, song for voice & piano Text：Graf Alexei Konstantinovich Tolstoy	1893
合唱	《唐璜》(为合唱队和钢琴而作)	Хор духов из поэмы 《Дон Жуан》，для хора	*Chorus of Spirits for Don Juan*, for chorus & piano	1894
管弦乐	《图画练习曲五首》(为管弦乐队而作)	Транскрипция для оркестра 《5 этюдов-картин》	*Etudes Tableaux*（5），for orchestra	1930
浪漫曲	《我对你什么也不会讲》(为人声和钢琴而作的歌曲) 作词:阿法纳西斯基·阿法纳维耶维奇·费特	《Я тебе ничего не скажу》，для голоса с фортепиано Слова：Афанасий Афанасьевич Фет	*I Will Tell You Nothing*, song for voice & piano Text：Afanasij Afanas'jevich Fet	1890
浪漫曲	《С.拉赫玛尼诺夫致 К.С.斯坦尼斯拉夫斯基的信》(为人声和钢琴而作的歌曲) 作词:谢尔盖·瓦西里耶维奇·拉赫玛尼诺夫	《Письмо к К. С. Станиславскому》，для голоса с фортепиано. Слова：Сергей Васильевич Рахманинов	*Letter to K. S. Stanislavsky*, song for voice & piano Text：Sergey Vasilyevich Rachmaninoff	1908
浪漫曲	《夜》(为人声和钢琴而作的歌曲) 作词:丹尼伊尔·马克西蒙诺维奇·拉特高兹	《Ночь》，для голоса с фортепиано Слова：Даниил Максимович Ратгауз	*Night*, song for voice & piano Text：Daniil Maksimovic Ratgauz	1900
钢琴曲	《夜曲三首》(为钢琴而作)	Три 《ноктюрна》，для фортепиано	*Nocturnes*（3），for piano	1887—1888
合唱	《哦,彻夜祈祷圣母》(宗教协奏曲)(为合唱队而作的经文歌)	《Духовный концерт》，для смешанного хора без сопровождения	*O, Mother of God Vigilantly Praying* (Sacred concerto), motet for chorus	1893

续表

作品类型	中文	俄文	英文	创作年代/年
合唱	《医治者潘特利》（为无伴奏合唱队而作）作词：阿列克谢·康斯坦丁诺维奇·托尔斯泰	《Пантелей целитель》，для смешанного хора Слова：Алексей Константинович Толстой	*Panteley the Healer*, for chorus Text：Count Alexei Konstantinovich Tolstoy	1901
钢琴曲	《卡农》（钢琴小品）	《Канон》，для фортепиано	*Piano Piece Canon*, in d minor	1890—1891
钢琴曲	《小品两首》（为钢琴而作）	《Две пьесы》，для фортепиано	*Pieces*（2），for piano	1899
钢琴曲	《小品两首》（为钢琴六手联弹而作）	《Две пьесы》，для фортепиано в 6 рук	*Pieces*（2），for piano，6 hands	1890—1891
钢琴曲	《小品四首》（为钢琴而作）	《Четыре пьесы》，для фортепиано	*Pieces*（4），for piano	1887
钢琴曲	《意大利波尔卡》（为钢琴四手联弹而作）	《Итальянская полька》，для фортепиано в 4 руки	*Polka Italienne*, for piano, 4 hands in e flat minor/E flat major	1906
钢琴曲	《W.R.波尔卡》（为钢琴而作）	《Полька В.Р.》，для фортепиано	*Polka W.R.*, for piano in A flat major	1911
钢琴曲	《前奏曲》（为钢琴而作）	《Прелюдия》，для фортепиано	*Prelude*, for piano in F major	1891
交响诗	《罗斯提斯拉夫王子》（根据阿列克谢·托尔斯泰作品而作的交响诗，为管弦乐队而作）剧本：阿列克谢·康斯坦丁诺维奇·托尔斯泰	《Князь Ростислав》，симфоническая поэма，для симфонического оркестра Текст：Алексей Константинович Толстой	*Prince Rostislav*, symphonic poem after A.K.Tolstoy, for orchestra Text：Count Alexei Konstantinovich Tolstoy	1891
钢琴曲	《浪漫曲》（为钢琴四手联弹而作）	《Романс》，для фортепиано в 4 руки	*Romance*, for piano, 4 hands in G major	1894
室内乐	《浪漫曲》（为钢琴四手联弹而作）	《Романс》，для фортепиано в 4 руки	*Romance*, for violin & piano in a minor	1885

续表

作品类型	中文	俄文	英文	创作年代/年
钢琴曲	《俄罗斯狂想曲》（为双钢琴而作）	《Русская рапсодия》, для фортепиано в 4 руки	*Rusian Rhapsody*, for 2 pianos in e minor	1891
管弦乐	《谐谑曲》（为管弦乐队而作）	《Скерцо》для симфонического оркестра	*Scherzo*, for orchestra in d minor	1887
浪漫曲	《绝望者之歌》（为人声和钢琴而作的歌曲）作词：丹尼伊尔·马克西蒙诺维奇·拉特高兹	《Песня разочарованного》, для голоса с фортепиано Слова：Даниил Максимович Ратгауз	*Song of the Disillusioned*, song for voice & piano Text：Daniil Maksimovic Ratgauz	1893
室内乐	《第一弦乐四重奏》（浪漫曲和谐谑曲，管弦乐两个乐章遗失）	《Струнный квартет》, две части：1. Романс. 2. Скерцо.	*String Quartet No.1*, (Romance & Scherzo, other 2 mvts. lost)	1889
交响曲	《青少年交响曲》（部分遗失，第1乐章幸存）	《Юношеская симфония》（1-я часть）, для симфонического оркестра	*Youth Symphony*, in d minor (part lost; 1st movement survives)	1891
浪漫曲	《落花飘零》（为人声和钢琴而作的歌曲）作词：丹尼伊尔·马克西蒙诺维奇·拉特高兹	《Увял цветок》, для голоса с фортепиано Слова：Даниил Максимович Ратгауз	*The Flower Has Faded*, song for voice & piano Text：Daniil Maksimovic Ratgauz	1893
钢琴曲	《前奏曲》《加伏特舞曲》《吉格舞曲》（为钢琴而改编自巴赫组曲）	Обработка：Бах. 3 пьесы из скрипичной сонаты Eur. 1. Прелюдия. 2. Гавот. 3. Жига, для фортепиано	*Prelude*, *Gavotte*, *Gigue*, transcription of Bach's Partita, for piano in E major	1933
钢琴曲	改编自《阿莱城姑娘》中的"小步舞曲"（为钢琴而作）	Обработка：Бизе. Менуэт из 《Арлезианки》, для фортепиано	Transcription of Bizet's "Minuet" from *L'Arlesienne-Suite No. 1*, for piano	1900

续表

作品类型	中文	俄文	英文	创作年代/年
钢琴曲	改编自克莱斯勒的《情侣》（为钢琴而作）	Обработка: Крейслер.《Радость любви》, для фортепиано	Transcription of Kreisler's *Liebesfreud*, for piano	1925
钢琴曲	改编自门德尔松《仲夏夜之梦》中的"谐谑曲"（为钢琴而作）	Обработка: Мендельсон. Скерцо из《Сна в летнюю ночь》, для фортепиано	Transcription of Mendelsohn's Scherzo from *A Midsummer Night's Dream*, for piano	1933
钢琴曲	改编自穆索尔斯基《索罗钦集市》歌剧中的"戈帕克舞曲"（为人声和钢琴而作）	Обработка: Мусоргский.《Гопак》, для фортепиано	Transcription of Musorgsky's Hopak from opera *Sorochintsy Fair* for piano (also for piano & vioin)	1925
钢琴曲	改编自里姆斯基·科萨科夫《沙皇萨尔丹的故事》中的"野蜂飞舞"（为钢琴而作）	Обработка: Римский Корсаков.《Полет шмеля》, для фортепиано	Transcription of Rimsky Korsakov's "Flight of the Bumblebee" from *The Tale of the Tsar Saltan*, for piano	1929
钢琴曲	改编自舒伯特《小溪潺潺而流》中的"何处去？"（为钢琴而作）	Обработка: Шуберт.《Ручеек》, для фортепиано	Transcription of Schubert's Wohin? from *Die Schöne Müllerin*, for piano	1925
钢琴曲	改编自柴可夫斯基《摇篮曲》（为钢琴而作）	Обработка: Чайковский.《Колыбельная》, для фортепиано	Transcription of Tchaikovsky's *Lullaby*, for piano, Op.16/1	1941
浪漫曲	《暮色降临》（为人声和钢琴而作的歌曲）作词：阿列克谢·康斯坦丁诺维奇·托尔斯泰	《Смеркалось》, для голоса с фортепиано Текст: Алексей Константинович Толстой	*Twilight Has Fallen*, song for voice & piano Text: Count Alexei Konstantinovich Tolstoy	1891
浪漫曲	《你可感到我的思念》（为人声和钢琴而作）作词：比奥特·安德列维奇·维亚泽姆斯基	《Икалось ли тебе》, для голоса с фортепиано Текст: Пётр Андреевич Вяземский	*Were You Hiccoughing?*, song for voice & piano Text: Pyotr Andreyevich Vyazemsky	1899

后 记

拉赫玛尼诺夫浪漫曲是世界歌曲体裁创作的巅峰之作。其戏剧化的创作特征，以及情感渗透极强的声乐艺术感染力，吸引了世界范围内诸多听众和表演者。拉赫玛尼诺夫运用经典诗歌创作浪漫曲，不仅体现了对柴可夫斯基等前辈音乐家创作风格的继承，更突显出他是一位颇具抒情特色的音乐大师。

诗歌是浪漫曲的灵魂，诗歌为舞台提供思想情感的基础和音乐灵感的源泉。舞台则赋予诗歌以美的、可感知的外形。唯有二者完美结合，才是戏剧性的最佳状态。本书通过分析浪漫曲，阐释拉赫玛尼诺夫浪漫曲戏剧性形成和发展的本质特征和规律，结合文本演绎及其创作思想，探寻浪漫曲戏剧性形成的基本路径，揭示拉赫玛尼诺夫音乐语言的戏剧性特征，重点以"微妙、尖锐冲突、隐含情绪泛音"等为主导原则，运用叙事、回望、有意识、无意识形象场景的转换、场景间的相互影响，以及复制、变异、交叉等创新形成的戏剧手段，并继承性地使用了舞蹈性音调和超常规重音扩充戏剧化音程的结构。

作曲家在遵循词作家创作题材和浪漫曲内外横向创作的关系上，从音乐的创作技法、审美传统和情感表达方式入手，运用了象征主义"标题"创作手法、"即兴协奏曲"式的音乐思维、伴奏的音乐构思、具有冲突而紧凑的抒情戏剧表现技巧、史诗般的叙事交响风格等，同时也关注了"人类命运"主题（如生与死、善与恶、爱与恨等）且颇具"时代与我"的深刻表达。

由于作者水平所限，本书难免存在缺憾，恳请读者批评指正。